中华传统文化品读系列丛书

时光深处的 老工艺

SHIGUANG SHENCHU DE
LAO GONGYI

江 涛 编著

团结出版社

图书在版编目（ＣＩＰ）数据

时光深处的老工艺 / 江涛编著. -- 北京 ：团结出
版社，2019.11
　（中华传统文化品读系列丛书）
　ISBN 978-7-5126-7309-0

　Ⅰ．①时… Ⅱ．①江… Ⅲ．①手工艺－传统工艺－介
绍－中国 Ⅳ．①J528

　中国版本图书馆CIP 数据核字(2019)第 182865 号

出　　版：团结出版社
　　　　　（北京市东城区东皇城根南街84 号　邮编：100006）
电　　话：（010）65228880　65244790　（出版社）
　　　　　（010）65238766　85113874　65133603（发行部）
　　　　　（010）65133603（邮购）
网　　址：http://www.tjpress.com
E-mail：zb65244790@vip.163.com
　　　　　fx65133603@163.com（发行部邮购）
经　　销：全国新华书店
印　　装：天津盛辉印刷有限公司

开　　本：170mm×230mm　　　16 开
印　　张：18.5
字　　数：267 千字
印　　数：4045
版　　次：2019 年 11 月　　第 1 版
印　　次：2019 年 11 月　　第 1 次印刷

书　　号：978-7-5126-7309-0
定　　价：78.00 元

前言

　　时间就像一列火车，车轮碾过了日日夜夜，碾过了春夏秋冬。高速发展的社会，每个人每天都忙忙碌碌，却不知道前方到底在哪里。高楼大厦替代了大街小巷，机器流水线代替了手工作坊，科技的发展在加快生活节奏的同时却少了那份温润的心情……回想过去的悠悠岁月，在我们记忆深处渲染着儿时美好生活的点点滴滴——曾记否？春日的午后，卖小鸡的小贩的吆喝声回荡在大街小巷；晚霞中，叮叮当当的打铁声伴随着袅袅的炊烟断断续续；炎炎夏日里，自行车载着装满冰棍儿的箱子，伴随着一声声悠远的"冰棍儿……冰棍儿……"的叫唤；年关将至，各种售卖吃食玩意儿的小摊周围挤满了大人和孩童……

　　对于过去的岁月来说，那些在百姓生活中广为流传的手工技艺、百业行当，是一个个鲜活的文化符号，凝聚着人类的智慧和心血，承载了太多人们难以忘却的纪念，是人类精神的重要遗存。

　　但随着经济的飞速发展和城市生活的巨变，时光深处的那些老工艺、老行当、老字号，那些与老百姓日常生活息息相关的老游戏、老物件等，正渐渐淡出人们的视线；老艺人人衰艺绝、老工艺失传掺假、老字号生存艰难等现象层出不穷。或许几十年后，我们只能在冰冷的文献资料中，寻找、追忆它们了。

　　古老的民间民俗文化艺术，凝聚了无数匠人的坚持与守护，这里面有匠心，有文化意蕴。我们不该忘记，而是应该传承。如今，国家、社会和一些团体、个人采取了一系列的措施保护这些传统工艺、行当、字号等。有感于此，在搜集大量资料的基础上，本人编写了这套"中华传统文化品读系列"丛书，从老工艺、老行当、老字号和老玩意儿四个方面，介绍了大量过去的民风民俗、技艺传承等。

　　老工艺是我国自古至今传承不息的造物文化，承载了中华民族生产生活的经验和对美的追求，随着工业化的发展、生活方式的转变，传统工艺从衣、食、住、行、用等生活舞台的中央走向边缘，工艺传承和工艺文脉逐渐模糊、零落，面临断层、流失的危机。

　　老行当，是对社会上正在消失的各行各业的总称。不同职业的分工称为

"行"，行当中所做的事，称为"当"。现在科技越来越发达，很多当年的老行当都已渐渐没落，给我们留下难以忘却的日常生活场景。

老字号是当年商业才俊经历了艰苦奋斗的发家史才得以最终统领一方的行业，其品牌也是为社会所公认的质量的同义语。随着现代经济的发展，老字号显得有些"失落"，目前，全国各行各业共有老字号商家约1万家，到今天仍在经营的却不到千家。

老玩意儿包括民间游戏、民间娱乐项目、民间物件等，它主要流行于人们的娱乐生活之中。民间游戏里的打瓦、拔老根儿、火柴枪等，现在的小孩子知道的很少了；民间使用的风箱、纸缸、煤油灯等，生活中也很少见了……

文化兴，国运兴；文化强，民族强。中华民族传统文化源远流长，是中华民族的"根"与"魂"，是智慧的结晶，是时代的承载，也是民族性格、民族精神、民族创造的标志，丧失了这些，就无法承前启后，继往开来。

提高国家文化软实力和中华文化影响力，关系着国家综合国力的提升，关系着中国大国形象的展示。民间传统文化是民族的，也是世界的宝藏。虽然时移世易，但值得永久保存、传承下去。

冯骥才提出："我们的民间文化太博大、太深厚、太灿烂，任何个人都无法承担这一伟大又艰巨的使命，需要我们联合起来，深入下去，深入民间，深入生活，深入文化，深入时代。"

观复博物馆馆长马未都说过："如果有一天，中国重新成为世界最强国，依赖的一定是我们的文化，而不是其他。"

这套"中华传统文化品读系列"丛书，不仅可供曾经经历过、见证过那段载满历史记忆的岁月的过来人享受怀旧的乐趣，亦可以让没有经历过那段生活的人们了解曾经长期存在过的那些传统文化和文明。

读者通过本套丛书可以知道，中华民族文化源远流长，东方文明古国物产丰饶。中华传统文化是一棵根深叶茂的大树，是国之瑰宝。

由于老工艺、老行当、老字号和老玩意儿品类众多，限于字数和篇幅，本套丛书只选取了最精彩、最有趣、最贴近生活的部分，分门别类予以介绍，以飨读者。希望通过本套丛书，让更多的人关注民间传统文化，留住民族文化之根。

江 涛

己亥年壬申月于杭州

目 录

第一章　文化艺术类手工艺

第二章　民间风情类手工艺

第三章　编制镶嵌类手工艺

第四章 雕刻塑造类手工艺

第五章　刺绣织染类手工艺

第六章　陶瓷漆艺类手工艺

第一章

文化艺术类手工艺

我国传统手工艺可谓种类繁多，广植民间。文化娱乐类工艺，大江南北无处不有；笔墨纸砚，绘画书法案头必备；吹奏弹拉类乐器，为节日增添欢乐气氛。『吃水不忘挖井人』，当我们感叹这些手工艺品为我们的生活增添色彩的同时，也不要忘了感谢那些制作出这些精美手工艺品的师傅，只有大家都树立起尊敬、保护手工艺人的意识并行动，中华的传统手工艺才会香火益盛，千年流传。

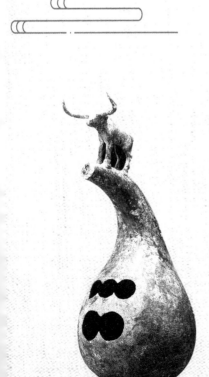

湖笔：毛颖之技甲天下

　　湖笔、徽墨、宣纸、端砚并称"文房四宝"。湖笔历史悠久，素有"毛颖之技甲天下"之称，自古以来一直为"文房四宝"之首。湖笔选料精细，制作精湛，具有尖、齐、圆、健四大特色，号称"湖颖四德"。湖笔种类繁多，大致分为羊毫、紫毫、狼毫、兼毫四大类。

渊　源

　　湖笔制作历史悠久，具体是谁发明的，已不可考。在元代以前，全国以宣笔最为有名。苏东坡、柳公权都喜欢用宣州笔；元代以后，宣笔逐渐被湖笔取代。

　　湖笔的故乡在浙江湖州的善琏镇。据明嘉靖《吴兴掌故》记载，"湖州出笔，工遍海内，制笔皆湖人，其地名善琏村"。俞樾《春在堂随笔》记："湖州之善琏村，皆以笔为世业，笔工不忘所始，故有祠宇以祀蒙恬公，香水颇盛。蒙公本秦将，乃以有功翰墨，千秋食庙。"

　　据明成化《湖州府志》载，元时冯应科、陆文宝擅制笔，"近时王古用所制亦妙天下，至今人多习其艺，故湖州之笔冠于天下"，时人称赵孟頫字、钱舜举画、冯应科笔为吴兴"三绝"。

　　到了1929年，善琏全镇从事湖笔工艺的有300多家企业，制笔工人多达1000余人。

　　中华人民共和国成立前夕，善琏的制笔业一片凋

湖笔

敝。中华人民共和国成立后，湖笔生产得到发展和提高。1956年4月又办起善琏湖笔生产合作社。1959年创建善琏湖笔厂，促进了湖笔的生产与发展。

20世纪90年代，浙江湖州、杭州等地的湖笔生产厂、笔庄及个体湖笔作坊有60余家，从业人员约1万人，年产湖笔700万支以上。

1994年，在北京举办的第五届亚太博览会上，湖州王一品斋笔庄的天宫牌白元锋笔、博古策笔分别获金兰奖和银奖。杭州邵芝岩笔庄的芝诗图牌毛笔也在同一博览会上获金奖。

2006年，湖笔制作技艺入选国家级非物质文化遗产名录。

流　程

湖笔品种繁多，有软毫、兼毫、硬毫三大类约三百个品种。以羊毫为例，传统上只择取杭嘉湖一带所产的优质山羊毛。主要选用山羊腋下毛，一头健壮的山羊身上大约有4两笔料，一个优秀的拣毛工人能把笔料按质量和长短分为10个等级分别用在不同的笔上，所取毫料须陈宿多晒，除去污垢，然后再根据毫料扁圆、曲直、长短、有无锋颖等

湖笔

特点，浸于水中进行分类组合，一般要经过浸、拔、并、梳等70余道工序。

湖笔的笔杆主要取浙西天目山北麓灵峰山下的鸡毛竹，竹内空隙较小，是制作笔杆的理想原料。

湖笔是纯手工制作，制作工艺十分复杂。一支湖笔从原料进厂到出厂，一般需要经过择料、水盆、结头、装套、蒲墩、镶嵌、择笔、刻字等12道大工序，其中又可细分为120多道小工序。在众多工序中，以择料、水盆、结

头、择笔四道工序要求最高，最为讲究，尤其是水盆和择笔。水盆是湖笔制作中最复杂、最关键的一道工序。在木盆中，笔工们一手拿着角梳，一手攥着脱脂过的毛料在水盆中反复梳洗、逐根挑选，按色泽、锋颖、软硬等不同级别，一根根地进行分类、组合。择笔也是分拣毫毛的一道工序，让制成的半成品毛笔笔头在干燥状态下散开，一手握住笔杆，一手拿着修理工具，迎着光线把没有锋颖的笔毛拣去。

湖笔经过精细选料，精工制作，才得以生产出"尖、齐、圆、健"四德齐备的成品湖笔。

徽墨：经久不褪有光泽

墨的发明是中国文化史上的又一项重大贡献，是以松烟、桐油烟、漆烟、胶为主要原料制作而成的一种主要供传统书法、绘画使用的特种颜料。在这其中，徽墨更是中国制墨技艺中的一朵奇葩。徽墨用传统技艺制作，有"其坚如玉""香彻肌骨""淬不留砚""光可以鉴"等特点。

渊　源

古时候，在人工制墨发明之前，人们一般都利用天然墨或半天然墨来作为书写材料。人工墨的出现，从质量和使用价值上都超过了天然墨，天然墨渐渐被淘汰。到了汉代，墨之原料开始取自松烟，其次是漆烟和桐烟。最初是用手捏合而成，十分松散，后来改用模制，经过入胶、和剂、蒸杵等工序制成墨锭，使墨质坚实耐用。

唐代末期，受"安史之乱"影响，北方墨工纷纷南迁，导致制墨中心南移。南唐后主李煜得奚氏墨，视为珍宝，遂令其子廷为墨务官，全国制墨中心也南移到了歙州。

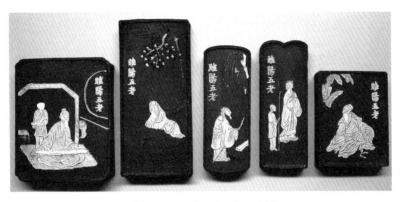

《睢阳五老墨》，徽州胡开文制

到了北宋大观年间（公元1107—1110年），墨工高庆和又以松枝蘸漆烧烟，于是在徽墨的家族中又增添了漆烟墨。在北宋诸多内外墨工的共同努力下，徽州的墨业步入了大发展和鼎盛时期。北宋宣和三年（公元1121年），朝廷改"新安"为"徽州"后，"徽墨"之名由是而生并相沿至今。

明代中期以后，在整个徽州地区，出现了"徽人家传户习"的制墨景象，使得徽州成为全国制墨业的中心。

清代徽墨，在明代的基础上又有了新的发展。清乾隆年间，绩溪县上庄人胡天柱，在休宁县承顶汪启茂墨店，并将店名改为"胡开文墨店"。胡氏选料考究，做工精湛；墨锭质量过硬，声誉日起，与绩溪人汪近圣、歙县人曹素功、汪节庵并称为"清代四大名墨家"。

中华人民共和国成立前夕，徽墨业已处于衰微阶段。中华人民共和国成立后，很多墨厂墨店重新恢复和发展，久负盛名的徽墨获得新生。

2015年12月，徽墨成功获批"国家地理标志保护产品"称号。

截至2016年底，黄山市有徽墨从业人员近16000人，年产徽墨270多万吨，产量居全国之首，出口日本、韩国等十多个国家和地区。

流 程

徽墨制作配方和工艺非常讲究，过去讲究的是"廷之墨，松烟一斤之

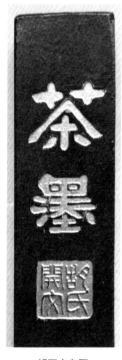

胡开文老墨

中，用珍珠三两，玉屑、龙脑各一两，同时和以生漆捣十万杵"。因此，"得其墨者而藏者不下五六十年，胶败而墨调。其坚如玉，其纹如犀"。

制墨的主要原料是松烟，它是从点燃的松木的烟灰取得。徽州所辖黄山、松萝山的古松烧烟制成的墨，色泽肥润，性质沉重。后来，在松烟之外，发明了用桐油烟和漆油制墨，提高了墨的质量。桐油烟制成的墨，色黑有光，而且藏之越久越黑；加漆之后制墨，更是色泽夺目，精美绝伦。

古代制墨分造窑、发火、取煤、和剂、成型、入灰、出灰、试磨八道工序；现代制墨分炼烟、和胶、杵捣、成型、晾墨、锉边、洗水、填金、包装九道工序。

这里拣着几个重要程序简要说明一下。

炼制松烟。古时炼制油烟的烟房需密闭不透风，用灯草点燃油灯，每盏灯上覆一瓷碗，烟熏在碗里。现代用点烟机炼烟。

杵捣是指所有的制墨原料和胶以后，要竭力搅拌均匀，然后杵捣。古时制墨以青石作臼，檀木作杵，捣时如干燥粘杵，可反复洒少许中药汁，直至捣匀捣透才能出臼。故有"墨不厌捣"之说。

宣纸：墨韵清晰层次明

宣纸棉韧而坚，色泽不变，而且久藏不腐，耐老化，防虫防蛀，有"千年寿纸"的美称。宣纸对水墨有着神奇的渗透力和吸附力，这个特性也推动

了中国书画艺术的发展。历代文人墨客书画名家无不珍爱、喜用。用宣纸题字作画，墨韵清晰，层次分明，浓而不浑，淡而不灰。

渊　源

"宣纸"一词最早出现在唐代张彦远所著的《历代名画记》中，"好事家宜置宣纸百幅，用法蜡之，以备摹写……"而当今所谓正统的宣纸最迟在南宋末年已经产生，宣纸制作技艺有千年的历史，是多数能工巧匠经历苦心研究，不时探究而生产出来的。

老宣纸

宣纸因产于宣州府（今安徽泾县），故称宣纸。最早的宣纸用料以青檀树皮纤维为主要原料。青檀树遍及安徽、江苏、浙江等省，尤以安徽的泾县、宣城等地最多。这就为宣纸制作提供了大量的原材料。

宋、元以后又用桑、麻、竹、楮等十余种原料为宣纸的用料，制出的宣纸质地细密、柔软坚韧、颜色洁白、吸墨均匀，在书画中能够表现出笔墨的浓淡润湿，变化无穷。

明代，由于世宗和高宗皇帝都酷爱书画，上行下效，使宣纸需求量大增，更使宣州等地的造纸业一片兴旺。到了清代，宣纸又远销欧洲，还荣获了巴拿马国际博览会金质奖章等，享誉世界。

2009年9月30日，宣纸传统制作技艺获联合国教科文组织肯定，列入人类非物质文化遗产名录。

流　程

制作宣纸的质料，明代以前仅单纯用青檀树枝韧皮，配方也单一；明代以后多用青檀树皮和沙田稻草两种质料相互搭配。随着时间的推移，宣纸原料中又添加了楮、桑、竹、麻，以后扩大到十余种。

宣纸的制作过程很复杂，大概流程包括浸泡、灰腌、蒸煮、漂白、水捞、加胶、贴烘等十八道流程近百个操作工序，用时一年方可制成。有人把其制作过程浓缩为"日月光华，水火济济"八个大字，足见其制作之难。

宣纸的制作工序如果细分，则可超过百道。其中有保密工序，不为外人所知。一般来说，宣纸的传统做法是，将青檀树的枝条先蒸，再浸泡，然后剥皮，晒干后，加入石灰与纯碱（或草碱）再蒸，去其杂质，洗涤后，将其撕成细条，晾在朝阳之地，经过日晒雨淋会变

老宣纸

白。然后将细条打浆入胶；把加工后的皮料与草料分别进行打浆，并加入植物胶（如杨桃藤汁）充分搅匀，用竹帘抄成纸，再刷到炕上烤干、剪裁后整理成张。宣纸的每个制作过程所用的工具皆十分讲究。如捞纸用的竹帘，就需要用纹理直、骨节长、质地疏松的苦竹。宣纸的选料同样非常讲究。青檀树皮以两年以上生的枝条为佳，稻草一般采用沙田里长的稻草（其木素和灰分含量比普通泥田生长的稻草低）。

白皮纸：纸质洁白有韧性

在苗族传统文化中，许多项目与白皮纸有关。可以说，白皮纸在苗文化中占有十分特殊的地位。譬如苗绣，必先剪纸，用的就是白皮纸。再如银饰，需要包装，用的也是白皮纸。据说，苗族盛装只有用白皮纸包裹保存才不至于生虫。有人说，如果没有白皮纸，苗文化将不会如此绚丽多彩。

渊 源

造纸术的发明是我国古代先民对世界人类文明的一大贡献。而利用树皮为原料造纸，在我国更有着悠久的历史，早在《后汉书·蔡伦传》中已经有"用树肤、麻头及敝布、渔网以为纸"的记载。

石桥白皮纸又称"石桥古纸"，是中国首批国家级非物质文化遗产，传承地位于贵州省黔东南州丹寨县南皋乡石桥村，是汉代到唐代时期的造纸工

白皮纸石印布告

艺，距今已有一千四五百年的历史。

　　据专家考证，石桥白皮纸制作工艺具有唐代造纸艺术风格，石桥苗族先民借鉴汉民族的造纸技术，利用当地丰富的构皮麻、杉根制作白皮纸。由于苗族没有文字，长期以来，造纸技艺仅靠父辈或师徒之间的言传身教，一代一代地传承下来。

　　辛亥革命后，民间文人互赠书画，民间刺绣画帖逐渐增多，这些都需要大量的纸张。石桥堡就有大户人家投资兴办纸业，四处招工。内战爆发后，人民苦不堪言，白皮纸销量大减。中华人民共和国成立后，石桥白皮纸业有了极大发展。

　　2006年1月，石桥白皮纸制作工艺被列入首批国家级非物质文化遗产名录。

　　2009年，国家图书馆、国家博物馆将石桥古纸选定为古籍文物修缮用纸。

流　程

　　白皮纸以构皮麻为原料，然后添加滑药（岩杉根或猕猴桃藤、野棉花）抄制而成。整个生产过程有10多道工序，主要包括：削构皮麻、刮去外层

清代白皮纸印刷的书籍

晒干、水沤、浆灰、煮料、河沤、地灰蒸、漂洗、选料、碓料、袋洗等变成棉絮状，然后将棉絮纸浆兑水按一定的比例添加滑药，搅拌均匀，再经过抄纸、压纸、晒纸、揭纸、包装，成为成品。

麻料制作需要工具主要有：纸甑、踏碓和木碓、料槽、洗料袋、料耙、料杆、石灰、柴火灰等；制纸工具主要有：纸浆槽、纸帘、压纸架、刷把、纸焙等。

古法制造白皮纸的流程大致如下：

1. 水沤

将构皮麻10至12斤，从中间束成捆，放入河水中浸泡，以达到天然脱胶的目的。夏季一般需48小时，冬季则需90小时。浸泡后用手揉洗，将构皮上的污物清洗掉。

2. 浆灰

将水沤后的构皮麻在石灰池内蘸浆。浆灰的方法很简单，一人将水沤过的构皮麻递给站在石灰塘内的人，他将构皮沤入浓石灰浆里，另一人在石灰塘边把浆好的构皮麻提到石灰塘外。

3. 煮料

煮料的工具叫纸甑。将浓石灰蘸过的构皮麻按原捆一层层地码入纸甑，第一次蒸煮72小时，边蒸煮边添水，并使纸甑内保持100℃以上。蒸足72小时，再将构皮麻从纸甑内取出，再放入淡石灰水中过一下，然后重新装入纸甑，装纸甑时将原来上层的构皮麻放到下层，将原来下层的放到上层，以便使构皮麻都能均匀蒸透。第二次蒸煮只需24小时至36小时。这时构皮麻已由白变黄，由硬变软，变成了皮料。

4. 河沤

将蒸好的皮料在河中浸沤。夏季一般需3天，冬季则需7天。在浸沤过程中每天需翻洗3次，使其洗掉石灰和其他杂质，使皮料由黄变白。最后榨去水分。

5. 地灰蒸

地灰即柴火灰。将河沤好的皮料裹上地灰，放在纸甑内蒸煮24小时。

6. 漂洗

用地灰蒸好的皮料放入河水中漂洗，洗去地灰杂质，这时皮料已经变得很白，成为非常柔软的皮料纤维。

7. 选料

将皮料纤维榨出水分，进行手工挑选，拣出杂质，并把纤维撕细。

8. 碓料

将选好的皮料纤维再进行一次扬洗，排尽杂质，然后放入土碓中捶打。将纸料纤维打烂至0.5厘米至1厘米，并使纤维软化。

9. 袋洗

将碓打过的皮料纤维装入2米长的布袋内再次清洗。清洗时在袋内放入一把约2米长的料耙，将袋口扎紧，料耙把手留在袋外，将料袋放入河水中，反复抽拉料耙，起到揉洗过滤的作用。洗后将袋内纸浆挤成团而成为料耙，取出备用。

清代咸丰年"大清宝钞"，是用白皮纸印刷的

10. 打槽

将一定量的料耙放入纸槽，加水用槽杆将料耙打散，成棉絮状。

11. 抄纸

在抄纸前先将岩杉根用碓打烂，加适量水制成滑药，按一定比例兑入纸槽，并将滑药与纸浆调匀。抄纸槽用木头制成，抄纸使用抬帘。由两人协同操作，其中一人称提帘，由有经验的师傅担任，另一个叫帮帘，一般由徒弟担任。提帘、帮帘各站在纸槽的一端，面对面地把住抄纸架，将上好帘的抄纸架插入纸浆，反复抄洗两至三次，倒出剩余的浆水即可起帘。

将抄出的湿纸从纸帘上弄到垛架上。

12. 压纸

将每天抄好的湿纸放到压纸架上，上盖木板，压以重物，静置一夜，一般可榨出90％以上的水分。

13. 晒纸

先将压纸架上的湿纸移到撕纸架上。晒纸时先沿着关头（纸领）上的一角将湿纸揭下，用棕制晒纸刷扫贴在纸焙上。纸焙即火墙，墙温一般控制在40℃至60℃，将纸烤干。

14. 揭纸

将烤干的纸从纸焙上揭下，按质量、数量规定折叠捆好，包装待销。

桑皮纸：装裱、制伞、包中药

桑皮纸在新疆维吾尔自治区历史非常悠久，是维吾尔族聚居的新疆维吾尔自治区南部用当地的桑树皮为原料制作的一种纸。桑皮纸又称"汉皮纸"，最大特点是柔嫩、防虫、拉力强、不褪色、吸水力强，因为它结实而有韧性，不但适合写字、画画，还适合做家谱、古旧善本、古旧书籍、书画修复、写经用纸，等等，所以全国各大图书馆等部门专门采购此纸修复古代文献、书籍等。

渊　源

桑皮纸，古时又称"汉皮纸"，起源于汉代。其以桑树皮为原料，故称桑皮纸。产自古皖国（今安徽）及新疆维吾尔自治区等地，主要是因为这两个地方水土资源丰富，宜于农桑，桑树遍野，为桑皮纸的制作提供了原料保障。

因为桑皮纸纯正的纤维构造及其特殊的香气，可防蛀虫，故桑皮书画纸

既是书法美术理想的文房一宝，又是出版复印难能可贵的纸张。

1908年在和田城北100多公里的麻扎塔格山一座唐代寺院中发现了一个纸做的账本，上面记载着在当地买纸的情况，说明在唐代和田一带已有了造纸业。公元11世纪以后，维吾尔族成为和田的主要民族，承袭了古代的造纸技艺。

据史料记载，在宋代西辽统治时期，和田以桑树皮为原料制作纸已经很有名，成为当地维吾尔族的一项重要家庭手工艺，在新疆地区颇负盛名。新疆使用桑皮纸在明清时期已经非常盛行，直至20世纪40年代和50年代，许多公文、契约和包装都还在用桑皮纸。

在古代，桑皮纸除了用作普通纸外，还用于高级装裱、制伞、包中药、制扇子等。20世纪初，桑皮纸还曾被短暂地用于印制和田的地方流通货币。

1950年，桑皮纸退出印刷和书写用纸行列，从那时起，高档桑皮纸渐渐绝迹。到20世纪80年代后，桑皮纸终于退出人们的日常生活。

2006年5月20日，该制作技艺经国务院批准被列入第一批国家级非物质文化遗产名录。

流　程

手工制作出来的桑皮纸又分为"生纸"和"熟纸"。"生纸"即未加工的黄纸，"熟纸"则是加工后变得洁白的纸张。

桑皮纸的制作工艺总共有72道工序之多，大体流程如下：

造纸时，先将桑树枝放在水中浸泡，然后剥去表面的深色表皮，取出里层白色的树皮，将其放入加满水的大铁锅中煮，边煮边搅，一直到树皮煮得熟、软、烂，再加入胡杨土碱。捞出煮熟的桑树皮放在一块长方形的薄石板上，匠人跪在石板前，在自己的双腿上盖一块布，然后举起一种柄短头长的木制榔头砸桑树皮。边砸边翻，直至将桑树皮砸成泥饼后放进一个半埋在地里的木桶内。接着，拿起一根头上有一个小"十"字的木棒伸进木桶里搅拌。过一会儿，桑皮浆被搅匀了，其中的渣滓也被专用筛子过滤后，再用一

个大木瓢伸进木桶里舀出一大勺纸浆，然后将一种用来拦住纸浆的沙网状、大小40至50厘米的木制模具放在一个小水坑里。将纸浆倒在模具里，并用那根头上有一个小"十"字的木棒不停地搅动，使纸浆均匀地铺在模具上。待纸浆铺均匀后，再把模具平端着拿出小水坑，放到阳光可以充分照射到的地方。等纸浆在模具上晒干后，撕下来的就是一张地道的桑皮纸了。据悉，每5千克桑树枝可以剥出1千克桑树皮，1千克桑树皮可做成20张桑皮纸。

端砚：湛蓝墨绿水汽久

端砚因其产于广东肇庆市，肇庆古称端州，故有此名。端砚石质特别细腻、滋润、坚实。用端砚研墨不滞，发墨快，研出之墨汁细滑，书写流畅不损毫，字迹颜色经久不变。好的端砚，无论是酷暑还是严冬，用手按其砚心，砚心湛蓝墨绿，水汽久久不干，古人有"哈气研墨"之说。

渊　源

《古今事物考》有记载："自有书契，即有此砚。盖始于黄帝时也。"砚是谁发明的，已经不可考证，有史料记载，汉代末期已经有砚出现，从砚本身来说，砚的结构到了汉代已基本成形。

端砚始于何时，也没有确切记载，根据清代计楠《石隐砚谈》记载："东坡云，端溪石，始于唐武德之世。"武德为唐高祖年号，武德元年是公元618年。根据此说，端砚问世已有1400多年的历史了。

初唐的端砚，砚面上一般无纹饰，砚的形制也比较简单，式样不多，到了中唐之后，端砚在砚形、砚式方面的不断增加，使端砚从纯文房用品演变为工艺品了。

到了宋代，端砚的实用和欣赏价值两者并重。一些文人墨客除了自用，

清代琴状端砚

还喜爱馈赠端砚、收藏以及研究端砚。

明代的端砚，由于社会上把玩端砚以及藏砚成风，这时期的端砚，无论从设计的独具匠心，还是造型的古雅大方，以及从雕刻的精致细腻，确实远远超过前代。

到了清代，清初端砚也和其他工艺美术品一样，达到空前的繁荣。不仅精雕细刻，而且所制题材广泛，内容丰富。端砚日益失去了实用价值而成为单纯的文玩之物，成为摆设于文房（书斋）中的欣赏品或珍藏品。

清末至民国期间，由于种种原因，端砚名坑大都荒废停采，砚石奇缺。加上外患内乱，战火连年，制砚艺人不少沦落他乡，或转业务农，使端砚制作业一落千丈。后来在政府支持下，1962年重新开采砚石。

1987年以后，以私人承包为主的端砚厂家发展很快，生产数量不断增加。

2006年5月20日，端砚制作技艺经国务院批准被列入第一批国家级非物质文化遗产名录。

如今，肇庆市端砚产业从业人员已发展到上万人，年产值超3亿元。

流　程

一方端砚的问世，要经过十多道艰辛而精细的工序。端砚的制作过程工序繁多，主要有采石、维料、制璞、雕刻、磨光等。

1. 采石

采砚石无法用机械化操作，只能以手工为主。历代采石工人都是按石脉走向，顺其自然向深层采掘，从接缝处下凿。因采石环境而制，古代砚坑洞

高约80厘米，采石工人只能蹲着、坐着或斜躺着采石。采石工具主要有：粗细不等的尖口铁凿、铁笔、铁锤、炮凿、灯等。

清代端砚

2. 维料

即对采出的砚石进行筛选分级，将废料去除，要求砚工会看石、选石，根据石料的形状制成各种形式的砚璞。

3. 制璞

将砚石最好的地方留作墨堂，然后融合文学、历史、绘画、金石等特点，对砚台的形状进行构思和设计。

4. 雕刻

雕刻的刀法和技法，视题材和砚行、砚式而定，以深刀雕刻为主，辅以浅刀雕刻和细刻，表现刚健豪放的风格。以浅刀雕刻、线刻、细刻表现细腻含蓄的风格。

5. 磨光

雕刻好的端砚，先用油石加细河砂粗磨，磨去凿口、刀路；然后用滑石、细砂纸反复磨滑，使砚台手感光滑为止；最后是"浸墨润石"，过一两天后褪墨处理。

歙砚：入水一濯即莹洁

歙砚，别名龙尾砚，用歙州婺源（今江西婺源）龙尾山歙石雕琢而成。歙砚纹理细密，兼具坚、润之质，有涩不留笔、滑不拒墨的特点，扣之有声，抚之若肤，磨之如锋，宜于发墨，长久使用，砚上残墨陈垢，入水一濯

即莹洁，焕然一新，被誉为"石冠群山""砚国名珠"。

渊　源

歙砚因产于歙州而得名。唐五代时，歙州所辖歙、休宁、祁门、黟、婺源等地皆有生产，而以婺源所出为优。

歙砚驰名于唐代，至今已有1000多年历史，据宋人洪景伯《歙砚谱》记载，唐开元年间，歙州猎户叶氏逐兽至长城里（地名），见到山溪里，叠石如城，莹洁可爱，携归成砚，由此歙砚始闻天下。李晔《六砚笔记》云："端溪末行，婺石称首。"可知歙砚始于唐代开元年间，是确凿无疑的。

到了宋代，歙砚进入大发展时期。南唐败亡后，歙石停产五十年。宋景佑年间（公元1034—1038年），在歙州太守钱先芝主持下，重新开采歙石。

元代至元年间，婺源县令汪月山，为了满足达官显贵的贪欲，大力挖掘歙石，越挖越空，后来整个明代，甚至清康熙、雍正年间也都没有开采过。

清代乾隆时期，歙石重新开采。乾隆四十二年（1777年），歙县著名学者程瑶在《纪砚》一文中说："乾隆丁酉夏五月，余从京师归于歙、时方采龙尾石琢砚，以供方物之贡。"既然是为了"进贡"而采石，看来规模不会太小。这是清代乾隆时歙石正规开采的唯一有记载的一次。

民国初期，歙砚生产濒临绝境。到抗日战争期间很多砚店倒闭，砚雕艺人纷纷改换行当、背井离乡。

中华人民共和国成立后，1963年，在周恩

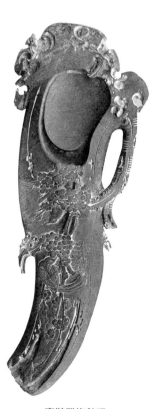

喜鹊登梅歙砚

来总理的亲切关怀和当地人民政府的扶持下，恢复了歙砚的开采和生产。

2006年5月20日，歙砚制作技艺经国务院批准被列入第一批国家级非物质文化遗产名录。

流　程

歙砚制作技艺是以雕刻为中心，由选石、构思、定型、图案设计、雕刻、打磨、配制砚盒等多道工序构成，歙砚的雕琢有浓厚的地方风格，一般以浮雕浅刻为主，不采用立体的镂空雕，但由于受到砖雕的影响，之间也会出现深刀雕刻。

1. 选料

选料工人按照规格、形状、工艺要求进行取料，然后剥板，将石料凿平，锯成一定形状，用水砂细磨成砚坯。

2. 制坯

砚坯分为定型坯、自然形坯两大类。定型坯是按计划生产的规格型坯，如正方形、圆形、不规则形等。自然形坯则是就砚石之自然形状加以修整，锯磨成坯。

3. 设计

根据砚石的石质形态，认真考虑题材、立意、构图、造型以及雕刻的刀法、刀路。

4. 雕刻

分凿刻和雕刻两步。设计成图案后，开始凿坯，即将墨堂、墨池及背石、阴肚等部分该凿去的凿去。

宋代蝉形抄手歙砚

5. 配盒

不管用什么木料制盒，都要按照砚台大小配制。

洮砚：不伤笔毫发墨快

洮砚因石材产于洮河岸边的水泉崖、喇嘛崖及崖底深水处，故又名洮河绿石砚，洮河绿漪石砚，统称洮砚。洮砚之名贵除了石质优良和色彩绚丽的优点外，还由于砚形繁多，雕刻精细。洮砚在工艺上有不同于其他石砚的独特风格。在所刻粗细得当的线条内填上黑色，这是洮砚不同于其他石砚的一大特点。

渊　源

在唐代，石制名砚的发展迎来了成熟期，端砚、歙砚、洮砚与澄泥砚并称"中国四大名砚"也源于此时。

宋神宗熙宁四年（公元1071年），王昭于征战途中，在洮河边被宋神宗任以秦凤路（古代行政区划名）经略使司，收复河陇，筑古渭堡号称通远军。王昭于应朝中恩旨，选用当地特产洮砚作为皇宫贡品，并赠予各大文豪，立即被苏轼、黄庭坚、陆游、张耒一班文士所喜爱。洮砚的身价一哄而起，珍贵无比。

到了金代，洮州地盘分别为金、西夏及洮州番部十八族所有。洮砚矿区的真正主宰、所有者仍是当地部落的小首领。由于战事纷沓，交易经营渠道又不通畅，洮砚石料矿的开采、制砚业几乎陷于中断、停顿的状态。

明代，天下一统，洮砚石料矿也继续为其开采、制造贡品而效力了。

民国后期，战事不断，烽烟四起，当地土司为了四处应付，对洮砚石料开采量也相应增大，杀鸡取卵，资源浪费严重。

中华人民共和国成立初期，这里成立了农业合作社，洮砚矿区随着生产资料所有制的变化而归集体所有。

洮砚制作技艺在2008年被列入国家级非物质文化遗产名录。

2010年，国家收回洮砚石材的矿产。在当地政府的指导和支持下，开始洮砚文化产业品牌化运营。

流　程

制作洮砚的洮石有数种，一是鸭头绿，也称"绿漪石"，色泽绿，有水波状纹路，石质坚细，莹润如玉，是洮石中的上品。如绿色纹路中夹杂黄色痕迹者，则更名贵。二是鹦鹉绿，色泽深绿，石质细润，其中带有深色"湔墨点"的尤其惹人喜爱。三是柳叶青，色绿而又带有朱砂点，石质坚硬。四是淡绿色洮石，具有渗水缓慢的特点。洮砚的制作要经过下料、制坯、石刻等工序，所使用的工具有刀、锯、锤、铲、錾、铁笔、水沙等。

清代洮砚

洮砚要根据石料的自然形态和大小确定要雕刻的图案，然后设计砚台构造、款式、装饰等，再按程序施刀。先粗后细，从外至里，一丝不苟地进行精雕细刻。洮砚使用的雕刻手法主要是浮雕和透雕两种技法。洮河砚的雕刻还采用线雕和圆雕等。

澄泥砚：纹理天成花石纹

澄泥砚产于豫西黄河岸边诸地，以沉淀千年的黄河渍泥为原料，经特殊炉火烧炼而成，质坚耐磨，储墨不涸，积墨不腐，不伤笔，不损毫，备受历代帝王、文人雅士推崇，唐宋时期皆为贡品。澄泥砚不施彩釉，纹理天成，

美妙多姿，令人叹为观止。

渊 源

澄泥砚属陶类，它的前身是古代的陶砚。可能古人受秦汉间砖、瓦当生产的启示，结合陶砚再精工制作，逐步升华为澄泥砚。澄泥砚的形成约在晋唐之间而略早于端、歙，距今约1500年历史。

唐宋之间，端、歙尚处初创阶段，人们评价澄泥砚为"砚中第一"。唐宋之后，由于石质砚的大量开采制作，对澄泥砚产生了一定的冲击，但作为当时的书写工具之一，澄泥砚的生产仍然保持着原有的优势，在扩大发展。

清代澄泥砚

宋代，澄泥砚最重器型，简约大气，自内而外蕴含儒雅。

元代，山东柘沟河沿岸、河南虢州和河北滹沱河一带都开始生产澄泥砚。澄泥砚的制作也更趋精细，随砚型愈加多样。这时期的澄泥砚受蒙古族草原文化影响，一改宋形之雅，外形古拙厚重，展现出游牧民族粗犷的风格。

明代，随着石砚的大量开采，以及铜砚、瓷砚、铁砚、漆砂砚、木砚等的出现，澄泥砚由于其制作技艺的复杂已显处下风，不过明代澄泥砚泥质最优，最为坚密，各类金沙药粉的配比运用已是炉火纯青。

清代澄泥砚在泥质上不及明代致密，但修泥雕刻工艺却精细至极。清代乾隆皇帝在磨试了内务府收藏的澄泥砚后，亲感其妙，赞誉："抚如石，呵生津。"

后来由于种种原因，到清代时，澄泥砚的制作工艺就失传了，这也导致绛州澄泥砚的生产出现了一个近三百年的断档；直至20世纪80年代末，版画

艺术家蔺永茂携其子蔺涛历经千辛万苦终使澄泥砚恢复生产，使澄泥砚重新散发出光辉。

流　程

　　黄河澄泥砚的制作需经过几十道工序。首先，将采掘来的河泥放置在一个绢制的箩中过滤。过去制砚，是将一种特制的双层绢袋吊挂于汾河中，河水中裹带的泥沙流入绢袋中，经第一层绢袋过滤后，沉入第二层绢袋的细泥即澄泥。

　　将滤制出的澄泥放置一年以上的时间，历经冬夏以去其燥性才能使用。然后加入黄丹等料，再放在泥模中，泥压紧成坯，用竹刀刻成砚的大体形状，然后再用金属刻刀进行精雕细琢，在日光下曝晒干燥，加麦糠等入窑中烧成陶质，取出后加墨蜡、米醋上笼蒸一下，这样就最终制成，其质地坚硬细密，发墨而不伤笔头。

清代澄泥砚

　　现在澄泥砚的制作已不完全遵循古法了，主要工序为：将采掘来的河泥放置在一个绢制的箩中过滤，滤出极细的澄泥，经过澄泥过滤、绢袋压滤、陈泥、揉泥、制坯、阴房晾干、雕刻、砂磨、入窑烧制、出窑、成品水磨等工序，制成一方砚需一年半的时间。

雕版印刷：印刷量大效率高

雕版印刷在印刷史上有"活化石"之称，是将文字、图像雕刻在平整的木板上，再在版面上刷上油墨，然后在其上覆上纸张，用干净的刷子轻轻地刷过，使印版上的图文清晰地转印到纸张上的工艺方法。雕刻版面需要大量的人工和材料，但雕版完成后一经开印，就显示出效率高、印刷量大的优越性。

渊源

雕版印刷的发明时间，历来是一个有争议的问题，经过反复讨论，大多数专家认为雕版印刷的起源时间在公元590年至640年之间，也就是隋朝至唐初。唐初已有印刷品出土。1900年，在敦煌千佛洞里发现一本印刷精美的《金刚经》，末尾题有"咸同九年四月十五日（公元868年）"等字样，这是目前世界上最早的有明确日期记载的印刷品。

北宋开宝七年（974年）雕版印刷的《开宝藏》残页

雕版印刷的印品，可能开始只在民间流行，并有一个与手抄本并存的时期。唐穆宗长庆四年（824年），诗人元稹为白居易的《长庆集》作的序中有"牛童马走之口无不道，至于缮写模勒，烨卖于市井"。"模勒"就是模刻，"烨卖"就是叫卖。这说明当时的上层知识分子白居易的诗的传播，除了手抄本之外，已有印本。

沈括在《梦溪笔谈》中说，雕版印刷唐代尚未盛行。五代时期开始印制大部儒家书籍。

宋代虽然出现了活字印刷术，但是普遍使用的仍然是雕版印刷术。宋代，雕版印刷已发展到全盛时期，各种印本甚多，较好的雕版材料多用梨木、枣木。因此，对刻印无价值的书，有以"灾及梨枣"的成语来讽刺，意思是白白糟蹋了梨、枣树木，可见当时刻书风行一时。

明清两代，南京和北京是雕版中心。明代设立经厂，永乐的北藏、正统的道藏都是由经厂刻板。清代英武殿本及雍正的龙藏，都是在北京刻板。明初，南藏和许多官刻书都是在南京刻板。嘉靖以后，到16世纪中叶，南京成了彩色套印中心。

中华人民共和国成立后，在扬州设立广陵古籍刻印社，整理和保存了大量古籍版片，同时雕刻了大量的新版片。

2005年7月12日，扬州雕版印刷技艺传习所正式挂牌成立，采用定向培养的传承方式，为雕版印刷队伍补充新鲜"血液"。

2009年9月30日，雕版印刷技艺入选《人类非物质文化遗产代表作名录》。

流　程

雕版印刷所用的雕版材料主要是选用纹理较细的木材，如枣木、梨木、梓木、黄杨木等。至于选用哪一种木材做雕版，一般是要根据印刷品的精细程度，再选用硬度不同的木材。

雕版印刷的工作流程分为以下三步：

清代雕版印刷的书籍

1. 雕刻印刷版

一般工艺是，将木板锯成一页书面大小，水浸月余，刨光阴干，搽上豆油备用。刮平木板并用木贼草磨光，反贴写样，待干透，用木贼草磨去写纸，使反写黑字紧贴板面上，即可开刻。第一步叫发刀，先用平口刀刻直栏线，随即刻字，次序是先将每字的横笔都刻一刀，再按撇、捺、点、竖，自左而右各刻一刀；次为挑刀，据发刀所刻刀痕，逐字细刻，字面各笔略有坡度，呈梯形；挑刀完毕，用铲凿逐字剔净字内余木，名曰剔脏，再用月牙形弯口凿，以木槌仔细敲凿，除净无字处余木；最后，锯去版框栏线外多余的木板，刨修整齐，叫锯边。至此雕版完工，可以印刷。

2. 刷油墨

先将雕刻的版（称印版）固定在一个台面上，用刷子蘸上油墨均匀地涂布在印版的表面，即完成刷墨的过程。

3. 印刷

雕版印刷的过程大致是这样的：将书稿的写样写好后，使有字的一面贴在板上，即可刻字，刻工用不同形式的刻刀将木版上的反体字墨迹刻成凸起的阳文，同时将木版上其余空白部分剔除，使之凹陷。板面所刻出的字约凸出版面1至2毫米。用热水冲洗雕好的板，洗去木屑等，刻板过程就完成了。印刷时，用圆柱形平底刷蘸墨汁，均匀刷于板面上，再小心把纸覆盖在板面上，用刷子轻轻刷纸，纸上便印出文字或图画的正像。将纸从印版上揭起，阴干，印制过程就完成了。

装裱：为他人做嫁衣裳

中国画，特别是泼墨写意画，画作完成后在没装裱前是没法欣赏的，看上去黑乎乎的墨块，实在不美，所以，就需要有裱画这一行业来让名画焕发

光彩。美丽的名画需要有华丽的外衣来装饰、来保护，而裱画师是专为名画制作嫁衣的人。裱画是一门考功夫的艺术，并不像补鞋补衣服那么简单，发展到现在，已经成为一个传统的行业。

渊　源

汉代到晋代，造纸的原料、工艺还不高，抄出的纸很厚，不需托裱连接就能成卷。晋代有托裱工艺，但技术不佳。唐代画家、绘画理论家张彦远在《历代名画记》说，"晋代以前装背不佳"，说明了晋代以前已经有了装裱工艺。

过去的画作都离不开装裱

南北朝时期，书卷有了初步的定形，书卷装裱的形式比较简单。

唐代，有关书画装裱的记载较晋、南北朝时期多。关于装裱的历史，张彦远提出"宋时范晔，始能装背"。他得出的结论是南朝刘宋时期就有了装裱工艺，如湖南长沙马王堆汉墓出土的帛画上端，装有扁形木条，系有丝绳，木条两端还系有飘带。南北朝时书画装裱多赤轴青纸，著名裱工有范晔、徐爱、巢尚之等人。

到了宋代，是我国绘画史上的全盛时期，名家层出不尽。书画家增多了，书法、绘画作品必然就多，而与其相伴的装裱业也就随之兴旺起来。宋代装裱多用绫绢作为裱料，装裱样式丰富多彩。北宋宣和年间，装裱多是画心上下镶隔界，不镶绫边，周以古绸绢边栏之，称"宣和裱"。"宣和装"是装裱史上的最高峰，又称"宋式裱"，是宋徽宗时期收藏书画的一种装裱形制，因徽宗宣和年号（1119—1125年）而得名。

元代，社会变化较大，南宋时期建立的画院瓦解，绘画受到了打击，在书画装裱上没有创新，从装裱的款式到材料上与唐宋大致相同。

明代，江南一带文人学士，书画名家层见叠出，如沈周、文徵明、唐寅、仇英等人为代表的"明四家"等均来自姑苏这片沃土。时有全国书画家"吴中独居其大半"之说。因此装裱业发展迅猛，形成以苏州为发祥地的"苏裱"。由于苏裱的操作工艺严谨、用料考究，影响与日俱增。

清代存留下来的书画装裱形式多种多样，品式有简有繁，是历代的会集融合。康熙、乾隆间随着北京琉璃厂的改建，形成了古朴庄重的装裱风格，被人称为"京裱"。与先它问世的"苏裱"一南一北遥相呼应，成为最有代表性的两大流派。

民国时期，民间私人装裱行业较兴旺，特别是一些有书画装裱历史渊源的城市更为突出。

现代，书画市场已经出现了机裱，大大提高了工作效率，但机裱的字画不易揭裱、翻新、修补，所以好字画尽量要用传统糨糊装裱。

流　程

装裱还可以分为原裱和重新装裱，原裱就是把新画好的画按装裱的程序进行装裱。重新装裱就是对那些原裱不佳或是由于管理收藏保管不善而遭到破坏的传世书画及出土书画进行装裱。经过装裱的书画，牢固、美观，便于收藏和布置观赏。

装裱书画工具主要包括案台、裁刀、裁板、裁尺、棕刷、排笔、竹启子、针锥、砑石、浆油纸、水油纸等。

材料主要有生宣纸、绢、绫、锦、糨糊、颜料、胶矾水、轴头、画杆、绳、带、高锰酸钾、草酸等。

工艺装裱有一套完整工艺过程，主要包括：

1. 托绫、绢

将绫绢正面合案铺平，用排笔蘸清水将其刷透，后用干毛巾将水分吸

干，使绫绢紧绷案面，平直无皱，再刷糨糊，后将卷好的纸对齐绫绢，边展托纸，边用浆刷刷实，然后再以棕刷排实，揭去，晾在墙上。另外还可将颜料放入糨糊中调匀，刷至绫绢，上纸，晾干，即连托带染色，称浑托。

2．托镶料纸、裱褙纸

大多托3层。先将第1层纸铺开，用稀浆水将纸刷平刷匀，加托第2层，对齐边口、展纸、刷实，再用浆水加托第3层，步骤同上。3层托好后，再用棕刷刷一遍，晾干。

3．染材料

将颜料及胶用水浸泡化开，把所染纸绢绫反扣在画案上，往上刷颜色水，要均匀，先刷托纸，后刷纸绢绫的正面，然后上墙晾干。

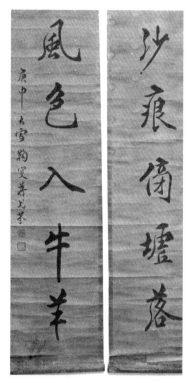

经过装裱的老对联

接着托裱画心，主要有湿托法和平托法两种。再进行镶覆和砑装：

1．镶覆

将托好的画心裁去多余的局条，再在画心四周镶覆上所需要的圈档、上下隔水、天地头、惊燕、绫小边或通天小边等各种材料，然后在其背面刷浆水，粘上覆背纸即可。

2．砑装

砑，即对覆背后的裱件用砑石砑磨，使之光洁柔软。装则指在裱好的画幅上，装配天地杆、轴头，在杆上钻孔、穿绳，以便悬挂等。至此，装裱工作全部结束。

葫芦丝：外观古朴容易学

葫芦丝，又称"葫芦箫"，是云南少数民族乐器。葫芦丝音色独特、优美，外观古朴、柔美、典雅，简单易学，是云南少数民族娱乐时助兴的乐器，青年男女传情达意或人们走在路上以及在田间劳动，也经常吹葫芦丝。

渊 源

葫芦丝的历史较为悠久，其渊源可追溯到先秦时代，它是由葫芦笙演变、改造而成的。

葫芦丝最早叫筚朗叨，是傣、阿昌、德昂、佤、布朗等族单簧气鸣乐器。傣语称筚朗叨，"筚"是傣族气鸣乐器的总称，"朗"是直吹，"叨"是葫芦，意为带葫芦直吹的筚。筚朗叨在构造上仍保持着古代乐器的遗制。1964年，云南省大理白族自治州祥云县出土了一件铜制葫芦笙，该墓年代约为战国初期。这是我国目前所知唯一的早期铜制筚朗叨音箱实物。

中华人民共和国成立后，我国民族音乐工作者不断对葫芦丝进行改良。1958年，云南省歌舞团首先把音域扩展为14个音，既保持了原来乐器特有的音色和风格，又增大了音量、扩展了音域，丰富了

战国时期的牛饰葫芦笙

音响色彩和表现力。1980年初，中央民族乐团访日小组，曾用这种新葫芦箫为日本人民演奏，受到了欢迎和好评。

近年来，北京的一些文艺团体又研制了两种新型的葫芦丝。其中的六管葫芦丝，可以吹奏单音、双音、单旋律加持续音以及两个合音旋律加持续音。

流　程

葫芦丝制作流程大概如下：

1. 选料

根据制作的调门决定竹子的粗细。一般都用紫竹。竹子的内外径一定要匀称，外表不能有伤痕。要根据调门确定竹子的长短，然后截开。

2. 烤竹子打眼儿

烘烤竹子用煤球炉最佳。烘烤时火势要旺，烤过的竹子一定要笔直。根据样板，在竹子上用鲜明的线条画出每个音的孔位。不同的调门，所使用的钻头的粗细亦不相同，普通的台钻即可。

3. 选葫芦

首先要对葫芦进行挑选。葫芦的大小要与调门以及竹子的粗细成比例。

4. 有机玻璃

根据葫芦的大小，配以事先制作好的黑色有机玻璃，用酒精灯将其烤软，火势要缓。用万能胶或502胶将其固定在葫芦底部的正中央。

5. 打孔

在粘贴好有机玻璃的葫芦底部均匀地打出与竹子相配的三个孔。

6. 攒葫芦

葫芦丝分一根主管和两根副管。先把主管

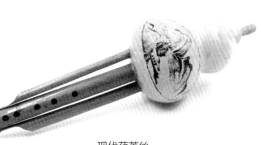

现代葫芦丝

按照葫芦上孔的大小插入中间的孔，如果竹子粗了，就用半圆锉锉葫芦上的孔，直到严丝合缝。两边的副管也分别插入与主管相邻的两个孔。

7. 制作簧片

制作簧片的材料一般为磷铜、黄铜或铍青铜，用特制的刀具在簧片的中央开出三角形，这个三角形叫"簧舌"。然后对簧舌根据调门进行调音，再将初调的簧片安装在主管的吹口处，对其进行反复的调试，直到将音色、音准调试到满意为止。副管的簧片制作过程与主管的一样。

8. 安装吹嘴

为了乐器美观，将葫芦丝的主管吹嘴安装上骨口，多为牛骨。用钢锉将吹嘴的边棱打磨光滑。

9. 安装铜箍

簧片制作完毕后，将主管的音准进行微调，然后将三根竹苗插入相对应的葫芦孔，用万能胶将它们固定，再用焊接后抛过光的铜箍将三根竹苗的底部固定。

10. 喷漆

用砂布对已成型的葫芦丝进行打磨，然后喷（刷）漆，一般喷（刷）两至三遍普通清漆。

经过一道道工序之后，一支葫芦丝即制作完成。

制琴：高山流水觅知音

古琴是汉民族最早的弹弦乐器，古琴选材多样，故音质、音色、自然有较大的差别，例如发音有清亮、浑厚、松透、古朴、宏大、清润、凝重、甜美、灵透、幽奇，等等，丰富多彩，一琴一音，音色各异，可满足各人爱好，这是中国古琴的一大特色！

渊 源

有关古琴的记载最早见于《诗经》《尚书》等。《尚书》载："舜弹五弦之琴，歌南国之诗，而天下治。"可知琴最初为五弦，周代时已有七弦。三国时期，古琴七弦、十三徽的形制已基本稳定，一直流传到现在。

根据文献记载，先秦时期，古琴除用于郊庙祭祀、朝会、典礼等雅乐外，主要在士以上的阶层中流行，秦以后兴盛于民间。

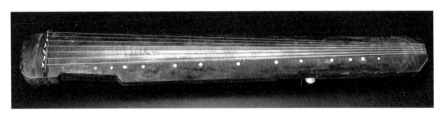

古琴

春秋战国时期，当时有名的琴师有卫国的师涓、晋国的师旷、郑国的师文、鲁国的师襄等，著名的琴曲如《高山》《流水》《雉朝飞》《阳春》《白雪》等，均已载入史册。

汉、魏、六朝时期，古琴艺术有了重大发展，汉末的蔡邕父女和魏晋间的嵇康，都是当时著名的古琴演奏家和作曲家。如嵇康擅长弹奏古琴名曲《广陵散》，已传为历史佳话。

隋唐时期，隋末唐初赵耶利，对当时流行的文字指法谱字进行了整理，并辑录了《弹琴右手法》《弹琴手势图》等解释演奏法的著作。

宋朝的古琴出现怀旧的复古主义倾向，宋人朱长文撰写的《琴史》，真实地记录了隋、唐、宋三代琴的史料。

明清时期由于印刷术的发展，大量琴谱得到刊刻流传。明太祖朱元璋第十七子宁王朱权，是明代琴家，对古琴艺术的发展做出了卓越贡献，他收录唐宋之前艺术珍品六十四曲、历12年主持撰辑了《神奇秘谱》，于1425年

刊行，是我国现存最早的一部琴谱。

清末与民国年间，由于战乱和社会动荡，特别是古琴本身存在的局限性，使古琴音乐濒于灭绝。中华人民共和国成立后，古琴音乐得到政府的重视和抢救，调查、收集、整理了流失于民间的各种传谱，发掘了一批失传的琴曲，如《广陵散》《幽兰》等。

2003年，古琴被联合国教科文组织列入《人类口头和非物质文化遗产代表作名录》。

流 程

手工制琴非常辛苦，一把琴的制作时间需要一年半左右。古琴制作传统技艺和工序如下：

1. 选材

历代古琴制作首先重视选择良材。古琴的面板一般为桐木或杉木制，底板为梓木或楠木制。木材必须风干，否则会开裂起翘，且音色不好。木料自然风干需要很长时间，因此斫琴者常搜罗各种陈年古木用来斫琴。

2. 形制

主要是形制和面板曲率。古琴的造型称为形制，即规范的形状制度。古琴制作中，对面板曲率之合理性、平整性均有极高要求。

3. 槽腹

槽腹结构即共鸣腔结构，是决定古琴音色的关键。槽腹结构的大小、比例、造型以及所影响到的面板与底板各部分的厚薄尺度，包括由雁足分开的两个共鸣腔的固有频率、相互音程关系等，均对古琴的音量、音质产生牵一发而动全身的重要影响。

4. 装配

将古琴的面板和底板通过用生漆黏合而结合在一起，传统方式是用绳子均匀紧密地捆扎，待底板完全粘合，就构成了可以发音的共鸣箱。合琴后，镶嵌岳山、承露、焦尾、龙龈等硬木配件。

5. 裱布

将古琴表面清洁，修补平整，上一道透明底漆后阴干。将浸泡稀释漆的麻布均匀裱裹在木坯上，最后阴干即可。

6. 灰胎

用筛子把鹿角霜分别筛成粗、中、细三种规格。首先上粗灰，之后阴干，再打磨，依次上中灰及两遍细灰。每道工序均须反复阴干、打磨、补灰。

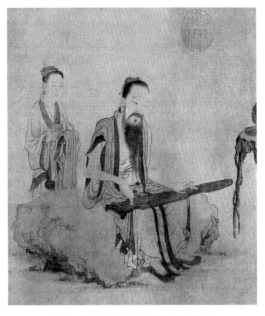

元代王振鹏《伯牙鼓琴图》（局部）

7. 安装

先定中间七徽的位置，然后依次向两边排列。确定13个琴徽的位置后，向下打眼，深度约1毫米。琴徽厚度1.5毫米，露出琴坯0.5毫米。将来髹漆后统一打磨平整。

8. 髹漆

先刷一层黑色不透明大漆，并阴干后打磨。再用色漆在琴坯上画出纹样作为髹饰，若是素色琴则无此道工序。然后彻底阴干后再刷一遍透明大漆，再阴干。最后一次阴干后，用细号水磨砂纸，将底下髹饰的纹样通过打磨显露出来。

9. 擦漆

首先刷一层透明大漆，阴干后打磨。然后反复阴干、打磨三到五次。刷完大漆先打磨再推光的，则为哑光漆面。

10. 雁足

古琴面板和底板粘合以后构成两个共鸣箱，大的叫龙池，小的叫凤沼，

两者以两个雁足为界。雁足下方为足池。古琴的雁足位置应该是在尾托到轸池之间的黄金分割点上，这个点则正好构成了古琴两个共鸣箱的固有频率的和谐音程关系。

11. 琴弦

安装古琴的七根琴弦应按一定的顺序。一般先上五弦，目前五弦定为国际标准音高Ａ。五弦定准后，依次六弦、七弦，先后缠绕在琴背右边的雁足上，然后再上一、二、三、四弦，缠绕在左边的雁足上。

12. 调音

弦安装后还须调音，使七根琴弦达到相互音程关系。如此，一把古琴才算制作完成。

芦笙：浑厚清亮各不同

芦笙，是苗族人民喜爱的民间传统乐器。苗族人不仅把芦笙作为他们民族的代表物，而且还把芦笙与庆曲、祭祀、婚丧融为一体，保持着原来的古朴风格，展现于生活中。逢年过节，他们都要举行各式各样、丰富多彩的芦笙会，吹起芦笙跳起舞，庆祝自己民族的节日。

渊　源

据文献记载，芦笙已有三千多年的历史，在我国最早的诗歌总集《诗经》中就有"吹笙鼓簧，吹笙吹笙，鼓簧鼓簧"的诗句出现。据考古发现，江川李家山出土的战国时期的葫芦笙，是我国最早的笙类乐器之一。

历史学家郭沫若先生在《今昔集·钓鱼城访古》一书中断言："据我看来起源于苗族，苗民间均备有芦笙。"由此可见，芦笙源于古代苗族先民。

在唐代，苗族人民就开始制作芦笙，并涌现了不少的优秀芦笙吹奏家。

古代进京朝贡者，就曾带着芦笙到宫廷演奏过，并得到朝廷官员的高度赞赏。

到了清代，文人陆次云在其所撰的《峒溪纤志》一书中写道："（男）执芦笙。笙六管，长二尺。……笙节参差吹且歌，手则翔矣，足则扬矣，睐转肢回，旋神荡矣。初则欲接还离，少则酣飞畅舞，交驰迅逐矣。"通过这一段记载，可以看到清代时，贵州少数民族的芦笙吹奏技巧和芦笙舞蹈动作极其精彩。

随着时代的变迁，芦笙的形状和演奏技巧，除保持了原有的风格，还有了新的改进。如今，吹奏芦笙，已成为苗族节日期间必不可少的娱乐活动。

芦笙烟标上的芦笙图案

流　程

芦笙制作，取材苦竹、桦槁树皮、杉木、铜片。主要工具为各种大小不同的刀、锯、刨、凿、钻、锤、剪刀、炼炉等。

苗族芦笙由笙斗、笙管、簧片和共鸣管构成。

笙斗又称气箱，多用杉木、松木或梧桐木制作，以杉木最佳。制作时，将整块毛坯料从中破为两半，分别挖掏出内膛，待装入笙管后再用胶粘合，外部用细篾箍五至七圈而成。

笙管多用白竹制作，白竹的竹径细、竹节长、粗细匀、竹壁薄，是制作笙管的良材，要选生长三年以上、冬至到立春前砍伐的为佳，因为这时的竹

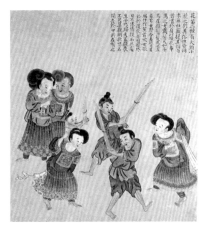

清代苗族风情画中吹芦笙的人

管竹质坚韧、表面光亮，不易虫蛀。

簧片多用响铜制作，簧料下好后，画出簧舌轮廓线，用小凿子凿透，锉削掉毛刺，放入炉火中加热，待到微红时，用钳子将簧框略微夹拢一些，使舌与框之间的缝隙缩小，然后放入水中定型，这种经过"火炙"的簧片，吹奏时省力。簧片也可用黄铜制作，但不及响铜制的发音脆亮。

共鸣管是套在笙管上端的一截竹管，可使音量明显增大，多用毛竹制作，依音高不同而异，以C、C1、C2三音为例，管长分别为60厘米、30厘米、15厘米，余者类推。

马头琴：深沉粗犷草原风

马头琴以琴杆上端雕刻的马头得名。最早的马头琴叫"奚琴"，因它起源于东胡的"奚"。后来，成吉思汗统一蒙古诸部时，马头琴就已经在蒙古族人民中广为流传了。马头琴是蒙古族的代表性乐器，马头琴所演奏的乐曲，具有深沉、粗犷的特点，体现了蒙古族人民的生产、生活和草原风格。

渊　源

据有关学者考证，马头琴之名始于19世纪末到20世纪初，琴首是由龙头或玛特尔头改为马头的，除此之外还有很多琴类，如皮胡、锹胡、四胡、奚琴、稽琴等都是当时的流行乐器。

据《马可·波罗游记》载，12世纪鞑靼人（蒙古族前身）中流行一种二

弦琴，可能是其前身。

《元史》卷71《礼乐志》也有记载："胡琴制如火不思，卷颈，龙首二弦，用弓捩之，弓之弦为马尾。"据岩画和有些历史资料显示，古代蒙古人开始把酸奶勺子加工之后蒙上牛皮，拉上两根马尾弦，当乐器演奏，称之为"勺形胡琴"。当前很多专家认为这就是马头琴的前身。勺形胡琴最长的60厘米左右，共鸣箱比较小，声音也小得多。当时琴头不一定是马头，有人头、骷髅、鳄鱼头、鳖甲或龙头等。《清史稿》载："胡琴，剜桐为质，二弦，龙首，方柄。"可知，马头琴原来也有龙首。

元朝时期随着人们的逐渐富裕，宫廷内有专门的演奏、唱歌、跳舞的人员，马头琴也就慢慢地成为宫廷音乐的主要乐器之一了。

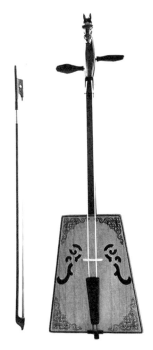

现代马头琴

到18世纪初，马头琴的外观及结构有了很大的变化。随着马头琴琴体的革新，马头琴的演奏技巧也有了新的创造和发展，涌现出不少民间说唱演奏家。

中华人民共和国成立后，一些马头琴演奏家对古老的马头琴进行研究和改革，试制了全木质共鸣箱的高音马头琴。1978年以来，还吸收了小提琴等乐器的技术。

随着时代的发展，马头琴进行了多项改革。在21世纪初，马头琴从以前呆板的演奏变成了包含视觉表现的艺术品。

2006年5月20日，蒙古族马头琴音乐经国务院批准被列入第一批国家级非物质文化遗产名录。

流　程

传统的马头琴，多为就地取材、自制自用，故用料和规格尺寸很不一致。通常分为大、小两种，分别适用于室外和室内演奏。

一般的马头琴则由共鸣箱、琴头、琴杆、弦轴、琴弦和琴弓等部分组成。

共鸣箱呈正梯形，也有其他的做成六方形或八方形的。琴箱框板多使用色木、榆木、花梨木、红木或桑木等硬杂木制成，上下两框板的中央开有装入琴杆的通孔，左右侧板上分别开出音孔，琴箱正背两面蒙以马皮、牛皮或羊皮，皮面上彩绘民族图案为饰，也有的正面蒙皮、背面蒙以薄木板。琴头、琴杆多用一整块色木、花梨木、红木或松木制作。

琴头是方柱形，顶端向前弯曲，造型为雕刻精细的马头，马头有的是在琴杆最上端直接雕刻而成，有的则是雕好以后粘上去的。

弦槽后开，多有槽盖，两侧横置两个弦轴。弦轴又称把子，采用黄杨木或琴杆木料制作，轴杆为圆锥体，轴柄呈八方形、圆锥形、扁耳形或瓜棱形，圆锥形轴柄外表刻有直条瓣纹，便于拧转，有的轴顶为圆球形。

清代王树毂《弄胡琴图》，
北京故宫博物院藏

琴杆为半圆形柱状体，前面平坦后面圆，正面为按弦指板，上端设有山口，下端装入琴箱上下框板的通孔中。皮面中央置木制桥形琴码，装两条马尾弦，两弦分别用40根（里弦）和60根（外弦）左右长马尾合成，两端用细丝弦结住，上端缠于弦轴，下端系于琴底的尾柱上。

琴弓用藤条或木料制作弓杆，两端拴以马尾为弓毛。

反复刷漆涂色后，一把完美的马头琴呈现在眼前。

檀香扇：题材广泛意盎然

檀香扇是以檀香木制成各式折扇，盛产于苏州。最初檀香扇出现时却是男式的，模仿了竹骨纸扇的模样，以檀香木篾片替代全部或局部的竹骨，其秀美的模样使制扇作坊开始以檀香木为扇骨制绢面女扇，一出现便广受女性喜爱，后来檀香扇也专用于女扇。檀香扇以雕刻人物、山水为主，也有雕刻花鸟、鱼虫的，题材广泛，意趣盎然，栩栩如生，品味之余，令人遐想。

渊　源

苏州檀香扇始于明末清初，当时是从折扇演变而来的。据记载，明宣德年间，苏州陆墓地区出现了最早的制扇工坊。开始，它是以30根薄如竹篾的檀香木片作为扇骨，在扇骨上裱糊纸面，后来改为裱糊绢面。

苏州地方志《姑苏志》记载，正德、嘉靖年间，马福、马勋两位制扇艺人做圆头竹扇。

入清之后，苏扇于顺治三年（1646年）成为贡品，制扇业开始兴盛。直到乾隆年间，苏州开设了第一家在官府注册的扇庄"毛恒凤"，位于阊门西街。

苏州折扇订单增多，苏州扇庄来不及做，就委托常州、南京制扇艺人代工，因而常州、南京的一些制扇艺人开始迁入苏州。早在20世

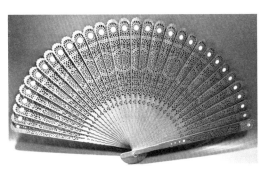

现代的檀香扇

纪20年代，苏州的"张卿记"等几家作坊就以生产檀香扇著名。

苏州檀香扇以"四花"（拉花、烫花、雕花、画花）见长，色泽秀丽、典雅大方。20世纪80年代时，花色品种达300多种，年产量达50万把。1981年，苏州檀香扇荣获全国工艺品百花奖银杯奖。

中华人民共和国成立以后，苏州原先的老字号扇庄都并入两大国有企业——苏州扇厂和苏州檀香扇厂。

20世纪60年代后，檀香扇制作艺人研发出了拉烫结合的工艺，目前拉烫结合已形成檀香扇生产的一大传统特点。

2006年5月20日，制扇技艺经国务院批准被列入第一批国家级非物质文化遗产名录。

流　程

檀香木扇子制作工艺较为复杂，分工细致，有选料、锯工、造型、拉花、烫花等多道工序，尤其以"四花"（拉花、烫花、雕花、绘花）的装饰手法见长。

1. 拉花

拉花就是用钢丝锯，镂刻出各种镂空图案。拉花时，采用特殊钢丝拉锯，所以转折灵活自如，拉花图案一般由几何纹、蔓草纹或剪纸等纹样组成，有些配以人物、花鸟、风景名胜等主体图案。一根狭窄的扇骨上的图案，往往由数百个及以上大小不等、形状各异的孔眼构成。

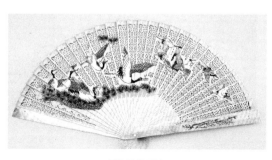

现代的檀香扇

2. 烫花

就是利用加热的工具，在木质上烙烫，使木质的扇骨因热度高低不同而显出焦度深浅不同的画面。烫花需要操作者具备一定的绘画技能，题材多

为戏剧人物、花鸟鱼虫、山水风景等。

3. 雕花

雕花分浅刻、浮雕、镂雕等，在大骨上雕刻人物、山水、花鸟或博古等画面。浅刻、浮雕效果与竹折扇的竹刻相似，镂雕则为檀香扇所独有，尤其用于大型檀香宫扇的制作。

4. 绘花

绘花，即在绢面上绘仕女、花鸟等，色彩艳而不俗，富丽大方，有的在泥金扇面上重彩绘画，更是显得华丽富贵，耀目生辉。

西湖绸伞：薄如蝉翼织造密

西湖绸伞全称"西湖竹骨绸伞"，既实用又具有观赏性。西湖绸伞，以竹作骨，以绸张面，轻巧悦目，式样美观，携带方便，既可遮挡阳光，又可作为装饰品，素有"西湖之花"的美称，深受人们喜爱。

渊　源

古代的伞又称为"盖"，最初是用鸟的羽毛制成。随着丝织品的出现，才逐渐采用罗绢做伞。发明了纸以后，油纸伞又风行起来。特别是明清时代，我国制伞业尤为发达。

西湖绸伞创制于1932年，当时杭州都锦生丝织厂的艺人受日本绢伞的启发，采用杭嘉湖特有的丝绸及富阳出产的淡竹制作，经刷花工艺把西湖风景图案装饰在伞面上，获得成功，故称西湖绸伞，当时，尤以著名艺人竹振斐的制伞工艺最为出色。

到了1935年春天，杭州出现了第一家专门制造绸伞的作坊，这就是著名的"竹氏伞作"。中华人民共和国成立以后，办起了国营杭州西湖伞厂，又

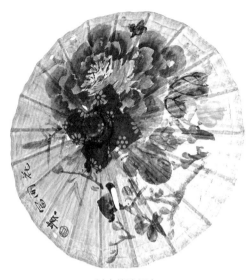

过去的油纸伞

成立了杭州工艺美术研究所西湖绸伞组，有400多名职工，10多名研究人员，年产绸伞60万把左右，其中出口的占三分之二。

西湖绸伞曾多次得奖，主要有：1990年获中国工艺美术百花奖一等奖，2001年获世界华人专利技术博览会金奖，2003年获杭州市优秀旅游商品金奖等。

2008年，西湖绸伞被列为第二批国家级非物质文化遗产名录。

流　程

西湖绸伞选材考究，绸伞加工程序多达18道，包括车木、伞面装饰、伞骨撇青、上架、串线、剪边、折伞、贴青、刮胶、装杆、包头装柄、穿花线、钉扣、修伞、检验、包装等，还加上前面的选竹和伞骨加工等。这些工序技术要求很高，以纯手工制作的方式生产，现杭州西湖伞厂和个体作坊有传承这项传统手工制作的艺人。

这里简单介绍几种工序：

1. 选竹

制作绸伞的竹子一般选用浙江安吉、德清一带的竹子，但是它不是毛竹，是淡竹，不是每支淡竹都可以用，一般选择生长期在3年以上的竹子，口径要在五六厘米，不能有阴暗面。

2. 伞骨加工

选好竹子后就拿到加工点，劈伞骨、做伞架。加工成伞骨要经过擦竹、

劈长骨、编挑、整形、劈青篾、铣槽、劈短骨、钻孔等十多道工序。一把绸伞35根根骨，每根根骨4毫米宽。如果把一段竹子劈成36根，就需要"抽骨"以保持竹筒圆润，竹节平整。西湖绸伞伞骨的制作是很有讲究的，都是手工劈的，一把伞劈下来骨子要均匀，粗细要一样，粗细不一样伞收拢时的效果就不好。

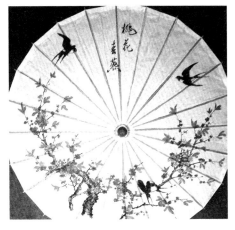

竹子做的绸伞

3. 上伞面

上伞面要经过缝角、绷面、上架、剪绷边、穿花线、刷花、摺伞、贴青、装杆、包头、装头、装柄、打钉口等16道工序，道道工序都必须全神贯注，不得马虎。这样制成的伞重量只有半斤左右。

龙泉宝剑：竞技健身两相宜

我国唐代伟大诗人李白在他的《在水军宴赠幕府诸侍御》一诗中曾写了"宁知草间人，腰下有龙泉"的诗句。在这里，龙泉成了"宝剑"的代称。龙泉宝剑，在长期的发展中，经过历代铸匠的钻研，精益求精，在产品的质量上形成了四大特色：坚韧锋利、刚柔相济、寒光逼人、纹饰巧致。龙泉宝剑既是人们练武健身的器具，又是别致的装饰艺术品。

渊　源

龙泉宝剑始于春秋战国时期，距今约两千六百年历史。《越绝书》中记

载："春秋时欧冶子凿茨山，泄其溪，取山中铁英，作剑三枚，曰：龙渊、泰阿、工布。"

南宋时期何澹在《龙泉县志》记载："近境有剑池湖，世传欧冶子于此铸剑，其中一号龙渊。"

古代制剑术以吴越地区最著。龙泉产铜、铁，当初，龙泉的铸剑业主要为皇室铸造宝剑。到了汉代，适用于砍劈的环柄刀逐渐代替了剑。龙泉宝剑淡出战场，转变为礼仪、健身之用。

清代叶衍兰画佩戴宝剑的女将军像

魏晋时期，龙泉铸剑业比较发达，颇具一定规模。到了唐代，凡制名剑，必称"龙泉"，"龙泉"已成了宝剑的代名词。

宋代，龙泉铸剑业盛极一时，剑铺林立，比比皆是。北宋时任宰相的龙泉人何执中（1044—1118年）还极力提倡铸剑，使得龙泉古城的铸剑业迎来欧冶子时代之后的又一个鼎盛时期。

元明时期，当代铸剑工匠因敬仰欧冶子，每年端午节皆往剑池湖挑水淬剑。

19世纪晚期，枪炮代替刀剑，宝剑成为武术器具、道教法器、舞台道具及观赏工艺品。

抗日战争开始后，沪杭等地商贾和省级机构内迁龙泉，手杖剑成为士绅官贾时髦的必携品。抗战胜利后至中华人民共和国成立前夕，经济萧条，宝剑产销量大减。

中华人民共和国成立后，人民政府十分重视恢复龙泉宝剑这一传统工艺品的生产和发展工作。由于龙泉宝剑名扬四海，国家将其列入国礼。

2006年5月20日，龙泉宝剑锻制技艺经国务院批准被列入第一批国家级非物质文化遗产名录。

流　程

龙泉宝剑主要由剑身和剑鞘两部分构成。剑身是用钢制作的，因为龙泉不产钢，所以制作宝剑的钢是从杭州等地运来的。剑壳主要是用花梨木制作而成。

宝剑的制作过程大多是：先把钢制成和宝剑差不多的形状——宝剑的粗坯。以前，制作宝剑粗坯都是用手工进行的，现在社会发展了，可以用机器——冲床代替人工打造，这样不但节省了人力，而且加快了生产速度。然后，把宝剑粗坯放到熊熊的炉火中烧得通红，剑坯渐渐变软后，就马上把剑坯拿出来放在冲床上冲打。冲打后，把剑坯放入水中浸一下，这就是我们说的"见水"。传说欧冶子制作宝剑时只能用龙泉县（今龙泉市）城边"剑池湖"的水来"见水"，才能造出最好的宝剑。现在工艺师们制作宝剑用水已经不限于"剑池湖"的水，也可以用自来水。第一次"见水"后，再把剑坯燃烧、冲打，再进行第二次"见水"。两次"见水"后，再燃烧、冲打后，就不是"见水"，而是"见油"。"见油"

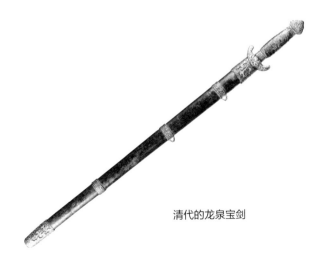

清代的龙泉宝剑

就是把基本成型的剑坯放入油中适当浸泡。"见油"是为了使宝剑更加柔韧。

剑坯做好之后，制作宝剑的工艺师们就在宝剑的一面雕刻栩栩如生的飞龙，另一面雕刻形状如北斗星的七颗星星。所以龙泉宝剑又称"七星剑"。有的还可以根据客户的要求刻上姓名或其他文字等作为纪念。

此后，还需要对宝剑进行磨光、刨光，再采取防锈措施，至此，剑身就制作好了。

剑鞘也有好几类：有花梨木制作的，有杂木雕刻的，有蛇皮包杂木的，等等。花梨木做的剑鞘最有特点，花纹好、木质硬、防蛀虫。

剑身配上剑鞘，一把漂亮的宝剑就做好了。

第二章
民间风情类手工艺

民间刻绘类手工艺，有着悠久、辉煌的历史。远古时代，人类就运用影像作为标记，并创造了在各种材料上镂刻、透空的艺术语言，在后来的剪纸、皮影、年画、脸谱等刻绘艺术中，都体现了这一远古艺术手法的渐进与完善。民间刻绘为中华民族手工艺增加了一个闪光点，也充分表达了劳动人民的思想感情和审美情趣。

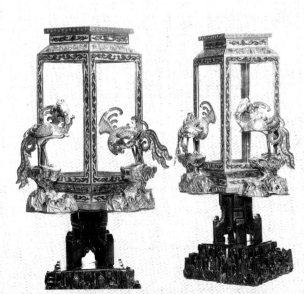

剪纸：巧剪桐叶照窗纱

剪纸又称刻纸，它是以纸为加工对象，以剪刀或刻刀为工具进行创作的艺术。中国的剪纸艺术，通过一把剪刀、一张纸，就可以表达生活中的各种喜怒哀乐。作为一种镂空艺术，它能给人视觉上透空的感觉和艺术享受。

渊　源

远古时代，人类就已经发现和运用以影像作为形象标记的艺术手法，但确切意义上的剪纸，当然是在有纸以后。

我国是发明纸的国家，早在西汉时代已开始造纸。至此，利用纸便于剪刻镂空的性能符合民俗所需的剪纸艺术，随之在民众中产生。然而，目前发现最早的剪纸实物，是新疆吐鲁番火焰山附近出土的北朝时期的五幅团花剪纸。这五幅剪纸，采用重复折叠的方式和形象互不遮挡的处理手法，与今天的民间团花剪纸极其相似。

鱼形状剪纸

唐代以后的剪纸实物已属罕见。有皮革刻花冠饰和漏版印花图案可作佐证。宋代出现了行业性质的剪纸和用于工艺装饰的剪纸，其较为多见的例子

是吉州窑宋代瓷器上的剪纸纹样。另外，宋代皮影盛行，雕镂皮影的材料，除了动物的皮外，也有用厚纸制作的，称为"纸窗影子"。

明代的夹纱灯是很有名的。它是将剪纸夹在纱中，用烛光映出花纹，这是剪纸在日常生活中的又一应用，现代人们称为"走马灯"。

清代，剪纸流传下来的很少，北京故宫博物院坤宁宫的室内顶棚和宫室两旁过道壁间均用白纸衬托出黑色龙凤双喜的剪纸图样。

20世纪40年代，以现实生活为题材的剪纸开始出现。1944年，在陕甘宁边区还首次展出了西北地区的民间新剪纸作品，为中华人民共和国成立后剪纸艺术的发展拉开了序幕。

中华人民共和国成立后，剪纸作品中除了表现各行各业新气象的剪纸外，儿童、体育、杂技、歌舞等也成为剪纸最常见的题材。

2006年5月20日，剪纸艺术遗产经国务院批准被列入第一批国家级非物质文化遗产名录。

2017年11月，南京航空航天大学剪纸艺术传承基地揭牌。

流　程

剪纸以制作分类，可以分为两类七种：

第一类：单色剪纸。又细分为折剪类、叠剪类。

第二类：复色剪纸，又称为彩色剪纸，是以数张彩纸分别剪好后拼贴成图；或以白纸依稿剪成，再染填上各种颜色；或先剪成主版，衬以白纸后再染填上各种颜色。细分可为衬色类、套色类、拼色类、染色类、填色类。

单色剪纸和复色剪纸各有千秋，但是，真正的优秀剪纸，应属单色，因为单色剪纸突出了"剪"的艺术主题，来不得半点虚假。而复色剪纸，多用于量产，欣赏价值不高。

剪纸的工具很简单，主要是剪刀、刻刀、蜡盘、纸张等。这里简单介绍一下刻纸手法：

单色刻纸一般有阴刻、阳刻、阴阳刻及剪影四种。

剪纸作品"寿"字

1. 阴刻

阴刻就是刻去表示形象结构的线，保留大的块面以表示线条的方法。这种效果厚重、结实，稚拙感很强。

2. 阳刻

阳刻就是刻去空白的面，保留原稿的结构线。这种方法效果流畅、清雅、玲珑剔透。

3. 阴阳刻

阴阳刻就是在同一幅作品中，阴刻和阳刻两种方法结合使用，使构图变化多样，画面对比色更加鲜明，增强表现力。

4. 剪影

剪影就是主要表现外轮廓的优美造型，完全舍去内轮廓的方法。它是一种古老的剪纸形式，一般以表现人物、动物、影物等物体的侧面为好。

套色刻纸以阳刻为主，将主稿分别扣在所需各色彩纸的背面上，可先套小色块，再套大色块，一般以三四种颜色为宜。

染色刻纸主要以阴刻为主，保留大的块面，在上面进行彩色的点染。

武强年画：线条粗犷色鲜亮

武强年画是河北省武强县传统民间工艺品之一，构图丰满，线条粗犷，设色鲜亮，装饰夸张，节俗特色浓厚，是民间年画中的佼佼者。武强年画题材广泛，山水、花鸟、人物、动物、花卉、神像、戏曲故事等品类繁多，被

誉为"农耕社会的艺术代表"。

渊　源

年画是中华民族祈福迎新的一种民间工艺品，历史上，民间对年画有着多种称呼：宋代叫"纸画"，明代叫"画贴"，清代叫"画片"，直到清朝道光年间，文人李光庭在文章中写道："扫舍之后，便贴年画，稚子之戏耳。"年画由此定名。

武强年画是土生土长的民间艺术，很难找到准确的历史起源。从博物馆收存的大量民间年画古版和年画资料考证及文化考古成果看，它当始于宋元时期。

相传，明永乐年间，山西省洪洞县艺人到此以后，促进了这一艺术形式的发展。起初是民间画家亲笔画，后逐渐发展成刻版印刷，以至全部套版印刷。那时人烟稠密的武强南关，"家家点染，户户丹青"，形成了我国北方最大的木版年画产地之一。

武强年画发展到清康熙、嘉庆年间，社会安定，各业繁荣，为年画提供了很好的发展环境。这时，武强年画的生产以县城南关为中心，辐射周围68个村庄，很多农民以年画为副业，多数人农忙务农，农闲印画。武强县城南

武强年画中的财神形象

关形成全国最大的年画集散中心，出现了很多著名的画店，各村小作坊难以数计。

至晚清、民国时期，武强年画一直誉满民间，兴旺发达。

19世纪末到20世纪初，中国社会发生巨大变化，人民的观念随着时代变革而发生改变。这一时期，天津出现了石印版画，上海出现了胶印月份版年画，给木版年画带来了强烈的冲击。

1937年，抗战爆发，民不聊生，大部分画店倒闭，艺人外逃，画业濒于绝境。

中华人民共和国成立后，武强年画的发展得到党和国家的重视。1956年，在社会主义改造期间，武强县手工业联合社把已经组织起来的红星画社、九星画社、光明画组等单位和个体画户联合起来，成立了远大画业合作社。1958年改为武强县画业合作工厂，后简称武强画厂。

1993年12月，文化部正式命名武强为全国的"民间木版年画之乡"。

2003年，武强年画被确定为中国民族民间文化保护工程试点之一。

2006年，武强年画被列入国家级非物质文化遗产名录。

流　程

古代的武强年画，是纯手工描绘。随着市场的需求和雕版印刷术的兴起，逐渐形成了木版套色年画，其创作一般是集体完成，画师设计样稿，刻版师镌刻画版，印刷师印刷。三道工序相互呼应。

武强年画的木板，需选用梨木或杜木，刨平后方可使用。将在纸上绘制好的黑白墨线稿粘贴于处理好的木板上，拓出墨线。用刻刀刻出有凹凸的印版，印几种颜色刻几块版。武强年画早期印刷所用的是当地芦苇和麦秸制成的草纸，后来使用熟宣纸。印画用的工具是用树棕绑成的刷子和趟子，颜料在古代都是画师自制，黄色用槐米制作，红色用石榴花制作，蓝色用靛蓝草制作，黑色用松木烟末制作，现在印画已改用国画色和广告色。

制作工艺分两部分，第一部分是墨线版：

第一道工序，是把备好的杜木板和画稿做好标记，然后用糨糊粘牢粘实，待干后，起样子，涂香油，上样子完成；

第二道工序，用主刻刀镌刻，刀法有：发刀、挑刀、补刀、过刀、披刀。

第三道工序，剔空、平空、拨空，完成线版刻制。

第二部分，套色版：

画师设计的分色（择套）样稿分别粘在备好的杜木板上，操作和墨线与第一道工序相同；

第二道工序是行空，围绕色块轮廓保持一定深度和距离，切断图案与空处的连接；

第三道工序是剔空、平空，把所需色块之外的空处剔除，再把行空挤压的现象喷水使其复原，晾干；

第四道工序：用主刻刀刻除色块或图案边缘的空白处；

第五道工序：平空、拨空，套色版完成。然后打样试版，做最后修整，再交付印刷。

武强年画中的门神形象

杨柳青年画：年久色彩不消褪

杨柳青年画题材广泛、内容丰富、构图饱满，加之刻工精美、绘制细腻、色彩绚丽，被公推为中国民间木版年画之首。它继承了宋、元绘画的

传统，吸收了明代木刻版画、工艺美术、戏剧舞台的形式，采用木版套印和手工彩绘相结合的方法，画面色彩明显，柔丽多姿。以宣纸印刷，用国画彩料，年久色彩不褪不变。

渊　源

杨柳青镇位于天津市西，明代称"古柳口"，因盛产杨柳得名，自古风景优美，水运发达，有北方"小苏杭"之称。

杨柳青年画相传是元朝末年一位会雕刻的外地艺人见这里梨木、枣木很多，特别适合雕版印刷，在春节前自己创造的。最初刻印一些门神、月宫图等出卖，后来，随着创作题材的扩大、销售范围的拓宽，开始专门经营年画。

到了明永乐年间，大运河重新疏通，南方精致的纸张、水彩运到了杨柳青，使这里的绘画艺术得到了极大发展。杨柳青年画已知最早的画店为戴莲增、齐健隆两家，他们最初可能都是画工，以人名代店名。戴莲增画店的历史最早可上溯至明代崇祯年间，后来，戴、齐两家又分别开了很多画店。

清代光绪以前是杨柳青年画发展的鼎盛时期。那时，天津杨柳青镇及其附近村庄，大都从事年画作坊生产，年画因产地而得名。鼎盛时期，杨柳青

杨柳青年画

年画发展到以杨柳青镇为中心，包括周边的几十个村庄都印制年画。

清末民初，农村凋敝，石印年画兴起，杨柳青年画的生产日渐衰落。到抗日战争和解放战争时期，因为社会原因，年画业逐步转到天津，杨柳青年画在印制上又逐渐采用洋纸洋色，做工日渐粗糙，虽仍然保持红火热闹之特色，但整个年画业已日趋衰替。杨柳青年画随即搁置发展，年画在生产销售上均受到很大破坏，画店相继倒闭，有些则主要以刻印神码勉强维持，至中华人民共和国成立前已濒于艺绝无人继承的境地。

中华人民共和国成立后，抢救杨柳青年画的工作随即展开。1952年，中央人民政府派员对杨柳青年画进行了专门调查，并很快给镇上仅存的一家年画作坊寄去500元钱。

1956年，"杨柳青镇和平画业生产合作社"成立，画社影响逐渐扩大。

2006年5月20日，杨柳青年画经国务院批准被列入第一批国家级非物质文化遗产名录。

流　程

杨柳青年画按照表现内容可分为十类：娃娃类、仕女类、仕女娃娃类、民俗类、时事类、故事类、戏曲类、神类、佛类、风景类。杨柳青年画的制作方法为"半印半画"，即先用木版雕出画面线纹，然后用墨印在纸

杨柳青年画图案

上，套过两三次单色版后，再以彩笔填绘。

制作程序大致是：创稿、分版、刻版、套印、彩绘、装裱。前期工序与其他木版年画大致相同，都是依据画稿刻版套印；而杨柳青年画的后期制

作，却是花费较多的工序于手工彩绘，把版画的刀法版味与绘画的笔触色调巧妙地融为一体，使两种艺术相得益彰。

桃花坞年画：构图丰满色彩绚

桃花坞年画是江南地区的民间木版年画，因曾集中在苏州城内桃花坞一带生产而得名。桃花坞年画构图对称、丰满，色彩绚丽，主要表现吉祥喜庆、民俗生活、戏文故事等中国民间传统审美内容。桃花坞木版年画还远渡重洋流传到日本、英国，特别是对日本的"浮世绘"产生了重要影响，被海外媒体誉为"东方古艺之花"。

渊 源

木版年画的技术起源于唐代雕版印刷，本质上是为满足人们文化需求的一种印刷、复制技术。到了宋元时期，雕版技术不断完善，开始出现彩色印刷，雕版年画也大抵出现于宋代。

桃花坞木版年画也是源于宋代的雕版印刷工艺，与天津杨柳青年画并称"南桃北杨"。

桃花坞位于江苏苏州阊门内北城下，明代，风流才子唐伯虎曾在此建筑桃花庵别墅，并作《桃花庵歌》，桃花坞逐渐知名，唐伯虎的墓地也建于此地。

明清时期，随着苏州城市经济的发展，阊门一带集中了许多工艺作坊，以年画铺为最多。桃花坞木版年画以其丰富的题材、画面和色彩而受到世人的欢迎，并逐步形成自己的风格。现在最早的桃花坞木版年画，是在日本刊行的《"支那"古版画图录》中收录的《寿星图》。

明末清初，是苏州桃花坞木版年画的繁盛时期，尤以清雍正、乾隆年间

为最，称为"姑苏版"。当时的画铺有四五十家，出产的桃花坞木版年画每年达百万张以上，除销江苏各地外，还随着商船远销南洋和日本。

苏州桃花坞年画

太平天国时期，清兵围攻苏州，桃花坞木版年画的生产受到了严重破坏，以后一直萎靡不振。

民初时期的桃花坞年画因先进印刷术的兴起，已在城市失去了市场，开始面向农村，变成了民间风俗艺术。

中华人民共和国成立后，政府对木版年画十分重视，使桃花坞木版年画逐步得到恢复，并得到了发展。1956年建立桃花坞年画生产小组，1959年转为生产合作社。至1962年桃花坞木版年画年产量已达到100万张左右，年画又获得新生。

2006年5月20日，桃花坞年画经国务院批准被列入第一批国家级非物质文化遗产名录。

流　程

桃花坞木版年画的画、刻、印分为三大谱系，在长期的创作、生产实践中，身怀绝技的老艺人各自摸索出了独特的经验，形成了一整套特殊的工艺制作程序。

刻制工具主要是拳刀，形如月牙，因装木柄，拳握方便而得名。辅助刀具有弯凿、扁凿、韭菜边、针凿、修根凿、扦凿等。另外还有敲底时要用到的敲方、敲方使用檀树制的方形榔头、用来擦稿纸以显示墨线的油棉、用以刷去刻版时细缝中木屑的小棕帚、用以刻直线的铁尺、用以刻圆圈的圆规（艺人又称"计差"）、大小两种磨刀石以及水钵，等等。

桃花坞年画

颜色包括墨汁和套色用色，墨汁是选用上等烟煤与面浆调和，发酵沉淀一个月后方能使用，套色使用的颜色调配时，用水用胶要适当，通常用胶冷天宜少，热天宜多，配色浓淡程度为紫色重，桃红、淡墨宜轻，这样印出来的年画色彩既鲜艳明亮，又协调匀称。

年画印刷用纸宜用白净、薄韧的纸，印刷的主要工具包括棕帚、棕擦、印台、色盆、胶水、石蜡等。

一般流程是，在画稿完成后，刻工将画稿粘贴在梨木板上，称"上样"。一般将画稿分成线版和套色版若干块，然后由艺人用拳刀，将画匠事先设计好的图案或图画刻在木质柔软细腻的梨木板上。图上有多少种颜色，就刻多少版，每色一版。

桃花坞木版年画为分版水色套印，印刷时先印墨线版，然后根据画稿的色泽再分版套色。用色通常为大红、大绿、桃红、宝石蓝、柠檬黄等夸张的颜色，用于渲染烘托过年气氛的效果极好。在印刷过程中，印工则采用"模版"技法，使墨线版和套色版准确无误，使印刷的作品与原作不失真。最后进行装裱，一幅年画才算完工。

杨家埠年画：乡土气息古朴雅

杨家埠年画以浓郁的乡土气息和淳朴鲜明的艺术风格而驰名中外，它按照农民的思想要求、风俗信仰和审美观点，形成了自己古朴雅拙、简明鲜艳的风格。杨家埠年画题材广泛，有神像类、门神类、神话传说类等，它植根

于民间，装饰于节日，丰富了人们的精神生活，美化了人们的节日环境。

渊　源

杨家埠位于山东潍坊，是山东省历史悠久的传统民俗工艺品。杨家埠年画起源于寒亭南三华里的杨家埠村，从业者多是杨氏家族后裔。它兴起于明代，全以手工操作并用传统方式制作。

明代是木版年画发展成熟的阶段。那时杨家埠"家家印年画，户户扎风筝"。建于明崇祯十三年（1640年）的"吉兴号"年画作坊，至今仍保存完好，为省级文物保护单位。

开始，杨家埠民间木版年画题材比较狭窄，以刻印神像年画为主。从明代到清初，杨家埠依靠年画业发展的画店有同顺堂、吉兴、太和、公茂、恒顺等。明末，因战乱遂遭破坏。

清代前期，杨家埠年画又得以恢复和发展。年画品种增加，绘刻技术更加精熟。

杨家埠年画

清代乾隆年间，是杨家埠木版年画商品化高度发展、繁荣昌盛的时期，年画的题材空前扩大，祈福迎祥、消灾除祸的神像画更加齐全、完备。

民国初年，杨家埠有画店160余家。1922年后，石印年画和月份牌年画兴起，杨家埠年画的销量骤减。

1937年抗日战争爆发，日军多次到杨家埠烧杀抢掠，集市被封，百余家画店停业。到中华人民共和国成立前夕，杨家埠木版年画已被破坏殆尽。

中华人民共和国成立后，党和政府十分重视民间艺术的发展。1951年11月，山东省年画工作队举办新旧年画展览，帮助恢复印刷生产，并成立杨家埠年画改进筹备委员会。

1952年10月，华东文化部和山东省文化局组织建立了"杨家埠年画改进委员会"。同年，组织年画生产互助组16个，印刷新年画40万张。

1977年7月，山东省文化局派专家到潍坊举办年画学习班。1978年恢复"杨家埠木版年画社"，年画社负责对年画进行挖掘、整理和恢复工作。

2006年5月20日，杨家埠木版年画经国务院批准被列入第一批国家级非物质文化遗产名录。

流　程

杨家埠年画表现内容丰富多彩，喜庆、吉祥是杨家埠年画不变的主题。

杨家埠木版年画分钩描、刻版、印刷3道工序，初期为小案子坐印，后改为大案子站印。杨家埠年画的制作工艺也别具特色。艺人首先用柳枝木炭条、香灰作画，名为"朽稿"，在朽稿基础上再完成正稿，描出线稿，反贴在梨木版上供雕刻，分别雕出线版和色版。再经过调色、夹纸、兑版、处理跑色等，手工印刷。年画印出来后，还要再手工补点上各种颜色进行简单描绘，以使年画显得自然、生动。

第一步是构图的设计。设计图稿，首先要考虑大众的心理，符合农民的欣赏习惯。

第二步是刻版。版的材料以杜梨木最佳，其次是梨木、杏木、桃木。每

杨家埠年画

张画必有一块正版，是印线条和轮廓的；副版有若干块，为套色用，其数量视所需颜色而定。

第三步是印刷。印刷的材料，早年用江南竹纸，颜料也相当讲究。后来用半毛汰纸，颜料价格也低廉。待印出主线稿后，再分别用不同颜色刻出色版，套色印刷，最后修版装裱，制作完成。

云南纸马：祈福迎祥寄信仰

纸马又称"甲马"或"甲马纸"，纸马的形式实质上就是木刻黑白版画，因为它只存在于民间，为区别其他的书籍插图版画、佛、道经版画等，我们称它为民间版画。云南纸马年画是云南省的传统民俗文化，人们普遍认为纸马能起到纳福禳灾、驱鬼逐疫、祛病祈安等功用。

渊 源

纸马是指旧俗祭祀时所用的神像纸，唐代谷神子的著作《博异志·王昌龄》中说道："见舟人言，乃命使赍酒脯、纸马献于大王。"因为旧时所绘神像，皆画马其上，以为神佛乘骑之用，故称纸马。

按照图像，纸马可粗略分为两类。其一，为纸上印有披甲天马者，此类或被称为"甲马"。赵翼在《陔余丛考》中解释说："昔时画神像于纸，皆有以乘骑之用"。

其二，就是生活中常见纸马——印有各类神佛画像的纸马。一张不大的纸上，印有不同的神祇，各自对应着天界仙佛。

何时有纸马很难考证，但是在宋代时纸马已兴盛。《宋史·礼志》二十七记载，契丹贺正使为本国皇后成服后，有焚纸马、举哭事。宋人吴自牧在《梦粱录》中有记："岁旦在迩，席铺百货，画门神、桃符、迎春牌儿。纸马铺印钟馗、财马、回头马等，馈与主顾。"在《清明上河图》中，亦出现一处专营纸马的沿街店铺，可见宋代时已有专营纸马的店铺。

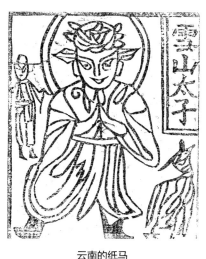

云南的纸马

云南汉族自汉代始从内地迁入，同时也带来传统的汉族经济文化。自明代以来，由于汉族大量移居云南，与各族人民杂居，汉族的经济文化广为传播，其中包括纸马祭祖仪式。

在云南，汉族与当地土著文化交流、融合的过程中，绝大多数的少数民族或多或少地接受了汉族文化的影响，白族、彝族民间流传的纸马，即是在这种历史背景下产生的，他们在接受汉族"纸马"的基础上，结合本地原始宗教观念上的民族神、地方鬼神，逐步形成有其民族特色的纸马。

目前，云南纸马据称有三千六百种之多，但是每一地以至每一村，都可能同时存有内容相似而版式不同的几种版本，虽多不精。如今，随着社会改革的深入，人们的价值观、人生观等正在发生着变化，现代农村的青年已极少了解"纸马"为何物。

流　程

云南纸马基本都是采用雕版单色印制，即黑白木刻。有利用色纸作底者，但极少用人工赋色。云南纸马的艺术形态还停留在明代木刻技法水平的阶段。仍然只印墨线，赋色则要人工完成，主要原因是深受明代汉族的影响，至今保留了纸马印制的明代面貌。

云南纸马以家庭式作坊为主，刻制基本上较粗糙，纸马的形式实质上就是木刻黑白版画，因为它只存在于民间，百姓买来的目的是烧掉，图案印刷是否精致并不重要。

云南纸马

云南纸马的印刷比较简单，都用水印法，一般用墨汁、靛青等染色剂，用锅烟子、钢笔用的红、蓝、黑墨水做印料，纸质不讲究，只有腾冲是生产绵纸的地方，所以用绵纸，质地算最好的，其他地区都是有什么纸就用什么纸，纸的颜色大多用本色。

在印刷时，先用刷子蘸色刷在木刻版上，覆盖上纸后即用手按摸一遍，揭下就是一张纸马完成品。看纸吸水的程度，吸水的纸可刷一次色印制两张左右，不吸水的纸可印制五张左右，即使画面模糊、不完整，也可以充数。

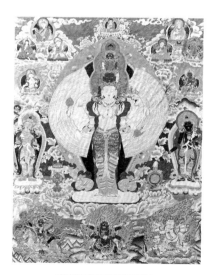

唐卡：藏族风情卷轴画

唐卡也叫唐嘎、唐喀，系藏文音译，是刺绣或绘画在布、绸或纸上的彩色卷轴画，具有鲜明的民族特点、浓郁的宗教色彩和独特的艺术风格。唐卡内容繁多，既有多姿多态的佛像，也有反映藏族历史和民族风情的画面。

渊　源

由于自然、历史的原因，唐卡的起源无从考证。但就绘画艺术而言，最早可溯及卡若新石器时代，到吐蕃王朝时，绘画艺术已臻完善。唐卡作为壁画的延展，最迟也在7世纪中叶以前就已出现。

11世纪至12世纪是唐卡艺术形成系统的时期，同时也是藏传佛教宁玛派、噶举派、萨迦派三大教派以及噶当、希解、觉宇、觉囊、郭扎、夏鲁等小派的形成时期。

13世纪至14世纪，唐卡艺术风格凸显，稳步发展，形成唐卡三大画派：勉唐、噶孜、热贡画派。明清时期是唐卡绘画艺术发展的繁荣时期，还形成了三大画派旗下很多画派。

清代乾隆时期观音唐卡

15世纪，出现了影响最大的绘画流派——勉唐画派，主要流行于卫藏地区。由于宗教上层参与唐卡的创作活动，还产生了著名的门者画派、门萨画派和嘎玛贡画派。

公元16世纪，出现了噶赤画派，创始人是生在雅堆地区的南喀扎西活佛。

直到18世纪，随着格鲁派在教派纷争中取得全面胜利，在西藏建立政教合一的体制的同时，其支持的勉唐画派也结束了众派纷争的局面，统一了画风和度量，开始了近三百年一统天下的局面。时至今日，我们见到的唐卡作品仍然以勉唐派画风为主。

如今，唐卡因其风格多样和高超的绘画艺术，越来越受到国内外人士的喜爱。

流　程

唐卡按材质可以分为布面唐卡、刺绣唐卡、织锦唐卡、贴花唐卡、缂丝唐卡、印刷着色唐卡等。

唐卡的绘制流程主要是：

1. 选布

绘制唐卡前首先要根据画面的大小来选择尺寸合适的画布，沿画布的四边把其缝在一个细木画框上（画框的四条框都是用和普通铅笔粗细差不多的树枝制成），把细木画框上的画布绷紧，再用结实的绳子把细木画框牢牢地绑在大画架"唐卓"上面，按"之"字形的绳路式样把细木画框的四个边同大画架的四个边绑在一起。

画布一般是浅色画布，不要太厚、太硬，最合适的画布是织工细密的纯白府绸或棉布，没有图案的白丝绸做画布也非常合适。

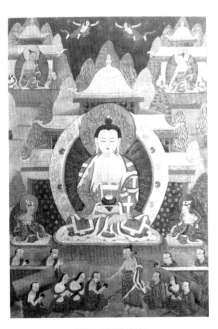

民国时期的唐卡

2. 上胶

把画布固定在"唐卓"上之后，就着手进行以下工作：首先在画布上涂上薄薄一层胶水作为"底色"，然后晾干。涂淡胶的目的是防止画布吸附，渗入颜料，防止颜料在画布上"变花"，使颜料涂上面布不会失掉本色。此后，再薄涂一层有石灰的糨糊。等第二层涂料干后把画布铺到木板或桌面之类的平坦地方，用一块玻璃或贝壳、圆石等光滑的东西反复摩擦画布面，一直到画布的布纹看不见为止。

3. 上色

接下来便是画出主要的定位线。其中有边线、中心垂直线、两条对角线和其他任何需要标出的轮廓线。用炭笔画出佛像的素描草图"白画"之后，再用墨勾成墨线（墨线草图即线描草，图称"黑画"）。勾墨之后再根据画面描绘的水泊、岩石、山丘、云雾等景物的不同，在不同的景物上涂上相应的颜色。一次只上一种色，先上浅色，后上深色。绘佛像时，先绘莲花座，再画布饰，最后画佛身。画背景时，先浅色后深色。把上面所说的部分画完后，用金色画衣服上的图案（这些金色图案称"金画"）。一些画面装饰和画面其他地方也用金色来勾边，称"金线"。最后，将所有需要用墨勾的线再勾勒一遍。

除了用水色（指用水调和的颜料，犹如现在的水粉和水彩）画的唐卡外，还有另外三种类型的唐卡：金唐（金色唐卡）、朱红唐（朱红唐卡）、黑唐。这三种唐卡的名字取自唐卡空白背景所填的颜色名称。举例来说，金唐的背景全是金色，朱红唐的背景全是朱砂色，黑唐的背景则全是黑色。以上三种唐卡所有颜料都掺有石灰和胶水，轮廓线必须用与底色对比度鲜明的色彩绘制。如金唐，它的底色是金色，就用朱砂画轮廓线；朱红唐和黑唐的底色是朱色和黑色，就用金色画轮廓线。假如没有金色，黑唐的轮廓线可以用朱砂来画。

4. 开眉眼

开眉眼包括画眼睛、嘴唇、鼻孔、手足指甲等，是唐卡绘制过程中最后一道工序，也是最重要的一步。一幅唐卡的成败，往往取决于眉眼开得是否

成功。所以部分老艺人将开眉眼的功夫当作绝技，单脉相传，不轻易示人。按传统习俗，开眉眼要选良辰吉日。开好眉眼，就能起到画龙点睛的作用，同时预示着一幅唐卡的竣工。

5. 裱制

唐卡绘好之后，要在画面的四边缝裱丝绢，这缝裱的丝绢。叫"贡夏"。"贡夏"可以用各种丝绢制作，其尺寸大小是固定不变的。此外，有很多的唐卡在画面的四边围有两道红色或黄色的丝带贴面，藏语称之为"彩虾"。

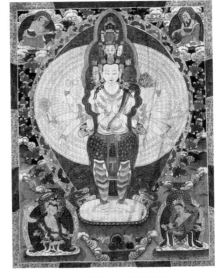

民国时期的布面彩绘唐卡

唐卡背面的裱衬物可以是棉布、丝绢、锦缎等。一般来说，里衬只裱糊唐卡的"贡夏"部分，不裱糊画面部分；也有给唐卡整个背面都裱上黑衬的。

地戏面具：粗犷朴拙民间戏

傩是中华大地上一种古老的文化，是殷商时用来驱鬼逐疫的一种巫术仪式，后历经演变，形成傩戏。傩与贵州当地的文化结合起来，形成了一种新的民间戏剧形式——地戏。地戏演员在演出过程中都要佩戴面具。这类面具雕刻工艺复杂而又精细，色彩绚丽明亮，表现出粗犷朴拙、庄典华丽的特点。

渊　源

远古时期，人们对大自然的威胁没有抗御能力，一遇天灾人祸，只能用傩祭向神灵祈告，以求驱邪逐魔，弭灾纳祥。在傩仪活动中，主持傩祭的中心人物就是头戴面具的方相氏。那时，人们就开始雕刻面具，也是较为原始的面具造型。

宋代是傩面具发展的时朝，从北宋末年它们与江南少数民族图腾崇拜、传统祭祀相结合，形成了内容广泛的面具文化。

明朝初期，大批汉人入黔屯田驻兵。在明军中盛行的融祭祀、操练、娱乐为一体的军傩，随南征军和移民进入贵州，并与当地民情、民俗结合，形成了以安顺为中心的贵州地戏。

贵州安顺地戏分布于以贵州省安顺市西秀区为中心及市属的平坝、普定、镇宁、关岭等地区。

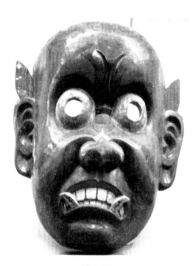

傩面具

安顺地戏又叫"跳神"，以其演员头罩黑纱、面戴木刻假面、一锣一鼓伴奏、一人领唱众人伴和的独特方式，为国内外专家学者所称道，被誉为"中国戏剧活化石"。

1986年，贵州地戏在法国、西班牙演出时，地戏面具随之送展，受到法国朋友的欢迎。

安顺地戏在春节期间演出二十天左右，称为"跳新春"，特点是演出者头蒙青巾，腰围战裙，戴假面于额前，手执戈矛刀戟之属，随口而唱，应声而舞。

2006年5月20日，安顺地戏经国务院批准被列入第一批国家级非物质文

化遗产名录。

流　程

从人物造型上看，地戏面具包括将帅面具、道人面具、丑角面具和动物面具四大类。

地戏面具制作大概有20多道工序，材料主要是当地丁香木、柏杨树或柳木，白杨木质轻而不易开裂，质地细腻；柳木在民间是辟邪之物，艺人用它制作面具，有驱邪纳吉之意。其工艺流程为：

1. 截材

将一棵树截取成若干长约4厘米规格的圆木。再将一段圆木一剖为二。材料以历经多年的柏杨树、丁香木为最佳，这样才能不开裂、不变形、不蛀虫，能保持原样。

2. 出坯

将一半圆木剔剥去树皮，从剖面处挖空。然后，或以纸样贴在木坯上

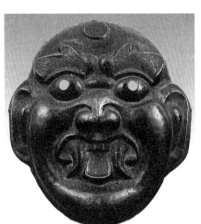

铁傩面具

依样制作；或随刀而刻，图样就在经验丰富的匠人心中。再剥去树皮的一面，取中间弹上墨线，再在此线上按比例标出盔线、鼻底线、嘴唇线，以此为准刻出盔头、面部的雏形。人像比例在制作时一般不用工具，以手指度量。人中一指，鼻梁、下巴两指，额头三指，然后开始制作。先做出头坯轮廓，再逐步雕刻出头冠，最后做细部花纹去掉多余部分，再挖空背面，这样粗坯就完成了。

3. 上彩

将粗坯精细刻制打磨，人物造型基本完成。再用各种颜色将白面彩绘成心目中人物的形象。

4. 装饰

最后刷桐油，油干后佩戴耳翅、镜片和胡须才算制作完成。

经过这几道工序，一面栩栩如生的地戏人物面具就刻制成了。若作为工艺品，就可以挂于客厅；若演出用，还需要在首用之前，举行神性化的"开光"仪式。

内画壶：独特古雅小天地

内画壶又称鼻烟壶，是中华民族特有的传统工艺。内画壶一开始只是装饰鼻烟壶，后来逐渐发展成为工艺品。内画壶内容主要有历史人物、神话传说、仕女、书法、山水、花鸟等。由于造型美、画工精、图文艳，深受人们喜爱。

渊　源

内画壶是清朝末期发展起来的一种中国特有的传统工艺品，关于它的真正起源有两种说法：

一说是清道光年间，北京有个能写会画的人叫胡金录，喜好闻鼻烟。家境破落后买不起鼻烟，就用筷子挠鼻烟壶内壁上的烟垢过瘾。有一回他发现筷子在烟壶壁上划出的条纹挺好看，就把筷子削尖，在烟壶内壁画上花卉，内画鼻烟壶的雏形便由此产生，经过画家们的发展完善，慢慢成为工艺品。

另一说法是清嘉庆年间，一位南方的年轻画家，叫甘桓，将小钢珠、石英砂和少量

民国时期的内画壶

的水灌入壶内，来回摇动，将壶内壁磨砂，再以弯钩竹笔在内壁作画。这位甘桓，据国外鼻烟壶研究者许漠士先生考证叫甘恒文，现发现的甘恒文最早的壶作于1816年。

鼻烟壶内画艺术基本可以确定是始创于清道光年间，距今180多年的历史，主要产于北京和山东博山两地。嘉庆年间，内画壶被作为国与国之间礼尚往来的珍贵礼物。

19世纪后期至19世纪初期近半个世纪，是内画壶的繁盛时期，出现了很多技术高超的艺人和优秀作品。清朝末期到民国初期，北京有周乐元、马少宣、叶仲三、甘恒文、丁二仲等著名的内画艺人，他们被誉为"京派"。

20世纪50年代以后，在政府的关怀下，北京的内画技艺得到及时的抢救。到20世纪80年代，北京有内画艺人近百人。现在，内画壶已成为广受欢迎的旅游工艺品。

在这里简单介绍几位内画壶名家。

周乐元：清咸丰时期的人，擅画山水人物，经常有仿"八大山人"的作品。

叶仲三：北京人，生活在清末民初，其内画题材以聊斋人物、山水、花鸟居多。

马少宣：北京人，生活在民国年间，擅画人物和山水，还善于写小楷。

流　程

制作内画壶需要高超的技艺和艺术修养，制成一个内画壶往往需要几周或几个月的时间。

一件完美的内画壶，需经选料、制坯（壶）、壶内书画、装潢和包装几项工艺流程。

制作时，用铁砂在瓶内摇

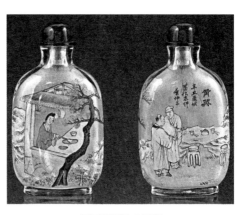

民国时期的内画壶

磨，把小玻璃瓶的内壁磨成毛玻璃状，呈乳白色，只有这样才能将色彩敷到玻璃上，这一工艺被形象地称为"串膛"或"涮里"。然后，用极其精细的竹签制成的纤细勾头画笔，伸进鼻烟壶内，把画稿或画样临摹在内壁上，内容有书法、山水、花鸟、仕女、历史故事及传说等。

葫芦工艺：别具一格馈亲友

葫芦制作工艺品从明代起即有文字记载。葫芦造型优美，以烙铁代笔，运用国画的白描、工笔、写意等手法，在葫芦光滑坚硬的木质表皮上，创作出人物、山水、花鸟、走兽等作品，更显其古朴大方、庄重素雅。葫芦绘画不仅是艺术殿堂中的一朵奇葩，更是馈赠亲朋好友之上等佳品。

渊　源

古书上有很多葫芦的记载。"匏""瓠""甘瓠""壶""蒲卢"，均指葫芦。"壶""卢"本为两种盛酒盛饭的器皿，因葫芦的形状和用途都与之相似，所以人们便将"壶""卢"合成为一词，作为这种植物的名称。

葫芦是世界上最古老的作物之一，我国考古学家在浙江余姚河姆渡遗址发现了7000年前的葫芦及种子，是目前世界上关于葫芦的最早发现。

南北朝时期的书籍《世说新语》中记载了当时的学者提到东吴有"长柄壶卢"。到了唐朝，"葫芦"这一名称开始流行起来。宋代以后，由于葫芦品种的繁衍，名称也变得更多了。在明朝李时珍的《本草纲目》里出现了七种名称：悬瓠、蒲卢、茶酒瓠、药壶卢、约腹壶、长瓠、苦壶卢。之所以出现众多名称，主要是古人把葫芦按其性质和用途与形状大小的不同而分类或因古人用字同音假借造成的。

葫芦的用途很广，可以食用，可以药用，可以做乐器，还可以做日常用

具。最常见的是用来装水或装酒的水壶或酒壶，也可用来舀水、淘米、舀面、盛东西等。

在过去，葫芦不仅可以制成实用器物，还可以制作成各种精美绝伦的工艺品。葫芦可以制作成如下工艺品：

1. 挽结与勒制

挽结是指将正在生长中的嫩葫芦像软绳一样打成结，使其扭曲相交，产生奇特的效果。这种手法几乎与范制葫芦同时出现，在明清皆有记载。挽结须选长柄葫芦，至于如何将葫芦做结而不扭断，至今说法不一。勒制是指用绳子或其他工具绑缚葫芦的某一部位，限制这一部位的生长，以符合特殊形状的要求，其原理与范制葫芦相同，常采用扁圆葫芦勒制成疙瘩葫芦，或采用小亚腰葫芦勒制成鼻烟壶之类的小工艺品。

2. 范制葫芦器

其制作原理是利用葫芦幼时较嫩的特点，用模子抑制它的生长，使其在模子的有限空间中成形，使其具有独特的外观效果。范制葫芦器出现于明代万历年间，兴盛于清朝，在清朝二百多年间，先是在宫廷里范制，所制被赞誉"奇丽精工，能夺天工"，连皇帝也爱不释手。

3. 䰄花葫芦

䰄花或作"押花"，其原理与阳雕很相似，即剔除花纹周围的部分，以使花纹凸显出来。不同的是，雕刻需要挖下去的部分，䰄花是用硬物压得凹下去，并不破坏葫芦表面的一层硬皮，䰄花的原理很简单，但并不代表工艺要求不高，尤其对于复杂精细的花纹图案，需要极其耐心和细致。䰄花早在康熙时期就已有之。

民国时期的䰄花葫芦

4. 火绘葫芦

俗称"烙花"或"烫花"，出现于清代，最初是在木质器物上烫出各种花纹图案，后来被移植到葫芦上。传统火绘以火针和香为工具，火针端部可为锥形、刀形和铲形，被香火炙热，产生极高的温度，即可在葫芦上绘出各种图案。火绘对绘画水平要求很高，也可把火绘看作绘画艺术的一个分支。

5. 针划葫芦

此为兰州的传统工艺品，使用的是当地所产的一种单肚无腰柄的小葫芦。葫芦秋季下架刮皮、干透后，打磨光滑，用针划上花纹，再用墨染，使画面清晰、醒目。

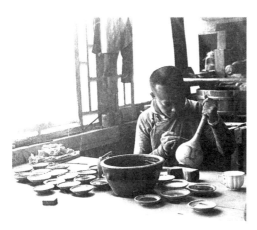

过去的艺人在做葫芦彩绘

6. 刀刻葫芦

用刀雕刻葫芦表面或透雕，以达到装饰的目的。刀刻的方法常可与其他方法结合使用，以取得更好的艺术效果。除此之外，还有用彩绘、剪接、镶嵌、编织等方法制作的工艺品。

7. 葫芦画

就是用画笔颜料在葫芦上作画，它与火绘的区别在于使用的工具是画笔，由于葫芦独特的造型和质地与画布或纸有很大差别，就形成了它特有的画境。

流 程

工艺葫芦一般都是在干透的葫芦上操作，如何使葫芦容易着色，在变干时需要一定的技术。采摘的葫芦最好在碱水中浸泡一下，碱水中要放一些盐，然后晾晒葫芦要找通风的地方，这里所说的通风是阴干，不是用风抽干，不要暴晒，可吊挂在屋顶或是长绳上，也可以按顺序排列摆放在屋顶或

院内，最好不要接触地面。

还可以将天然植物葫芦刮去外皮，清洗干净，在处理剂中浸泡上色，上绳晾干，采用本方法能使葫芦的色泽明亮，成色金黄，能在其上绘制各种图案。

等葫芦晾干至完全干燥，就可以制作各种工艺的葫芦了。

葫芦工艺品主要工序有针刻、线描、镂空、浅雕、烙画、彩绘等，画面包含山水、生肖、脸谱、人物、吉祥画、佛教画、道教画、布艺画、年画等。

烙画葫芦以烙画为主要艺术表现手段，辅以雕刻、彩绘等技法，既保持葫芦本色，又使其富有立体感。

雕刻葫芦以雕刻为主要艺术表现手段，辅助以烙画和漆艺等，使葫芦的造型及色泽更加新颖、夺目。主要雕法有阳雕、阴雕、透雕等，主要刀法有直刀、平推刀、外侧刀、内侧刀等。施刀要做到稳（心静气和）、准（准确度高）、轻（用力恰当）、慢（行刀缓稳）、巧（刀法娴熟），这样才能雕出一件精美的葫芦艺术品。

彩绘葫芦以彩绘为主要艺术表现手段，辅以烙画、雕刻和漆艺，使葫芦色彩亮丽而富有层次感。

灯彩：借灯兴舞花样多

凡喜庆时节，中国民间有张灯结彩的习俗。这种灯笼，也叫"花灯"，学名叫"灯彩"。中国的灯彩是用竹、木或金属做框架，再裱糊上纸或绫绢做成的。灯彩的品种非常多，有宫灯、走马灯、金鱼灯、莲花灯、花篮灯等。灯彩在我国具有悠久的历史，尤其是中山靖王墓出土的长信宫灯，充分显示了我国制灯艺人的聪明才智。

渊　源

灯彩，俗称灯笼，是我国普遍流行的传统的民间综合性工艺品。彩灯艺术也就是灯的综合性的装饰艺术，是中华民族优秀的文化遗产。

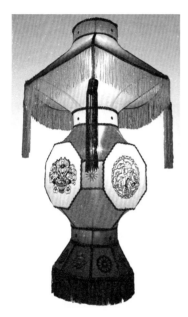

灯彩

中国的灯彩艺术源于汉代，汉代是古代早期灯具艺术的繁盛时代，考古发掘的汉代灯具十分丰富，如行灯、鼎形灯、座灯以及动物形灯等，灯具所用材料也有铜、铁、陶、玉、石等多种。

隋炀帝时，元宵节期间赏灯活动通宵达旦，张灯之俗遂成元宵节的重要活动。唐朝治世因社会升平，经济富庶，花灯活动规模相当浩大，唐以后花灯便成为元宵节的重要内容。

到了两宋时期，灯彩文化因得到皇室的大力倡行而益加发扬光大，使宋代成为花灯发展的另一重要历史阶段。

北宋末，金兵入寇中原，高宗赵构迁都临安（今杭州），偏安于半壁江山，为了粉饰太平，元宵放灯已发展到新的高峰，扎灯、赛灯、赏灯蔚然成风。据《武林旧事》和《乾淳岁时记》等记载，当时，进京朝贡的灯品，有福州的白玉灯、安徽新安的琉璃灯、江苏南京的夹纱灯、常州的料丝灯、苏州的罗锦灯、杭州的羊皮灯和硖石的万眼罗灯等。

宋代还形成了一定的花灯生产中心，并有了典型的花灯品种。宋代，更出现了专门的灯市，以供元宵节人们狂欢。

明代元宵灯节更加热闹，是中国古代灯彩艺术发展的巅峰时期。明代元宵放灯长达10天，灯彩艺术得到更加充分的发展，花灯的种类更加多样化。

改革开放后，彩灯、彩灯艺术得到了更大的发展，如苏州灯彩，画面丰富多彩，绘有山水人物、飞禽走兽、花草鱼虫，不仅光华灿烂，而且制作巧妙。2008年，苏州灯彩入选第二批国家级非物质文化遗产名录。

流　程

在民间灯彩艺术的发展过程中，逐渐形成一些生产规模较大、技术水平较高、地域特色较强、流通范围较广的专业产地的出品。其中久负盛名、延续至今的产地，主要有佛山、潮州、泉州、硖石、苏州、北京等。

下面简要介绍几种灯彩制作技艺。

1. 硖石灯彩制作工艺

海宁是观潮胜地，又是灯彩之乡，古镇硖石制作灯彩的历史悠久，早在宋代就已列为贡品。

海宁硖石灯彩的工艺特色主要有针、拗、结、扎、刻、画、糊、裱八大技法。它的优美、奇特之处，在于其独特的针刺花纹，即采用多种针法，完全用手工针刺工笔绘画，制成灯片，其灯片置于灯彩上，光线透过针眼，勾画出一幅幅形象逼真、惟妙惟肖的图画，给人以清雅之感。

2. 如皋灯彩制作工艺

如皋灯彩的制作材料因体型不同而有所选择，但总的可分为传统用料和现代用料两大类。传统用料中比较贵重的有苏绢、杭绸、彩帛、蝉翼纹纱、珠宝、玉片、琉璃、通草、金银丝、真丝线等。民间制作灯彩则多用彩纸、纱布、竹篾、芦柴、麦草、玻璃丝、羊皮、棉线、糨糊、

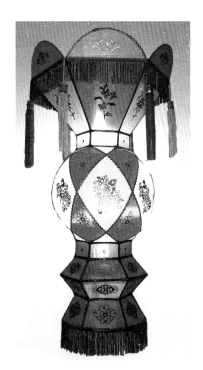

灯彩

蜡烛、木棍等价格低廉的材料。在保留传统用料的基础上，现代又发展使用金属框架、有机玻璃、电池电珠、吹塑纸、塑料、彩穗等，大型自动灯彩还运用了钢筋轴承、电动机、控制开关、音响设备等。

如皋灯彩的制作工艺，因具体式样、制作材料和定购者要求的差异而有所不同。一般来说，需经过设计、出样、扎骨、裹丝、裁剪、糊表、蒙面料、着染、彩绘、装饰、总成等10至30道工序。最基本的工序可归结为扎、糊、绘。

宫灯：雍容华贵宫廷用

宫灯，顾名思义是皇宫中用的灯，主要是以细木为骨架镶以绢纱和玻璃，并在外绘以各种图案的彩绘灯。有人认为红灯笼就是宫灯，实际是一种误解。标准宫灯的造型应该是木制六方形的，分上下两节，两节间以链相连。宫灯由于长期为宫廷所用，以雍容华贵、充满宫廷气派而闻名于世。

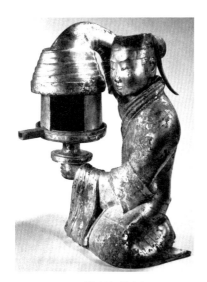

西汉时期的长信宫灯

渊 源

宫灯原是封建时代宫廷御用照明工具，文献记载，在春秋时期公输班（鲁班）建造宫殿时，曾用木条做支架，四周围帛，燃灯其中，虽然构造极其简单，但可以说是原始宫灯的雏形。

战国时期的错银回纹灯、长信宫灯等以青铜为原料的各种灯具不下几十种，据资料记载，秦王朝宫廷内已经有了富丽堂皇的彩灯。可见，宫灯在中国已经有上千年的历史了。

宫灯的名称是怎么来的呢？相传，东汉光武帝刘秀建都洛阳、统一天下后，为了庆贺这一功业，在宫廷里张灯结彩、大摆宴席，盏盏宫灯，各呈艳姿。宫灯之名，由此而生。隋炀帝大业元年正月十五，在洛阳陈设百戏，遍布宫灯，饮宴畅游，全城张灯结彩、半月不息。此后，宫灯制作技术也由宫廷传入民间。

到了公元502年，梁武帝时期，在浙江钱塘龙华出现了藕丝灯（藕丝是纹饰华丽的上锦），灯上的绘画以人物为题材。

明崇祯元年，有人曾用矾绢制成殿宇、车马、人物等宫廷御用装饰灯，现北京故宫的养心殿、坤宁宫、长春宫以及颐和园存留的宫灯大部分是明代制造的，明永乐年间定都北京，征调苏杭工匠入京为宫廷制造灯具。

到了清代，宫廷内务府造办处下设灯库，专司宫灯、花灯的制造修理。在清代，宫灯由于珍贵，成为皇帝奖赏王公大臣的赐物。《清朝野史大观》有载："定制岁暮时，诸王公大臣，皆有赐予。御前大臣皆赐岁岁平安荷包一、灯盏数对。"

清朝末期，北京宫灯曾在巴拿马博览会上获得金牌。

1990年，藁城人民在传统宫灯的基础上，开发了大型电动彩灯，被河北省人民政府指定为对外交流礼品。

如今，宫灯已经成为中国传统文化的一个符号。宫灯作为我国手工业制作的特种工艺品，在世界上享有盛名。直到今天，在一些豪华殿堂和住宅里仍能发现宫灯造型的装饰。

流　程

以北京为例，传统宫灯所用材料主要有：木材、丝穗、玻璃、绢、清喷漆、少量铅丝、圆光用铁片、乳胶、死弯梁变活弯梁的铁标准件及螺钉、糊绢糨糊。宫灯分高档及一般档次，高档木材有紫檀木、乌木、红木、花梨木、楠木等。

过去，传统宫灯的制作工艺极其复杂，有50多道工序，包括挖竹篾、洗

竹竿、钻座眼儿，等等。制作宫灯的工序主要包括：备料、开料、开扇料、盖面、打槽、盘头、打眼、冲料、截肩、括榫、修毛刺、钉粘扇木模制子、粘扇、修肩、平扇背后、刮上口、开豁、打活肩眼、配活扇、打卡扇槽、粘牙子（大脑牙子、亮角牙子）、开宫灯架子料、盘头、打眼、冲料、刮拼头、截拼头、柱子开榫、打顶眼槽、拉鸭口、锯舌头、头眼、磨石头圆、粘拼头、平拼头、锼铁片样子、刷龙头纹样、锼龙头，等等。

现代宫灯主要以钢丝为骨架，以塑料成形的上下座和空心铁杆为支撑，以颜色绚丽的布料为主要原料手工制作完成。

首先，将特制的钢丝上下两头插入上下两个塑料座多个小孔内，骨架初见雏形。

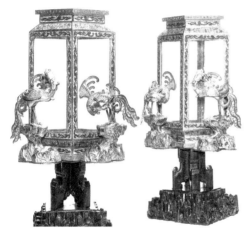

清代掐丝珐琅宫灯

其次，将两根铁杆穿入刚做好的骨架上下两个塑料座的两个大孔内，尺寸合适后用气钉枪固定一端的铁杆与塑料座，骨架制作完成。

最后，将布料裁剪成类似长椭圆形的布片，将布片绣花、烫金或者彩印出象征吉祥如意的图案，再将几块片布的边缘用缝纫机扎好，这样灯笼套就完成了。将灯笼套套入骨架，再把骨架向下压，等到灯座被铁杆的铁销卡住了，此时把灯笼套上每块布片拼接起来的缝推到钢丝上，把所有的钢丝按一样的距离拨整齐，宫灯就初步制作完成了。

软木画：天然纹样色调纯

软木画，又称软木雕、木画，主要产于福建福州。它是一种"雕"和"画"结合的手工艺品。根据画面设计，粘在衬纸上，配制成立体、半立体的木画，装在玻璃框里，就成了独具一格的艺术品。福州软木画作为世界上独一无二的中国民间手工艺品种，被称为"民间艺术精品"。

渊　源

福州软木画问世于20世纪初，发源于福州东郊西园村。相传在辛亥革命后的1913年，有人从德国带回一幅类似"木画"的作品。当地民间雕刻艺人陈春润、吴启棋、郑立溪等人受此启发，用从西班牙、葡萄牙及阿拉伯进口的栓皮栎树木栓层做主要原料，把这种质地轻松、富有弹性且纹理细润的软

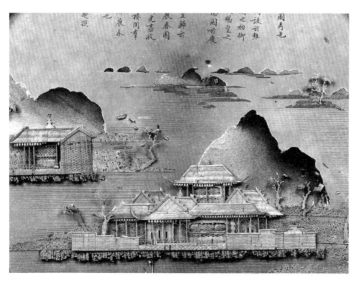

民国时期的软木画

木切削成薄片，试用浮雕、剪纸的手法，在薄片上刻写意的亭子、树和小鸟等零件，再拼贴成一张张或简单或粗犷的风景贺年片，取名软木画（软木雕成的画），首次投放市场即获成功，软木画因此成名。

中华人民共和国成立前，福州软木画已经畅销海外，曾在世界博览会展出。中华人民共和国成立后，软木画工艺的发展一直受到党和国家领导人的关心和支持。1960年，人民大会堂建成，福建厅内壁挂的"福州西湖""鹭岛风光"等大型软木画，都是由福州工艺师制作的。邓小平同志在参观软木画后留下了"民间艺术精品"的题词。

经过软木画艺人的代代相传，到了20世纪70年代和80年代，西园村几乎家家户户都从事软木画的生产。许多家庭作坊式的软木画工厂也应运而生，一时间软木画成了西园村的支柱产业。不仅在西园村，福州的许多工艺品厂都以生产软木画为主。软木画畅销五大洲60多个国家和地区，出口产值高达5000万元以上，是20世纪80年代福建省外贸出口创汇率最高的产品之一。

20世纪80年代末90年代初，软木画工艺发展进入鼎盛时期，但由于管理者忽视产品质量问题，社会上一些木画经销商只顾眼前利益，大量粗制滥造的劣质软木画产品充斥市场，且不断相互压价、无序竞争，最终导致福州软木画行业衰落。

现在，福州软木画研究和制作人员多半是些老艺人，年轻人很少，软木画面临着传承中断的危险。

2008年，软木画入选第二批国家级非物质文化遗产名录。

流　程

制作软木画，要经过选材、雕刻、拼接、装框等工序。原料主要产自欧洲西班牙、葡萄牙及阿拉伯等地的栓皮栎树。软木有不透气、不透水、不起化学作用等优点，同时又具有质地轻软、不易燃、抗腐蚀、耐磨和富有弹性，有纹样天然细密、色调纯雅的特点。

栓皮栎树的皮层，经干燥后再行施艺。操作时，先用阔边刀把软木削成薄片，再根据绘画、图片，用尖雕刀刻出山水、景物的细部，最后组合、拼装，粘贴加固。软木画妙在运用"以小观大"的艺术手法，"丛山数百里，尽在一框中"。产品有平面浮雕多层次的壁挂、双面座立透屏等。后来在软木画和漆粉绘的结合上创制出情趣横溢的花瓶木画、烟具木画、大屏风、围屏、挂联等品种。

福州软木画

东巴画：古朴粗犷原始美

东巴画是纳西族最具特色的遗产。东巴画是东巴文化的重要内容之一，它的内容主要是表现古代纳西族信仰的神灵和各种理想世界，其中也反映了古代纳西族社会的各种世俗生活。东巴画绚丽多彩，历经数百年而不褪色。许多画面亦字亦画，保留了浓郁的象形文字书写特征，是研究人类原始绘画艺术的活化石。

渊 源

几千年前，一支古羌人支系为了赢得生存空间从西北河淮地区南下，来到金沙江流域。从此停止迁徙，结束漂泊，定居丽江。他们有了一个全新的名字，那就是纳西人。纳西族称传统宗教神职人员为东巴，意译为智者，是纳西族最高级的知识分子。他们多数集歌、舞、经、书、史、画、医于一

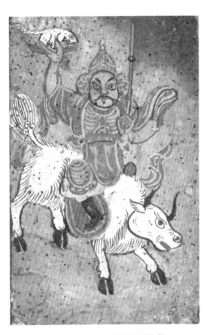

东巴画，美国国会图书馆藏

身，是东巴文化的主要传承者。

东巴文化是一种宗教文化，是由东巴世代传承下来的纳西族古文化。包括东巴象形文字、东巴经、东巴画、东巴舞蹈、东巴音乐等。

由于东巴文化是一种独特而丰富的民族文化，先后有法国、英国、美国、俄国、德国、日本、瑞士等国家的学者，前来收集、调查、研究纳西族东巴文化。

东巴画是东巴文化的重要内容之一，它通过绘画的方式表现出了古代纳西族信仰的神灵鬼怪和各种理想世界，以及古代纳西族社会的各种生活。常见的东巴画有经书的封面和题图，做法事时用的布帛画、木牌画等，主要用于东巴教的各种仪式中。

2006年5月20日，东巴画经国务院批准被列入第一批国家级非物质文化遗产名录。

流　程

东巴画种类繁多，一幅画就是一个或几个动人故事的演绎，按其形式的不同可划分为以下几种类型：

1. 竹笔画

主要用于东巴经书的封面装帧、题图、插图以及一些祭祀和巫术中的纸牌画，并形成了各种绘画符号和画稿。其画法是以竹片做笔尖，蘸松烟墨汁画在树皮制成的硬纸之上，所以叫作"竹笔画"。竹笔画有白描，也有彩色，彩色用松树花尖或用毛笔平涂，色调明丽而和谐。

2. 木牌画

纳西语叫"课牌"。木牌画用宽约10厘米、长约60厘米的薄木板绘成。按东巴教传统说法，木牌画尖头形状像蛙头，牌底形状像蛇尾，这是古代原始崇拜意识的反映。木牌画起源悠久，古时可能用自制竹笔作画，不着色；近代用毛笔勾描，普遍用红、黄、蓝等颜料添敷色彩，画面鲜艳，引人入胜。

东巴画

3. 卷轴画

它是纳西族绘画艺术与汉、藏绘画艺术结合的产物。卷轴画有长卷、多幅和独幅多种，早期的用麻布，后期的用土白布，还有少数是用纸画的。卷轴画在造型上比竹笔画和木牌画更加准确，敷色更加多彩，有的勾以金线和银线，画面更加炫丽。

4. 纸牌画

纸牌画有一部分属于竹笔画，也有不少是用毛笔彩画的。另外还有少量在纸旗上作的画，在东巴死后开丧时使用。

东巴画的绘画手法因时、因地、因人而异，形成多种风格，但从总体上大致可分为两类：

1. 保留原始古朴画法的

如东巴画谱，木牌画和经书绘画类等，此类画多用竹笔和自然颜料绘制，单线平涂；造型质朴古拙，简练概括。

2. 吸收融合汉、藏民族的画法

如有些卷轴画、神路图和一些画法精细的纸牌画。此类画多用毛笔和矿物质颜料绘制，把东巴画传统的古拙画风与外来的精细清丽画风有机地融会

在一起，形成粗细有致、疏密相间的风格，构图日趋严谨，层次分明，线条工整，造型准确，技巧有了突破性发展。

炕围画：大雅大俗手法多

炕围画又称墙围画，墙围，是一种中国民间常见的室内装饰画，在中国北方较流行。尤其在山西晋北一带，炕围画比较普遍。我国晋东南地区、吕梁地区、晋中地区、忻州地区、雁北地区均有分布。20世纪60年代和70年代，炕围画以原平县（今原平市）最为驰名，曾因之被誉为"美术之乡"。山西炕围画形式五花八门，表现手法丰富多彩，属于大雅大俗的美学品格。

渊　源

在1985年原平班村出土的宋代墓葬，其四壁就绘有壁画，其特征与炕围画极其相似。由此推想，炕围画的出现起源于宋代。

晋北属高寒地带，农村家家户户都有火炕取暖御寒。炕上的墙面极易脱落起皮，经常蹭脏衣物和被褥，于是人们先以刷墙所用的白土（亦叫甘子土），调以胶水，在环炕的墙上涂一高约60厘米的"围子"，这样既保护了墙面，又使人们免遭脏衣污物之累。接着人们又以墨线绘以简单的线条边饰，中间再画几枝兰叶墨花，果

炕围画中的动物图案

然悦目好看。就这样，最初形式的炕围画出现了。

后来绘画技巧渐渐熟悉，乡下便有了一些专门从事此营生的画匠，寻工揽活，炕围画也便由此发展起来。农家人建盖新房，在砌好大炕之后，即请来画匠在炕面以上约80厘米的墙壁上绘制图画。旧时绘制的多为"二十四贤孝图"、中国古典小说和传统戏曲中的人物，还有一些花亭水榭、楼阁、宫殿等。

清代，由于民间木版年画在城乡的盛行，各种画传图谱的刊印流传，又为炕围画的画空内容提供了丰富多彩的素材。炕围画的表现能力日渐成熟，形式格局逐步完备。

在20世纪80年代，炕围画呈星火燎原之势，而在众多的炕围画中，尤以山西原平最为著名。此时，原平炕围画进入鼎盛时期。随便走入一户人家，不论贫穷富贵，几乎家家满壁锦绣。

20世纪80年代以后，农村的生活习俗发生了很大的变化，土炕逐步淡出人们的视线，炕围画赖以生存的土壤逐渐消失了，炕围画手艺传承也陷入窘境，几近消亡。

2009年，由原平市人民政府申报，炕围画被列入省级非物质文化遗产名录。

2014年，原平炕围画还为原平赢得了文化部授予的"中国民间文化艺术之乡"的称号。

流　程

炕围画的形式构成有一套固定的程式，即以上、下两组边道，按照一定的规格布置而形成其主体框架，中间等距离安排以各种画空。

炕围画的高度一般为60厘米左右，炕围画画空、边道以外的空间部分所涂色彩称为底。宁武、五寨一带喜用红棕色，红火浓艳，强烈醒目，原平、代县、繁峙一带则多用深浅绿色，素雅大方，清新悦目。

边道图案是炕围画的精华所在，边道的种类极为繁多，相当一部分是具

炕围画中的人物图案

有吉祥寓意的图案纹样反复连续而成。常用的有：褪色边、玉带边、竹节边、卷书边、"卍"字边等。

同边道相配的还有几种适合图案纹样，画在画空两旁的为"卡头"，设在第二组边道下面角隅处的称作"角云子"，这些图案都是"细炕围"的附加装饰，具有锦上添花之美。

画空也称"池子"，是炕围画的点睛之处，有长方形、圆形、菱形、扇形等多种形制。画空的表现内容丰富，人物、花鸟、山水、风景无所不有；表现手法多样，工笔重彩、水墨写意、木版年画、月份牌年画、装饰粉画"多元并存"。

英吉沙小刀：选料精良做工优

英吉沙小刀是维吾尔族的传统手工艺品，造型别致，制作精巧，既可做刀具，又有艺术欣赏价值。无论哪一种刀把，英吉沙的工匠们都要在上面镶嵌上色彩鲜明的图案、花纹，玲珑华贵，令人爱不释手。

渊　源

小刀是部分少数民族男子须臾不离的用品和装饰品，日常切西瓜、割肉都离不开小刀，而所有的刀品中，以英吉沙、库车等地小刀最为出名。英吉沙的小刀历史悠久，选料精良，做工考究，造型纹饰美观、秀丽。

英吉沙，系维吾尔语，意为"新城"。清《西域图志》作英噶萨尔，汉代时期为疏勒国地。清乾隆三十一年（公元1766年）设英吉沙尔领队大臣，隶属喀什噶尔道参赞大臣。1913年改为英吉沙县。1949年以来属喀什专区、南疆行政区。

16世纪末，在英吉沙县城南郊的卡尔瓦西村（今芒辛乡十村），一位名叫买买提·库拉洪的铁匠制作出一种锋利、美观的木柄小刀，农家遂纷纷盘炉仿制，从而世代相传。

随后艺匠们各出心裁，制作各种造型的小刀，并在刀柄上用黄铜、白银、玉料、骨石等镶嵌，并刻上富有民族特色的图案。他们相互竞争，促进了小刀质量的提高。于是英吉沙小刀的名气越来越大，制刀技艺迅速传入和田、莎车、喀什和库车等地。

中华人民共和国成立后，轻工部门为促进这种名牌小刀业的发展，投资数十万元，组织近30名艺匠，建成了英吉沙小刀厂。

如今，英吉沙县有1000多名刀匠，他们制作的英吉沙小刀已经销往世界各地。

2006年，英吉沙小刀被授予"中国非物质文化遗产"称号。

流　程

英吉沙生产的小刀有20余种，40多个花色品种，传统的造型有弯式、直式、箭式、鸽式等，其中又按民族欣赏习惯的不同，分别制作有维吾尔族、哈萨克族、蒙古族、藏族和汉族等不同式样。每个花色品种又有大、中、小三个不同的规格。

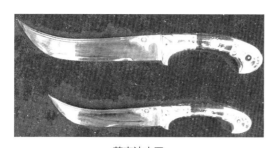

英吉沙小刀

英吉沙小刀的优劣主要体现在刀刃的锋利度及刀柄的装饰工艺上。一把普通小刀的制作时间大约6至8个小时，而优质的小刀，则需要一个熟练工人花两至三天的时间。所以英吉沙小刀的制作流程与工艺直接影响着小刀的质量与价值。

新疆维吾尔自治区英吉沙小刀的制作特点是手工精细，为制作好的小刀，工匠们必须从选材、铸造、焊接、加热、淬火、回火等各个方面精心地配合炉火纯青的技术来锻造。在制作好的刀坯上制作刀刃、血槽，然后用拼贴法或镶嵌法、錾刻法装饰刀身、刀柄等部位。为了保护刀刃，最后加上金属或皮制刀鞘。具体流程为：选择优势钢材（轴承钢）、煅烧、锤打成刀柄、刀身、接合刀柄刀身、再次锻打、淬火、打磨、装饰刀身和刀柄等部位、完型等。其中主要工序为：

1. 锤打工艺

锤打工艺是维吾尔族刀匠们最常用、最古老也是最能体现英吉沙小刀独一无二的手工艺特性的地方。刀匠先选好轴承钢，在炉中烧红，用锤敲打成粗坯，温度降低、钢棒颜色变灰时，再煅烧，再捶打，反反复复。粗坯完型后，用砂轮打磨。制成粗坯和细坯之后，用锉刀锉磨光，然后再行淬火。核心工艺如淬火、锻打、保养、开刃等工艺是工匠们世代传承的绝技，相互保密，决不外传。

2. 装饰工艺

英吉沙小刀的材料主要有金属、木质、玉石、有机玻璃、动物骨质、角质等十来种。其中刀柄是装饰的重点，刀柄材料有黄铜、白铜、银、木质、玉石、有机玻璃、动物骨质和角质，装饰手法有拼贴法、镶嵌法、錾刻法，用足了刀匠们所有最精湛的技艺，也最能代表地域特色。现今，刀匠们普遍

使用艳丽的彩色有机玻璃和塑料薄板来装饰刀柄，讲究的还有纯银和宝石镶嵌装饰的刀柄。

刀鞘制作是由艺匠们根据不同的刀型，量体施材，先用木片制作一个合体的内套，然后再用牛皮、羊皮缝在内套上。皮子事先要用模戳压制成简单、朴素的适合纹样，再涂染以暗西洋红、玫瑰红、褐色、橙色或黑色，制成美丽的刀鞘。也有的刀鞘用银、铜和铝制作，显得更为珍贵。

保安族腰刀：制作精巧式样雅

保安族腰刀的制作，从设计、打坯成型到加钢淬火，从刻花刺字、镶嵌磨光到砸铆，其工艺流程自成一体。作为保安族人民传统的手工艺制品，长期以来，它是维系整个保安族生存的重要工具，也是保安族经济文化的命脉。保安族腰刀制作精巧，式样雅致，因其式样美观、用途广泛而深受人们的喜爱。

渊　源

保安族人冶炼钢铁、打制金属器具的历史有800多年的历史，与元代成吉思汗的军事活动相关。成吉思汗自公元1219年至1225年率领蒙古远征军征服中亚细亚。伊朗史学家志费尼在《世界征服者史》中记载："把为

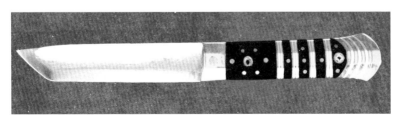

保安族腰刀

数超过十万的工匠、艺人跟其余的人分开，孩童和妇孺被夷为奴婢，驱掠而去"。

1225年成吉思汗回师中原，军队中大量补充了从中亚诸国强征的信仰伊斯兰教的色目人。1227年占领河州、洮州和金朝所属的积石州（辖现甘肃积石山，青海循化、同仁、贵德等地）。为了巩固这些新统一的地区，蒙元军队组建了一支由保安族先民工匠参加的"探马赤军"，派到现青海同仁县保安地区驻防。他们亦兵亦工，仍然从事工匠营生。这些信仰伊斯兰教的色目人与当地的蒙、回、土、藏、撒拉等各部族相邻而居，互通共融，到明代时形成了保安族。

据《积石山县志》记载，聚居于大河家乡甘河滩村、梅坡村、大墩村及刘集乡高李村的保安族人民擅长打刀技术，所产刀具构造精巧、质量上乘，工艺独成一体，故称为"保安腰刀"。

保安族迁徙到大河家以后，受生活条件的影响，他们自己制作的腰刀在用以自卫的同时也具有了商品的性质，于是保安族人开始用腰刀交换牧民的牛羊和其他日常用品。从此，保安族腰刀和经济发展紧密联系在一起。

中华人民共和国成立之前，打刀业已是保安族主要手工业之一。打制腰刀以户为单位，收徒传艺，多为父传子、兄传弟。

中华人民共和国成立后，人民政府重视、支持腰刀生产，工匠由少到多，呈发展趋势。年产量80多万把，远销省内外和尼泊尔、印度、巴基斯坦等国家。

2006年，保安族腰刀锻制技艺被列入第一批国家级非物质文化遗产名录。

流　程

保安腰刀，由刀把、刀鞘、刀刃三部分组成。刀把一般由护口、平罗、弯罗、盖子组成，用黄铜、红铜、牛角等垒拼而成，上面镶嵌有梅花点等图案。刀鞘有用白铁做底加黄铜、红铜的木制刀鞘或牛皮刀鞘。

保安族腰刀传统的制作工艺十分复杂，工序多者达八十多道，少者也有三四十道。一般是先把择好的铁反复锻打，然后劈开加钢，最后淬火而成。其中制坯时的加钢、炼烧后的淬火至关重要，恰到好处的处理能保证刀具刚韧相济。

以折花刀为例，制作工序有：

1. 炒铁

把生铁碎块放在用耐火材料制成的沙泥锅（容器）中，放在地炉上，用木炭火烧炼，俗称"炒铁"。当炉温升高到1300℃左右、生铁板开始熔化、铸铁呈液态时杂质浮出，从而提高了铁的纯度。

2. 锻铸铁片

先把熔化的液态铁倒入预先挖好的土槽中，形成条状熟铁片，再把熟铁片放在炉子上烧红，锻打成两指头宽的薄铁片，最后把硬度高的钢材置入炉中烧红后锻打成薄钢片。

3. 加钢背铁

"加钢背铁"就是一层铁片一层钢片，这样6层铁片夹5层钢片共11层叠加，用金属片或铁丝捆扎为一体，放在炉子上煅烧，当炉温升高到1300℃时生铁条开始熔化，钢花四溅时用火钳夹住铁件左右转动，使软铁均匀地淋在钢条四周，然后用火钳夹住铁件拿出用锤锻打为一块，这样反复烧打。

4. 折花

把毛坯置入炉中煅烧，钢花四溅时拿出，两头用火钳夹牢，像拧麻花一样先右拧后左拧，这样烧化一次拧一次，最终达到右拧8转，左拧7转，目的是在刀体上最终呈现出各种纹理。怎样拧出现什么花纹，全凭匠人的经验和技巧。把拧成的麻花坯子放在炉子上烧红后反复锻打成刀坯。

5. 淬火

俗称"沾水"，把刀坯烧到黑红后，掌握好角度，迅速插入冷水中，可以使刀获得特殊性能，方法不当会导致刀坯变形，其火候、角度和入水的速度全凭匠人的经验。

6. 安刀把、做刀鞘

先做刀把。按刀具尺寸和品种做刀鞘。仅制作刀柄一项，就要对黄铜片、红铜丝、白铁丝、牛角、塑料等不同材料分别进行加工，然后将其巧妙叠合胶铆而成，雕绘上种种栩栩如生的精美图案，抛光打磨完毕，一把腰刀就制作完成了。

户撒刀：柔可绕指质地精

户撒刀也叫阿昌刀，它因产于阿昌族聚居的陇川县户撒乡而得名。在阿昌族中，将户撒刀分为两大类：一类被称为"黑刀"，阿昌语称为"冒龙"。另一类就"白刀"，阿昌语称为"冒魄"，也就是人们通常所说的户撒刀。古时户撒刀作为身份和地位的象征与实用的武器，现在则成了一种精致的工艺品。

渊 源

户撒刀是进景颇族的特产，距今已有600年的制作历史。

据史料记载，明洪武年间，沐英西征时曾留下一部分军队驻守户撒屯垦，他们将打制刀具的技术传给了阿昌同胞。阿昌人继承和发展了明军的冶炼和锻造技术，生产出了具有民族特色的各种刀具，而且工艺越来越精湛。村寨之间分工较细，各寨有自己的名牌产品。

1990年，户撒刀制作名师用自己独特的工艺锻造了象征民族腾飞的"九龙"指挥刀。

如今，户撒刀已走出了云南，不仅销往北京、西藏、青海、新疆、甘肃、内蒙古等地，甚至还远销缅甸、泰国、印度等国。

2006年5月20日，户撒刀锻制技艺经国务院批准被列入第一批国家级非

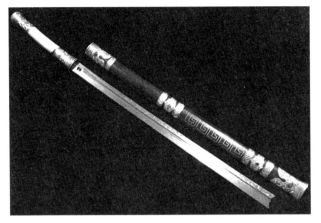

云南户撒刀

物质文化遗产名录。

流　程

　　户撒刀制作过程须经下料、制坯、打样、修磨、饰叶、淬火、刨光、做柄、制带、组装等10道工序，尤以淬火技艺最为突出，通过热处理使刀叶的硬度和韧性达到最佳状态。

　　采用的工具有木制风箱、铁、泥、石混合做成的火炉，以及锤、钳、铁枕等。制刀时，选用保山、腾冲一带出产的钢材，选好原料后，将其放入温度在800至900摄氏度的火炉中进行煅烧，待原料软化后将其取出，放在铁砧上由两个人配合使用铁锤进行锻打，大约经过15分钟，刀的形状、厚薄、长短、宽窄都锻打完成。花钢背刀采用红、白铁皮和青钢混合打制而成，具体为红铁皮一层，白铁皮一层，叠起，然后烧化铁皮的表面让它们粘成一块铁条，刀口背上加青钢，打成刀型后，把它铲白，磨光滑，刀面上就呈现出红、白、青三种颜色，花钢背刀由此而得名。

　　接下来就是对刀身进行休整（又称刮皮），用锉和砂轮进行刮磨最终做出刀锋，然后将刀身放在长凳上固定好，在刀叶上拉出与刀叶平行的槽，以便装饰。之后，对刀进行最重要的淬火工序，将刀片烧红后，刀锋首先放入

水槽中再迅速取出并锻打以加大硬度和韧性，一把刀最终的性能往往就取决于此。有一种薄韧可弯的背刀就是淬火后经过香油回火，反复加工制成的。

最后的步骤，就是对刀身进行錾花装饰和搭配刀柄、刀鞘以及在柄、鞘上进行装饰。如在之前拉槽的部位錾上"二龙戏珠""双龙绕柱"等图案，或者刻上刀匠家的徽标。最后再为刀配上与之相符的刀柄和刀鞘，一把户撒刀就完全做好了。

第三章 编制镶嵌类手工艺

编结工艺有着悠久的历史，从实用性的日常用品逐渐演化为观赏性的工艺品，如瓷胎竹编、棕编、中国结等，这些与中华民族代代层出的能工巧匠是分不开的，编结是，扎制也是，彩扎、绢人，都是传承技艺的工匠们留给我们的优秀产品。除此之外，还有一些金属镶嵌类工艺，如景泰蓝、铁画、金箔，等等，这些金属工艺品不仅继承和发扬了传统的工艺特色，还吸取了如今的雕塑和其他宝贵的艺术营养，使如今的工艺品达到了艺术与完美的统一。

瓷胎竹编：紧扣瓷胎技艺绝

瓷胎竹编，是用千百根细如发、软如绵的竹丝，均匀地编织于洁白如玉的瓷器之上的一种竹编制品。因为竹丝依胎成型，随胎编织，紧扣瓷胎，胎弯竹弯，形曲篾曲，编织成功后，竹丝和瓷胎浑然一体、天衣无缝，所以又称"竹丝扣瓷"。瓷胎竹编以精细见长，具有"精选料、特细丝、紧贴胎、密藏头、五彩图"的技艺特色。

渊 源

中国的竹编历史悠久，据考古发现，早在新石器时代人们就掌握了竹编技术。而成都竹编最为奇特，其最大魅力在于它是瓷胎竹编。瓷胎竹编始于清朝同治年间，因为四川盆地号称"天府之国"，生长着众多的竹子，四川的农家几乎家家户户会竹编。

清道光、同治年间，四川崇州府人张国正自小喜爱竹编，他在学习总结民间竹编的基础上，将竹篾越划越薄、竹丝越劈越细，器具编织得越来越精致。渐渐地，竹丝细得没有了骨力，难以自己成形，张国正就选用了瓷器、漆器来作为底胎，让竹编依附在底胎上，竹编技艺从无胎成型进入了有胎依附的新阶段，瓷胎竹编的前身由此诞生。

光绪年间，四川道台周孝怀在劝业局下设立细篾科，聘请张国正担任教师，招收学生，讲授有胎竹编技艺。张国正向刘福兴等五十多名弟子传授技艺。结业后，真正从事竹编的只有十几个人。

1929年，广汉人林绍清来到成都，拜刘福兴学艺，学了将近十年后，得到师傅的真传，成为瓷胎竹编的第二代传人。

到了20世纪40年代末，抗日战争结束后，整个竹编行业很萧条，刘福

兴去世，大多数竹编艺人转行，只有林绍清还在坚持。

1954年，政府发掘民间工艺，聘请林绍清传授竹编技艺，不久后成立了成都竹编工艺厂。这时候的产品主要是瓷胎竹编。到了20世纪70年代，随着我国对外交往的恢复，极

瓷胎竹编茶具一套

具民族特色的瓷胎竹编，多次被选为国家礼品，赠送给外国元首及贵宾。

20世纪90年代，是瓷胎竹编生意最红火的时代。当时武侯祠等各大景点门口都有卖瓷胎竹编的。

2008年，瓷胎竹编入选第一批国家级非物质文化遗产扩展项目名录。

流　程

按工艺不同，瓷胎竹编产品分为普通编织和特殊编织。普通编织以古铜色的烤丝为主，配以简单的几何图案。特殊编织则采用了各种不同的技艺、使用各种不同的色彩制作出千变万化的图案效果。主要有疏编、疏细结合编、破经编、换经编、浸色编、浮雕编、立体编等二十多种。采用特殊编织方法可制作出山水花鸟、飞禽走兽、人物故事等惟妙惟肖的图案。

瓷胎竹编的制作流程为：

1. 取竹

瓷胎竹编用的竹丝选料非常严格，在四川生产的一百多种竹子中，只选中了邛崃山脉生长的慈竹，而且必须是节距在66厘米以上、无划伤痕迹的"两年青"壮竹。50千克慈竹经反复挑选加工，最后只得成品竹丝400克。

瓷胎竹编

2. 刮青

刮青要快，要在竹子表明水分充足的时候刮掉青色的胶质层，露出白竹胎。

3. 分竹

分竹块应趁竹子新鲜的时候，又嫩又脆更容易下刀。依着竹筒的圆心，将竹子分成等宽的竹片，分完块还要分篾。用一块平口的竹块削下竹篾。削下的竹篾要再用刀刮十几遍至薄透才算完。然后将竹篾悬挂在通风处晾干。

4. 分丝

篾干透后用自制的工具按在竹篾上，将竹篾一抽就分出了竹丝。

5. 编织

将修裁后的竹篾，按一定规律排列在圆形木座上，再用作为纬线的深色竹丝把竹篾固定，之后，便可以开始一圈圈地编织。编织靠的是挑压。不同的挑压方法可以形成竹丝不同的构成方式。随着竹丝一圈圈缠绕，底部的圆盘就形成了规模，原先的经线随着放射开来，逐渐变得稀疏，这时候就需要添经了，也就是加入新的经线。

添经也要根据需要来适当修裁竹篾。加入新修的竹篾，经线得到了补充，编织的规模也就越来越大。

竹丝的长度是有限的，一根竹丝编完，再换上另一根竹丝，将前一根竹丝的末端和后一根竹丝的开头，巧妙地藏在用作经线的较宽的竹篾下面，这一步叫作藏头。

为了避免竹丝因为干燥而发生折断，整个编织过程中，都需要频繁地将适量清水蘸在竹丝上浸润，从而增加其柔韧性。

这样经过起底、翻底、翻顶、锁口……按照一道道工序编织下来，一件精美的竹编工艺品就算完成了。

竹编：纹样丰富花色多

竹编艺术是传统的民间手工艺术。人们在利用竹子的过程中，对竹子进行艺术化，从而使加工出来的物品成为精美的艺术品，即竹编。竹编大都具有实用性和艺术性两大功能。如今，很多竹子工艺品的审美功能被大大强化了。

渊 源

早在六七千年以前的新石器时代，我们的祖先就能用竹来编织器具。在西安半坡仰韶文化遗址出土的陶器底部，发现过印有席子的花纹。由于竹材容易腐烂，故无法得到这些竹编织物的原始样本。在浙江湖州的新石器时代遗址中也出土了大量的竹编，距今约4700年。在出土的二百多件竹编样本中，品种非常多，有篓、篮、簸箕、谷箩、竹席以及渔业、养蚕和农业的各种用具。

在殷商时代，竹藤的编织纹样丰富起来。到了战国、秦汉时期，我国古代的编织工艺已经达到很高的水平。竹的利用率得到扩大，竹子的编织逐步向工艺方面发展。战国时期的楚国编织技法也已经十分发达，出土的有竹席、竹帘、竹笥（即竹箱）、竹扇、竹篮、竹篓、竹筐等近百余件。

秦汉时期的竹编沿袭了楚国的编织技艺。

到了唐代，由于花灯开始流行，一些达官贵人往往会请制灯艺人创制精致的花灯。其中一种就是以竹篾扎骨，在外围糊上丝绸或彩纸。有的还用竹

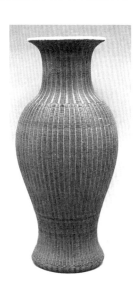

竹编花瓶

丝编织作为装饰。还有一种叫"竹马戏"的民间小戏，自隋唐起流传至今。戏的演出与马相关，如《昭君出塞》等，演员骑的马用竹子做成。

　　明代初期，江南一带从事竹编的艺人不断增加，游街串巷上门加工。竹席、竹篮、竹箱都是相当讲究的工艺竹编。

　　明代中期，竹编的用途进一步扩大，编织越来越精巧，还和漆器等工艺结合起来，创制了不少上档次的竹编器皿。

　　清代，特别是乾隆以后，竹编工艺得到全面发展，江浙一带出现了竹篮。

　　19世纪末至20世纪30年代，中国南方各地的工艺竹编勃勃兴起。竹编技法和编织图案得到完善。

　　20世纪50年代以后，竹编艺术归口到工艺美术行业，进入了艺术的殿堂。1990年以后，浙江嵊州、四川省青神县和渠县先后被评为"中国竹编之乡"。

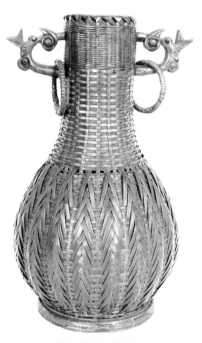

民国时期的竹编瓶子

　　随着塑料制品及金属制品的出现，簸箕、背篼、斗笠等篾制用品逐渐被淘汰，竹编工艺也渐渐凋零。

　　2008年6月7日，经国务院批准，竹编被列入第二批国家级非物质文化遗产名录。

流　程

　　竹编工艺大体可分起底、编织、锁口三道工序。在编织过程中，以经纬编织法为主。在经纬编织的基础上，还可以穿插各种技法，如编、插、穿、削、锁、钉、扎、套等，使编出的图案花色变化多样。

下面以竹编花瓶为例，展示一下竹编的流程：

1. 取料

根据花瓶大小和编织精细程度进行取料。精巧的花瓶可用精细的篾丝编，而粗犷的花瓶，篾丝可相应粗一些。花瓶的上下夹口一般用毛竹制作，应选择洁净无斑点的毛竹。其他如制作花瓶底的三合板，绕口沿用的白藤以及瓷瓶等，也应根据需要进行选择。

2. 编织

花瓶的编织程序是由底部往上进行，一般用挑压编织法依照花瓶的模具编织，当编织至口沿后，拿去模具，花瓶的编织就完成了。由于竹编花瓶的形状一般是瓶颈小而瓶肚大，因此竹编花瓶的模具必须用"活络模具"（一种能够分解又能组合的模具）。竹编花瓶的活络模具是采用若干块三合板锯成条形的花瓶内轮廓状，再一条条组合起来，形成花瓶的形状，外部用橡皮筋套好固定，然后再在模具上面用竹篾进行编织，待花瓶编织完工后，去掉橡皮筋，使模具分解松散，最后再一条条地通过瓶口颈取出来。

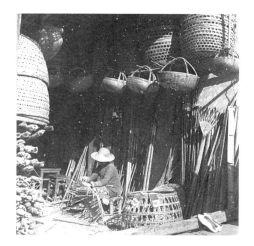

过去的竹编店铺

3. 装饰

花瓶装饰编织主要工艺是穿丝、花筋和弹篾。

穿丝是先用扁篾在瓶体上编成一种简单的图案，然后再用篾丝在上面做一层或多层的有规律的穿插。穿丝有梅花眼穿丝、菊花眼穿丝、直径穿丝和方块穿丝等。

弹篾是将扁篾弹插在花瓶的编织体面上，使花瓶具有多层重叠的特点。弹篾品种繁多，主要式样有人字弹、菠萝弹、直弹、孔雀尾弹等。

花筋是用描绘有花纹的竹片工整地扦插在花瓶的中间或两端。花筋两头

穿过预先编好的纹丝，固定在花瓶的瓶体上。为使花瓶达到玲珑剔透的效果，可以在花瓶中间编上一段装饰疏编，如六角眼或胡椒眼。

4. 色彩和油漆

编织成型后的花瓶须经过上色和油漆。花瓶的色彩一般是在编织前在竹篾片上已经染上所需要的颜色，插筋和弹篾的篾片也是在插、弹前染上颜色。因此，当花瓶编织完工后，其色彩已经形成。当然也有待编织完工后再刷上部分颜色的。竹编花瓶的油漆很简单，一般在编织装配完工后的花瓶上喷上一到两层清漆即可。

竹帘画：细如毫发密如丝

竹帘画是四川首创的工艺美术品种，具有浓郁的民族地方风味，被称为"精工画帘"。这种画帘，是用光滑纤细的竹丝做纬线，蚕丝做经线编织而成，然后在帘子的幅面上画山水、人物、花卉、翎毛、走兽等国画，成为精美的壁饰和窗帘，有浓厚的诗情画意，极富东方色彩和民族气派。

竹帘画

渊　源

《辞海》记载："竹帘画，在细竹丝编织的帘子上加上画的工艺品，产于重庆梁平。"

早在唐末，就已知梁平以西多竹，竹山连绵，那时竹笋已成为市场上的交易之物。在北宋时期，梁平竹

帘就是皇宫贡品。竹帘所用竹子为慈竹。近两百年间，慈竹少了，竹帘由造纸用的白夹竹取代。

梁平竹帘分为两种形式，一是素竹帘，二是竹帘画。素竹帘是一种实用艺术，通过破竹抽出细丝，织成轿帘、灯帘、堂帘等。

竹帘画起源于清末，为四川梁平画家方炳南（公元1880—1920年）所首创，他先在轿帘、门帘、窗帘等竹帘上作画，后将竹帘进行技术处理，将其漆成朱红色，中部堂心漆白，并在白色堂心上作画。竹丝画帘挂在客厅的粉墙上，显得清新古雅，独具一格，富有浓郁的地方特色和民族风味。

抗战期间，美苏盟国均有驻梁平军用机场的空勤人员，他们对竹帘工艺品大为欣赏，纷纷带回本国馈赠亲友，使梁平竹帘远渡重洋。

1954年，国家把艺人组织起来，建立了竹帘生产小组。1956年，改生产小组为生产合作社。1958年，国家轻工部拨专款建竹帘厂，艺人增至百余人，竹帘品种达二十多个，销售出现供不应求的境况。

如今，随着市场的需要，梁平竹帘画生产工艺不断改进，花色品种不断翻新，并将刺绣与绘画有机结合，制作出高档精美的竹帘工艺品，使竹帘工艺这一传统文化薪火相传。

流 程

一件完整的竹帘画制品，从收取竹子到成品包装入库，要经过八十余道工序的流水作业，需要优秀的操作技术和密切的配合衔接来完成。

据了解，因竹丝制作工艺不同，产品分为抽丝竹帘、笔卷竹帘、窗帘竹帘等门类，尤以抽丝竹帘制作难度最大，工艺水准最高。它的每一根竹丝都要通过三个细如针尖的小孔来整理。

竹帘画

竹帘画的制作非常精细，首先是制作竹帘坯。成都竹帘画选用的是邛崃山脉盛产的特长节结的慈竹，去节去皮、破篾拉丝，再制成粗细均匀、断面浑圆的竹帘坯丝，然后送到木制的人工织机上的贮丝筒中。织帘姑娘以竹丝代木梭，制成坯帘，之后修边剪裁、装木枢、喷清漆、上堂心，遂成白竹帘，再将白竹帘送至绘画车间，画工们按照设计图稿要求细心绘制，复经检验审核，一件竹帘画制品就完成了。

麦秆画：花式繁多不褪色

麦秆画，又称麦草画、麦秸画等，取材于田野之间随处可见的小麦秆，经蒸、煮、浸、剖、刮、碾、贴、剪、烫、粘贴、组合等十几道工序精心制作。麦秆画是一种洋溢着浓厚乡土气息的民间艺术品，雅俗共赏，而且品种花式繁多、丰富多彩，是一种经济、美观、实用的工艺品。

渊 源

古代中国原本是没有麦子的，小麦先由西亚通过中亚进入中国的西部地区。战国时代的《穆天子传》记述周穆王西游时，新疆、青海一带部落馈赠的食品中就有麦子。商周时期，麦子已入黄河中下游地区。春秋时期，麦子已是中原地区司空见惯的作物了，今山东、山西、河南、河北、安徽等地当时都有小麦生产。从麦子出现在古中国的那一天起，我们的祖先就开始以麦秆为原材料进行艺术画的创作了，但由于历史变迁和社会动荡，传说中的麦秆画长期以来难觅其踪，直至秦怀王墓发掘时才出土。发掘出的麦秆画原作虽经两千多年腐蚀，仍然色泽鲜明。

麦秆画源于春秋战国时期，它和剪纸、布贴同属剪贴艺术，自秦朝起就被作为高档饰品，悬挂于殿堂阁楼、豪门贵舍之中，隋唐时期正式作为宫廷

工艺品，在皇室贵族间赏析珍藏，这也是传说中的麦秆画长期以来难觅其踪的原因之一。

在宋朝末年，濮阳民间又出现利用椿胶、桃胶拼贴出的麦秆扇子、昆虫和吉祥、祝福之类的小造型。

随着时代发展，麦秆画的发展起起伏伏。到了20世纪，这一古老工艺终于重现人间。20世纪80年代，中原画家发现了这一中华绝技，并根据有关资料潜心钻研、多方求教，借助现代化的技术对这一传统工艺推陈出新，终于使古老的传统民间工艺重放异彩。

麦秆画

河南清丰麦秆剪贴（麦秆画）被国务院公布列入第四批国家级非物质文化遗产代表性项目名录。

流　程

麦秆画的制作极其复杂，需先将麦秆浸泡、熏蒸、漂洗，然后剖开整平，再进行熏烫，之后再经剪、裁、印、贴等工序，才能制作成艺术作品。

麦秆画的原料主要是麦秆，其他材料为绫（底色衬布）、纸、胶水、镜框等。

制作工具有：刻刀、剪刀、镊子、电熨斗、电烙铁、冲子、美工刀、笔等。

从大的方面归纳，制作工序可分为选料、拼料、下料、烫料、粘贴、装裱等步骤，每一个步骤还可细分成多道小步骤。

具体步骤如下：

选料：选好原料大麦草，脱粒时不打乱麦秆。

剪段：按麦秆的巅部、中部、蔸部，分段剪，分类放。

熏蒸：用硫黄熏蒸剪好的麦秆。

漂白：用药物漂白麦秆，使麦秆变白，不致生虫。

剖杆：划破麦秆剖成麦秆片。

刮平：将剖好的麦秆削薄、刮平。

贴块：分门别类在硬纸上贴成麦草块。

绘图：把绘制的草图用复写纸印在麦秆片上。

刻像：用雕刀沿物象外线刻下来，雕刻时十分讲究雕刻技法、细线、圆线用小刻刀，粗线、直线用大刻刀，因形施艺，因物造型，刻出不同效果的线条。

熨烙：用电熨斗、电烙铁在画上烫出线条和阴影部分，使其具有色彩空间感和明暗、远近的层次感。

贴画：模拟建筑浮雕、贝雕、剪纸镂空等艺术技法，按顺序粘贴画中物象。

装裱：将制好的麦秆画装裱修饰、组装上镜框进行包装。

中国结：盘长如意寓吉祥

中国结是一种中国特有的手工编织工艺品，每一个结从头到尾都是用一根丝线编结而成，每一个基本结又根据其形、意命名。把不同的结饰互相结合在一起，或用其他具有吉祥图案的饰物搭配组合，就形成了造型独特、绚丽多彩、寓意深刻、内涵丰富的中国传统吉祥装饰物品。

渊　源

在北京周口店的山顶洞人文化的遗址中，考古学家发现有"骨针"的存

在。既然有针，那时就也一定有了绳线，我们由此推断，当时简单的结绳和缝纫技术应已具雏形。最早的衣服没有今天的纽扣、拉链等配件，所以若想把衣服系牢，就只能借助将衣带打结这个方法。

在周朝，人们随身的佩戴玉常以中国结为装饰，战国时代的铜器上也有中国结的图案。东晋时期，大画家顾恺之所绘《女史箴》图卷相当真实地反映了当时的社会形貌，我们可以由画中了解当时妇女装饰之一斑。例如在画中仕女的腰带上，就发现有单翼的简易蝴蝶结作为实用的装饰物。

中国结

随着时代的发展，到了清代，绳结发展至非常高妙的水准，式样既多，名称也巧。在曹雪芹著的《红楼梦》第三十五回"白玉钏亲尝莲叶羹，黄金莺巧结梅花络"中，有一段描述宝玉与莺儿商谈编结络子（络子就是结子的应用之一）的对白，就说明了当时结子的用途。当时结子用途广泛，比如日常所见的轿子、窗帘、帐钩、扇坠、笛箫、香袋、发簪、项坠子、眼镜袋、烟袋以及书画挂轴下方的风镇等日用物品上，都编有美观的装饰结子。

民国以来，由于西方观念如科学技术大量输入，使中国原有的社会形态和生活方式产生重大的改变，中国传统的编结技艺日渐衰落，现代所能找到的附属于器物上的绳结，最古老的也只是清代遗物。

如今，这项古老的中国结艺术迎来一个全新的发展时期。中国结艺术分大型挂件、小型挂件，因其含义不同，所挂位置也不同。以前人们多挂于家中墙壁或门上，现在有车的人多了，结艺于是也成了一种车饰。

中国结纹饰图案

流　程

编织中国结的工具主要有泡沫板、镊子、大头针、打火机、剪子、胶棒、针线等。

此外还需要：金线，用于扎系流苏或结体部位；锦纶丝，用于制作流苏（亦称穗）。

中国结的基本结法有十多种，其名称是根据绳结的形状、用途，或者原始的出处和意义来命名的。

双钱结：形状像两枚中国古铜钱半叠的式样，故名。

纽扣结：常用以扣紧衣服，因其功能而命名。

琵琶结：此结是由双线纽扣结演变而来，用以作唐装和旗袍的装饰纽扣。

团锦结：外形类似花形，故名。团锦结结形圆满，变化多端，类似花形，结体虽小但美丽且不易松散，常镶嵌珠石，非常美丽。

十字结：结之两面，一为口字，一为十字，名为十字结。

吉祥结：吉祥结为十字结之延伸，亦是古老装饰结之一，有吉利祥瑞之意。编法简易，结形美观，而且变化多端，应用很广，单独使用时，若悬挂重物，结形容易变形，可加定形胶固定。

"卍"字结：其结体的线条走向像佛门的标志，故名。

盘长结：中国结的一种，经常是许多变化结的主结，也因为中国结具有紧密对称的特性，所以在感官、视觉上容易被一般人所喜爱。

中国结的编制，大致分为基本结、变化结及组合结三大类，其编结技术，除需熟练各种基本结的编结技巧外，均具共通的编结原理，并可归纳为基本技法与组合技法。基本技法乃是以单线条、双线条或多线条来编结，运

用线头并行或线头分离的变化，做出多彩多姿的结或结组；组合技法是利用线头延展、耳翼延展及耳翼勾连的方法，灵活地将各种结组合起来，完成一组组变化万千的结饰。

纸织画：烘云托月景偏真

永春纸织画是闽南侨乡永春县独有的民间传统手工艺，因为它具有立体感，且色彩淡雅，加上有"隔帘观月，雾里看花"的美感，令其独具艺术魅力，历经千年而经久不衰，与杭州丝织画、苏州缂丝画、四川竹帘画并称中国的"四大家织"。

渊 源

早在唐朝初期，永春就有纸织画的制作。据史料记载，到盛唐时期，永春已经有九家以制作纸织画为业的作坊。当时，还出现了不少称赞纸织画的诗文。当时的永春三绝——"桃林宫之书法、乔松之诗词、贵亭之纸织画"，纸织画就被列入其中。而贵亭是当时一个很有名的纸织画作坊。

在过去，永春纸织画并没有得到应有的重视和发展。艺人们为了生存，严守技艺之密，形成了"传媳不传女、父子相传、外人不传"的陈规，使纸织画几乎陷于人亡艺绝的境地。纸织画销路

纸织画大师黄永源作品鉴赏

不广，纸织艺人纷纷改行。至抗日战争初期，只剩下黄永源的"黄芳亭"一家，黄永源成为当时全县仅存的纸织画艺人。

中华人民共和国成立后，党和政府对民间传统工艺的发掘和继承十分重视。1957年10月，黄永源在永春县文化馆的帮助下，打破家传模式，公开纸织画制作技艺，免费招收30多名徒弟。

多年以来，永春纸织画先后在二十几个国家的展览会上展出五十多次，博得国际友人的称赞。2011年，永春纸织画经国务院批准被列入第三批国家级非物质文化遗产名录。

如今，中国非物质文化遗产"永春纸织画"项目省级代表性传承人是周文虎（字卿寅，1938年生于永春县），他是福建省工艺美术大师，中华传统工艺大师，福建省美术家协会会员。1957年，周文虎师承黄永源先生学习纸织画，50多年来，所创作的长卷纸织画作品先后被中国军事博物馆收藏，被评为中国第二届民间国宝，并列入世界吉尼斯之最，为永春纸织画的传承做出了重要贡献。

流　程

永春纸织画体裁广泛、丰富多彩，有"福禄星寿""嫦娥奔月""木兰从军""十八罗汉""寿图八仙""八仙过海"，等等。从人物、故事到山水、花鸟、飞禽走兽，应有尽有。

纸织画制作工序十分复杂，整个过程要经过构思、绘画、剪裁、编织、补色、点神、裱褙等工序。

首先，绘制者在一张宣纸上绘好图画或写字，再用一种特制的小刀，按一定规格细心地裁成一条条纤细的纸条，其宽不到2毫米，头尾不断，保持一致，作为经线；另外，再取洁白的宣纸，切成大小和经线一样的纸条，作为纬线。然后，就像织布一样，用一架特制的织纸机，用手工双梭交穿，轻轻细织。最后，再根据画面需要，补上各种颜色。

永春纸织工艺的每一道工序都有十分严格的要求，其中最关键的是裁切

和编织纸丝。纸丝要裁得均匀一致，如果裁得宽窄不齐，织成后必然经纬不直。如果编织技术不高，织得不紧不密，或出现断丝，同样不能收到好的效果。

绢人：宛若仙女下凡尘

北京绢人是传统的民间手工艺品，取材于中国民间故事中的历代仕女、戏剧人物和民族舞蹈造型等题材。艺人们经过雕塑、彩绘、服装、道具和头饰等十几道工序的精细手工制作，做成栩栩如生的立体绢人。北京绢人制作精美，神态各异，色彩绚丽，风格高雅，且有很高的欣赏和收藏价值。

渊　源

据史料记载，绢塑艺术在唐代已初具规模，史书《全唐文》中《木偶人》就介绍其制作过程，"……以雕木为戏，丹濩之，衣服之。虽狞勇态，皆不易其身也"。

出土的唐代贞观年间的"绢木女舞俑"和官木俑就是其发展的证明，"绢木女舞俑"分别梳理不同发式、装饰、姿态，栩栩如生，表现了唐代绢塑造型艺术的高度水准。"官木俑"全部着装黄色花绫袍、黑腰带。

绢人在唐代得到长足的发展，其人物设计、整体造型的塑造逐步成熟。随着鉴真和尚东渡，绢人技艺也传到日本，现在日本的美术人形的部分技艺就是仿制唐时

绢人鉴赏

的工艺。

北宋时，民间开始把绢人运用在大型活动中，宋人吴自牧撰的《梦粱录》中就有以绫绢塑人形的描述，"剪绫为人，裁锦为衣，并以绢绸彩结成人形"。此时的绢人技艺已有了惊人的表现和一定的规模。

元代以后，中国古代民间的绢塑工艺不断发展，除了绢人，绢花也开始流行于民间。

明代时，绢人、绢花、宫灯、"夹纱灯"百花齐放，制作技艺也非常成熟。

到清代，内务府御用工厂所设各种作坊中即有"花儿作"，后陆续流于民间。一直到民国初期，绢花依然生意兴隆，而绢人由于其技艺的高难度，则只在宫院显贵处见到，没有到像绢花那样的普及程度。至1937年后，由于战乱不断，所有绢人工艺行当都开始日渐衰落，后几近消失。

如今的北京绢人的诞生，是在中华人民共和国成立后的50年代中期，北京的葛敬安，联合七八名绢人艺术爱好者，成立"美术人形研究小组"，成功制作了"西施浣纱""吹笛仕女""李纨教子"和"秉烛夜游"四个取材于历史故事和小说中的古装仕女作品，并多次参加世界比赛获奖。因为做成人形的主要原料是彩绢，所以被人们称作"北京绢人"。

1964年，"北京绢人"作品"海棠诗社"和"荷花舞"参加了法国巴黎国际博览会并获得很大成功，这标志着北京绢人工艺走向成熟。日本、英国、加拿大、瑞典、巴西等国企业纷纷订货，北京绢人事业蓬勃发展起来。

2009年绢人制作传统工艺被选入北京市级非遗名录。

流　程

绢人的制作，要经过雕划、制头、制手、服装彩绘、头饰、道具等十几道工序，最后组装制作成三维立体造型。

1. 头部

制作头部要先雕塑出一个头型，在脸部糊制丝织物，待干燥后，再糊

上第二层丝织物，最后糊蚕丝织物，再次干燥。其中的关键是要把握好干燥的时间、丝织物的湿润程度。头部丝织物的含水量适中，才能保证脸部"皮肤"的平滑、细腻，惟妙惟肖。头部晾干后再画出眼睛、睫毛、嘴唇，扑上腮红和眼影。最后，在制成的头部"空壳"模子中填充棉花等物。

绢人鉴赏

2. 手部

做绢人的手先要用五根细金属丝捆成手指的骨骼形。然后分别用脱脂棉缠绕成手指的形状，再用蚕丝织物缝出微小的手套，将手套翻过来，穿在手上缝合后，再做出兰花指、佛手指等手形，有的绢人还需要为其染红指甲、戴戒指。

3. 体形

制作绢人体形主要掌握体形结构。先用金属丝做成人形体骨架和四肢，然后用棉花和纸毛充填得恰到好处，使体形舒展、匀称。

4. 头饰

在制作头饰、头钗时，须采用金银丝编织而成，配以珠、钻串成造型。如凤钗、项圈、步摇、偏凤等。

5. 服装彩绘

服装彩绘即用金粉调漆料挤在线描的花纹上，然后涂上颜色。

绒绢花鸟：节日喜庆添靓姿

过去有句俗语："新年到，新年到，姑娘要花儿，小子要炮，老人要顶毡帽。"新年期间，街头巷尾，到处都能看到卖绒绢花儿的艺人，商贩们拿着一个个草靶子，上边插满了各种各样精心细作的绒绢花儿。后来的工匠又制出仿生绒绢鸟兽、昆虫、绒制人物、绢制花儿、盆花等，丰富了绒绢制品的题材。如今，绒绢的花儿不仅品种繁多，而且色彩丰富，插在瓶中，编在竹、藤的花篮内，已成为一种装饰居室的时尚。

渊　源

绒绢花鸟主要产地是天津，已有100多年历史了。清末民初时期，妇女盛行佩戴绒绢花儿。在端午节、中秋节，尤其是春节，无论老幼几乎都要戴绒绢花儿，以示喜庆。旧时，妇女不仅仅在节日期间戴绢花儿，就连家中有了红事（结婚）、白事（80岁以上的老人去世，且正常死亡，称之为"老喜丧"），所有妇女也都要戴红绒喜字花儿。

天津曹子里乡是我国北方著名的花业集散地，素有"绢花之乡"的美誉。1999年中华人民共和国成立50周年大庆，天安门前游行队伍高举的组字翻花，2008年奥运会主会场运动员高举的"人造枫叶"，2009年中华人民共和国成立60周年，天安门前游行队伍高举的

过去的绒花

三色组字翻花，都来自绢花之乡——曹子里制作的艺术珍品。

绒绢花鸟的种类很多，主要有"五毒"、兔、聚宝盆、花卉、凤（鸟）喜字、鱼等。女孩子们戴的多是牡丹花、月季花、梅花等绒绢花卉，老太太们则多戴聚宝盆、宝相花、双鱼等绒制花；大姑娘只有在出嫁时才戴绒绢花，而且要戴满半个头。

近代，做绒绢花鸟的艺人，以人称"花儿刘"的武清县（今武清区）刘享元的作品最为驰名，其作品曾在巴拿马世界博览会上荣获四等奖。

除了妇女戴的绒绢花鸟外，为美化居室和庭院，从20世纪50年代开始，绒绢花鸟艺人又制作了仿生的绒鸟兽制品，并销往海内外，到20世纪70年代后期，又制作了绒绢昆虫。20世纪80年代又增添了绒制人物和滑稽动物，绢制把花儿和盆花等，丰富了绒绢制品的题材。

北京也盛产绢花。北京的绢花又称"京花儿"。清宫内务府造办处设有"花儿作"，此外，崇文门外集中有许多绒绢纸花作坊。清末帝制崩溃时，许多宫内制花艺人被迫出宫在市上卖艺糊口，其手艺流入民间，使宫廷制花工艺和民间制花工艺融合，开始形成新的流派。

如今的绢制把花儿，不仅花的品种繁多，色彩亦十分丰富，深受海内外人们喜爱。

流　程

绒绢花儿以绢绸为主要原料，仿自然花朵制成。

现在的绒花，还用一些珍珠、金丝线、金黄色光片等作为装饰点缀，使红绒花显得更加华丽、光彩。

绒绢花原料为真丝绸绢、绫缎等，制作分六个工序：

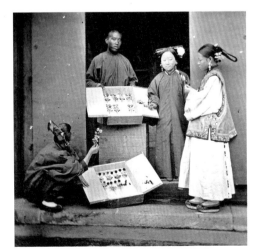

清末买绒娟花鸟的满族妇女

1. 揉料、刮料

把绿豆淀粉冲成浆，揉或刮在丝绸上，使其成为平整、僵板的面料。揉料做的花瓣自然、活泼、美观、柔和，刮料做的花瓣刚劲、硬挺、耐用。

2. 下料

即冲压花瓣、花叶。根据设计花卉的品种、规格裁料，然后用铁模凿子冲凿成花瓣、花叶形。

3. 染色

把花瓣、花叶染成实色或晕色。

4. 做花

把花瓣、花叶做成具有一定弧度或卷曲度的定型瓣、叶。

5. 粘花

把定型的叶、瓣粘上枝叶（以铁丝做叶的茎、脉）、花心、内外瓣。

6. 组枝

将花头、枝叶用铁丝及绿绵纸缠连，分出阴阳向背，一枝花即完成。

纱阁戏人：一阁一戏妙趣生

纱阁戏人俗称纱阁人，又简称纱阁，是流传在山西省平遥县的一种集雕塑、纸扎、戏剧、造型、色彩、舞美于一身的艺术手段。纱阁因最初常置放于有碧纱罩遮的阁内，故名。所谓"纱"是用纸或泥加工成的专用材料，"阁"是陈设戏人的小木阁房子。一阁一戏，每阁三到四个戏剧人物造型，犹如小小舞台，供人欣赏。

渊　源

纱阁戏人来源已不可考，目前仅知山西平遥县城博物馆有馆藏纱阁戏

人。纱阁戏人原来就是每年春节期间摆放在市楼下的平台上，供善男信女求子祈福用。

平遥纱阁戏人与平遥厚重的地域文化、历史文化密切相关。明清时，平遥是商贾云集之地，当地的纸扎业因丧葬习俗中的攀比之风而兴盛，加上晋商与戏剧票友的推波助澜，纱阁戏人逐渐成为当地的一道文化景观。

过去当地有新婚夫妇买灯祈子的风俗，把蜡烛点燃置放于纱阁前许愿、还愿。民间百姓遇有新丧之事，租来几阁纱人放在灵棚两侧，既表达了对先人的安慰，也反映了对民间戏曲的爱好。

清光绪三十二年（公元1906年），平遥城内六合斋纸扎店的著名艺人许立廷（许老三）制作了36阁纱阁戏人，专门用于春节、元宵节期间举办社火活动时在市楼内展出，或民间丧事活动中在灵前摆放。现今，平遥纱阁戏人传承人有：雷显元、冀云丽和雷显元之子雷旺盛。

2011年，平遥纱阁戏人被列入第四批国家级非遗项目。

流　程

纱阁戏人的结构可分为木阁、隔断、戏人和道具四部分。

木阁形制规范，前额装成戏台模样。木阁顶部与底部木板前方刻有凹槽，设有锁钥，展出完毕可以插板锁闭。

隔断包括纱阁后壁与左右题壁，后壁是戏台前后台的分界，后壁中间上方挂着题写剧名的横额，书有劝世联文。左右题壁都有题记，或为格言或为诗歌。

道具是以高粱秆做骨架，然

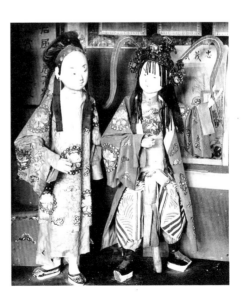

纱阁戏人

后用纸扎成上色。等到把戏人和道具都固定在纱阁底板上，装进阁子之后制作才算结束。

戏人制作是重中之重，主要以纸、泥、木头、谷草、绸缎、皮毛、棉布、麻绳等为原料，集雕塑、绘画、纸扎、立粉、描金、堆景等工艺于一体，根据传统戏曲的内容，塑造各种不同角色于一阁。制作时，主要技艺流程是：

1. 人形骨架

根据戏人不同的特征，用高粱秆、稻草扎成人形支撑重心，站立者需要两秆，坐者仅用一秆。戏人的胳膊是用稻草裹在高粱秆上用铁丝扎紧，摆成各种姿态，最后将人形骨架固定在木阁底板上。

2. 泥塑头、肢

用石膏制成模子后，先打泥再上色。在阴干一段时间后，将头用三根木棍绷住，然后裹纸。

3. 戏人裹纸

裹纸是一项重要工序，所用的草纸柔软挺括，不易破碎，等胶水干透外面再裹一层洒金宣纸，将前后心用胶粘住。洒金纸既柔软又有一定的表面张力，做好了像轻纱一样漂亮。

4. 装饰戏人

装饰戏人包括画脸谱、贴头饰、戴服饰，按照由内向外的顺序进行，主要是上色和贴花。脸谱可以直接画在脸上，贴花是先在宣纸上画出图案，剪好贴在需要的地方。

竹丝扇：薄而透光绵软细

自贡竹丝扇是我国工艺品中的一颗明珠。因为编织这种竹丝扇的技艺是

由清代末年的龚爵五创造的，人们习惯称自贡竹丝扇为"龚扇"。龚扇的扇面是用细如绢丝的竹丝精心编织而成的。它薄而透光，绵软而细腻，恍若织锦，玲珑剔透，精美绝伦，享有"天下第一扇""中国一绝"等美称。

渊　源

"龚扇"发源于清朝末年，1886年，四川劝业道周孝怀创办的"宝川局"征集各地民间美术工艺品在成都举办"赛宝会"。"龚扇"始祖龚爵五亲捧以郑板桥竹画为图案之《竹魂》扇赴成都参赛。赛会大小官员、名流墨士争相传看，交口颂之。赛会一致推选《竹魂》为"赛宝会"魁首。后龚氏竹扇被选为御用供品，进入清廷后宫。每逢喜庆、节日，嫔妃们都以手捧竹丝扇为荣。光绪皇帝龙心大悦，正式赐名"龚扇"，并颁"金质奖牌"。从此"龚扇"享誉中华。

1937年，龚爵五之子、"龚扇"第二代传人龚玉璋到四川时，认识了四川军阀刘湘的秘书，"龚扇"因而受到刘湘的赏识和推广。1944年，自贡大盐商余述怀特请龚玉璋编制一把玉柄《松石图》扇送给蒋介石。据说此扇至今仍收藏于江西省庐山博物馆。

1953年，龚玉璋被邀参加全国工艺美术展览，其作品后来送德国莱比锡国际博览会参展。龚玉璋的代表作《仙山古松》被国家轻工部列为民间工艺美术珍品。

1952年，龚玉璋长子、"龚扇"第三代传人龚长荣所编的《马尾松石》扇送苏联莫斯科参展获一等奖及"斯大林艺术奖章"一枚。

1955年，龚长荣被自贡人民政府授予"能工巧匠"称号。

1982年，龚长荣编织的《嫦娥奔月》等作品作为四川出口工艺美术品在美国费城展销，被誉为"中国第一扇"。

1988年，龚长荣被评为"四川省工艺美术大师"。

1988年，龚长荣之女、"龚扇"第四代传人龚菊芬的作品《宝钗扑蝶》《仙女献桃》等受到中外贵宾的高度评价，称之"巧夺天工、世之魁宝"。

竹丝扇

长期以来，"龚扇"也被国家领导人用作赠送国际友人的礼品，并远销到数十个国家和地区。

流　程

自贡竹丝扇制作时须采用质优黄竹，经几十道工序加工，使竹质由表变浅黄，制成薄0.01至0.02mm、细若发丝的竹丝，然后以竹丝对照名家字画用1000根以上竹丝，经纬交错，以巧夺天工的独特技艺，形神兼备地将图案编制于扇面之上。

竹丝扇（龚扇）从制作到完工大致分为五步：

第一步：砍竹子。精心挑选当地山坡上的色泽好且无斑纹的一年青黄竹，竹节比一般的竹子要长，通常一拢秀竹也难选出一根。须在每年秋分、白露后不久砍取；

第二步：划篾条。须先用清水浸渍但不添加任何化学物质，然后刨去青皮待用；

第三步：刮竹丝。必须要用龚家的专业工具，直接放在手指间精心磨刮，刮成后的竹丝晶莹柔韧；

第四步：编扇子。一把扇子要排列编织数百上千根极其纤细的经丝、纬丝，上万次经丝和纬丝的交错一次也不能出错。

第五步：完工。把编好的"扇页子"装进框里。

花丝镶嵌：细致精巧金银绕

花丝镶嵌，又叫"细金工艺"，是用金、银等材料，镶嵌各种宝石、珍珠，或用编织技艺的工艺。花丝镶嵌分为两类：花丝，是把金、银抽成细丝，用堆垒、编织技法制成工艺品；镶嵌则是把金、银薄片锤打成器皿，然后錾出图案，镶以宝石而成。花丝镶嵌以北京最精。

渊　源

花丝镶嵌工艺的历史悠久，远古时代，就出现了简单的首饰，到了青铜器时期，已有了现代首饰的雏形。在其后的发展过程中，花丝镶嵌的技法使首饰加工更加完美。

东汉时期，花丝工艺就已发展成熟。河北定州出土两件掐金丝辟邪，制作精巧、形象生动，还有掐丝金羊群、掐丝金龙等。

金银细工到六朝时代有很大发展，西晋盛行花丝首饰，"金狮子""金簪""金叶"（洛阳金村出土），用金银细丝盘绕成各种花形纹样，细致精巧，标志着西晋花丝工艺的成就。

到了隋代，西安郊外"李静训"墓出土的金项链用28颗镶嵌珠宝的金珠串成，在工艺上达到了极高的水平。

唐代统治阶级崇金风尚很浓，

清代花丝烧蓝花瓶

鏨刻金银的日用品非常多。唐代妇女讲究发髻样式和首饰，西安出土的一件金花饰外层由8朵小花组成菱形，中间凸起的一组花中站立一小鸟，花间用极细的金丝绕结，镶翠玉小片，小巧玲珑，是唐代花丝首饰的优秀之作。

宋代金银器的制作很发达，城市有专门的店铺，那时候，酒家多以金银器做酒具。

元代统治者生活豪华，金银以器皿、日用品、首饰和货币为主。

明代统治者用金银珠宝制作装饰品和生活用具，数量大，工艺高。明代尤以编织、堆垒技法见长，而且还常用点翠工艺，取得金碧辉煌的效果。对宝石的大量运用和完善了宝石镶嵌工艺，是明代花丝镶嵌首饰对中国传统首饰的最重要的贡献。

清代官府"造办处"属有"银作"。内分化银、炼金、鏨花等十个工种，数百人，专制金银首饰、器皿等。

1840年鸦片战争以后，大量金银外流，尤其是八国联军侵略中国，很多贵重工艺品被掠夺出国，金银工艺因而停滞不前。

辛亥革命以后，宫廷艺术流向民间。民间的金银店铺很多，当时的店铺工艺可分为以下几种工艺：花丝、实镶、鏨花、烧蓝、点翠等工艺。

中华人民共和国成立前夕，花丝首饰艺人失业、改行，挣扎在贫困中。中华人民共和国成立后，党和政府对工艺美术制定了"保护、发展、提高"的方针，花丝首饰业很快地组织起来，恢复生产。

1956年实现了合作化，北京市人民政府将散落于民间的身怀绝技的艺人重新组织起来成立镶嵌生产合作社等工艺企业。1971年又成立了北京首饰厂。2002年，北京花丝镶嵌厂破产，现在仍然能够从事这个行业的仅50人左右，花丝镶嵌方面的很多工艺已经失传。

2008年6月，花丝镶嵌制作技艺被列入国家级非物质文化遗产名录。

流　程

花丝镶嵌有两种用途：

一是实用品，称"件活"，有手镜、花插及各种各样的盒、瓶、缸，等等，主体成为容器，外形加以装饰或变形，如天鹅头部、羽翼，以花丝组成，并镶嵌珠宝的冠顶、眼睛等。

二是陈设品，名"摆件"。花丝镶嵌的摆件，大体分为四种传统类别：炉熏、动物、建筑物和人物。

花丝技法可分为一般技法和传统技法。一般技法为搓丝、弓丝和掐丝，传统技法为掐、填、攒、焊、编织、堆垒等。镶嵌工艺又称实镶，以锉、搜、插、闷、打、崩、錾、挤、镶等技法，将金属片做成精致的托和爪子形窝槽，再镶以宝石、珍珠等。

花丝镶嵌的基础是花丝。花丝拉制前，要将银条放在轧条机上反复压制，直到成为粗细合适的方条状后，才能开始正式的拉丝。手工拉丝是几百年延续下来的传统，也叫拔丝。拉丝板是专用的拉丝工具，上面由粗到细排列着四五十个不同直径的眼孔。眼孔一般用合金和钻石制成，最小的细过发丝。在将粗丝拉细的过程中，必须由大到小依次通过每个眼孔，不能跳过。有时需要经过十几次拉制才能得到所需的细丝。最初拉制的银丝表面粗糙，要费很大力气，经过几次拉制后才逐渐变得光滑。

工艺步骤主要为：

1. 拉丝

拉丝是花丝镶嵌的前期准备工作。不同型号的花丝都是师傅从拉丝板中一条条拉制出来的。拉丝板的眼孔通常是用合金和钻石制成，最小的眼孔比头发丝还要细，最大的直径4毫米，最小的直径只有0.2毫米。从拉丝板中拉出来的单根丝在行内被称为"素丝"，需要两股或两股以上的丝通过搓制成

花丝镶嵌茶叶罐

为各种带花纹的丝才可以使用——这也就是"花丝"之名的由来。最常见的花丝是由两三根素丝搓成的，这是最简单、最基本的样式。更复杂的花丝还有拱线、竹节丝、螺丝、码丝、麦穗丝、凤眼丝、麻花丝、小辫丝等林林总总近20种。

2. 掐丝

掐丝手艺就是纯手工制作，就是用镊子或钳子将花丝掐成各种纹样的工艺，粘焊在器物上，掐丝工艺是花丝镶嵌工艺中的基本功，也是最难掌握的技术。

3. 填丝

填丝也叫平填，俗称填花丝，是将制成的花丝图案平填在规定的图案里，填丝是花丝工艺中最单调也是花丝镶嵌手工艺中最费时的工序。

4. 焊接

焊接是将制成的纹样拼在一起，通过焊接组成完整首饰的工艺过程。

5. 攒工艺

攒工艺就是把零部件组装在一起。

6. 堆垒

堆垒是用堆炭灰的方法将码丝在炭灰形上绕匀，再垒出各种形状，并用小筛将药粉筛匀、焊好的工序过程。

7. 织编

织编和草编、竹编是一样的，只不过金、银编织难度大些，这要有经验的艺人手劲均匀才能编织好。

景泰蓝：瓷铜结合集大成

景泰蓝，又名"铜胎掐丝珐琅"，是一种瓷铜结合的独特工艺品，制造

历史可追溯到元朝，明代景泰年间最为盛行，又因当时多用蓝色，故名景泰蓝。景泰蓝造型特异，制作精美，图案庄重，色彩富丽，金碧辉煌，具有鲜明的民族特色。景泰蓝的制作工艺既运用了青铜工艺，又利用了瓷器工艺，同时又大量引进了传统绘画和雕刻技艺，堪称中国传统工艺的集大成者。

渊 源

景泰蓝这种工艺的起源，目前最集中的说法有两种：

其一，早在春秋时期，越王勾践的剑的剑柄上就已经嵌有珐琅釉料；满城出土的汉代铜壶，壶体上也用珐琅作为装饰。中国金属工艺中，珐琅的运用历史悠久，只是由于种种原因，这种工艺制作没有得到继续的发展，直到明代，才迎来了它的繁荣时期。

其二，景泰蓝工艺在我国的出现始于元朝。忽必烈西征时，这种工艺从西亚的阿拉伯一带传入中国，首先在云南一代流行，以后受到京城人的喜爱，得以传入中原。

以上两种看法对于景泰蓝工艺的起源虽有很大的分歧，但其中有一点是相同的：这种工艺并非始于明朝的景泰年间，其历史渊源可追溯到元朝甚至更久远的年代。

元朝属于景泰蓝发展的初期，在工艺制作水准上较为粗糙，其工艺尚未成熟，能够流传下来的作品也相对较少，现在市面上能见到的一般为仿制品。

明朝宣德年间的景泰蓝制品，从故宫等地陈列过的实物来看，工艺得到了较大的发展。宫廷内的御用监（皇家厂坊）设有制作景泰蓝的作坊。这个时期制胎水平已达到了相当的高度。明代景泰蓝的造型大都为器皿，为历代陶瓷及

清代景泰蓝香炉

青铜器的传统造型。

清朝，由于社会的安定与经济的繁荣，皇宫养心殿设立御用工厂，称为"造办处"，景泰蓝也是造办处的产物之一。清代的景泰蓝工艺比明代有提高，胎薄、掐丝细、彩釉也比明代要鲜艳，并且无砂眼，花纹图案繁复多样，但不及明代的文饰生动，镀金部分金水较薄，但金色很漂亮。

由于乾隆独爱景泰蓝，景泰蓝工艺得到了空前的发展，可以说，乾隆时期是清代掐丝珐琅的鼎盛时期。

1900年，八国联军攻进北京，海禁大开，景泰蓝向国外出口。在这种对外贸易经济的刺激下，除了官营珐琅作坊，民间也纷纷开商号和店堂。

民国时期，由于社会因素，景泰蓝的总体水平不及以前，胎薄，色彩鲜艳有浮感，做工较粗。

中华人民共和国成立后，国家对于传统工艺实行了抢救、保护和扶持的政策，景泰蓝工艺也得到了恢复和发展。到1958年，北京已先后成立了北京景泰蓝厂和国营北京市珐琅厂。

近年来，随着人们收藏范围的扩大，景泰蓝的艺术价值越来越受到重视。

2006年，景泰蓝的制作工艺被列入第一批国家级非物质文化遗产名录。

流　程

景泰蓝用料和工艺相当考究，大量使用的是纯铜，其次为黄金、白银、珐琅釉料。工艺上形成掐（丝）、点（蓝）、烧（烤烧）、磨（磨光）、镀（镀金）五种独特工序，这"五步曲"细分为设计、制胎、选丝、掰丝、掐丝、粘丝、焊丝、酸洗、水洗、平整调配釉料、整丝、点蓝、烧蓝、补蓝、二火、三火、粗细磨、刮口、镀金、配座、包装等百余道工序。

关于景泰蓝艺术品的制作，尚无发现古人留下的专著。教育家叶圣陶先生于1955年撰写了一篇关于景泰蓝制作的专文，题目是《景泰蓝的制作》，3100余字，这篇文章是景泰蓝生产技术、产品制作、工作方法的绝好说明。

景泰蓝的生产工艺大概流程如下：

1. 设计

包括造型设计、纹样设计、彩图设计等。由于景泰蓝纹样的线条受到胎型、丝工工艺和釉料的限制，过稀过密都不行，所以设计人员不仅要具备一定的美术知识和绘画能力，还要熟悉景泰蓝的制作工艺，了解各种原材料的性能，以便在创作构思时，充分考虑制作工艺的特点，使产品具有整体与和谐的美感。

清代景泰蓝熏炉

2. 制胎

景泰蓝产品的造型美观与否，首先取决于"制胎"的工艺。制胎是将合格的紫铜片按图下料，裁剪成不同的扇面形或切成不同的圆形，并用铁锤锤打成各种形状的铜胎。以瓶子为例，它由瓶嘴、瓶肚、瓶座三段锤接烧焊而成型。明清时有铸胎、剔胎、钻胎工艺，随着现代工艺技术的发展，现在部分初胎还利用机械进行车、压、滚、旋，实行机械制胎。

3. 掐丝与焊丝

掐丝的方法是用镊子将柔软、扁细具有韧性的紫铜丝，按图案设计稿，掐（掰）成各种纹样，蘸以白芨戒浆糊，粘在铜胎上即成。然后，再经过烧焊、点蓝和镀金等工序完成成品。掐丝工艺技艺巧妙，作者凭纯熟的技艺，掐出神韵生动的画面，绝非易事。中华人民共和国成立后，掐丝艺术有了很大的进步。工艺美术家金世权，是一位既能设计又会掐丝制作的能工巧匠。

4. 点蓝与烧焊

掐好丝的胎体，经过烧焊、酸洗、平活、正丝后，便进入点蓝工序。方法是，用蓝枪（金属小铲子）把碾细了的釉色填入丝工空隙处，再将点好蓝的制品放在高温炉中，经过800摄氏度的高温烧熔，釉料便可以熔化。一般景泰蓝需要烧制三次，磨光的工序也最少要烧二至三次。中华人民共和国成立前，景泰蓝的点色呆板单调，中华人民共和国成立后，运用渲染、罩染、烘染、剔染等技法，扩大了景泰蓝点蓝艺术的表现力。为了表现形态多变的云、水、雾，以及水中倒影等，点蓝艺人和掐丝艺人共同创造了无丝点晕法，即掐出高矮不同的丝工，点晕以不同的釉色，使这些釉色自然连接。经过烧结后，高丝露出而矮丝含在釉下，增强了铜胎和釉色的密着力，使作品的图案纹样更为丰富多彩。

5. 磨光

磨光，俗称"磨活"。这是整个景泰蓝生产工序中最苦最累的一道，分为刺活、磨光、上亮等程序。首先要用金刚砂石把产品表面高出花丝部分的釉料磨平，使花丝显露出来，然后用黄石磨去釉料上的火亮、黑丝，再用椴木炭蘸水横、竖再磨，直到产品发出均匀的亮光为止。现在一般采用电动磨活机，节省了大量的人力，但异形铲平仍需要使用手工磨活。

6. 镀金

这是景泰蓝生产工艺中最后一道主要工序，是为了防止产品的氧化，使产品更耐久、更美观而在产品的表面镀上一层黄金的工序。将产品放入金液槽中通上电进行镀金，完成后取出再用清水冲洗干净，然后用锯末蚀干，整套的景泰蓝生产工序便宣告完成，一件景泰蓝工艺品便也诞生。

芜湖铁画：黑白分明国画韵

铁画，也称铁花，安徽芜湖特产，为中国独具风格的工艺品之一。铁画是以低碳钢为原料，将铁片和铁线锻打焊接成的各种装饰画。安徽芜湖铁画以锤为笔，以铁为墨，以砧为纸，锻铁为画，鬼斧神工，气韵天成。它将民间剪纸、雕刻、镶嵌等各种艺术的技法融为一体，采用中国画章法，黑白对比，虚实结合，另有一番情趣。

渊　源

芜湖濒临长江，交通便利，自古以来铁冶业就十分发达。发达的冶铁业和高超的锻技，为芜湖铁画的创制提供了先天的基础和条件。

最初创制铁画的人是清朝康熙年间的一个小铁匠，叫汤鹏。汤鹏，字天池，是芜湖铁画的开山鼻祖。汤鹏经常从铁匠铺跑到邻居家，观摩新安画派代表萧云从作画，尤其喜爱画家笔下的梅兰竹菊"四君子"。天赋极高的汤鹏仿照画稿，尝试着用烂铁皮打制成铁画，令萧云从赞不绝口。汤鹏创制的铁画，按体制和题材可分为四大品种：尺幅小景、铁画灯、铁画屏风和铁字。

铁画一经问世，不仅"远客多购

芜湖铁画

之"，而且"名噪公卿间"，士大夫阶层人士把它作为"斋壁雅玩"之物欣赏，文人墨客更是赋诗著文加以赞扬。至清朝嘉庆时期，芜湖铁画艺人越来越多，销路颇广。嘉庆十二年，《芜湖县志》记载："四方多购之，以为斋笔雅玩。"

清乾隆年间，时任朝廷礼部尚书的芜湖人黄钺将铁画引入宫中，深受乾隆、嘉庆两朝天子赏识，曾作为国礼赠予外国使节，现藏于英国博物馆的"梅、兰、竹、菊"为史证。

道光以后，铁画日渐式微。鸦片战争后，芜湖钢铁业衰落，"洋货"大量涌入市场，铁画业更是萧条、冷清。

中华人民共和国成立后，铁画获得新生。在党和政府的大力扶植下，芜湖市工艺美术厂应运而生。铁画老艺人储炎庆继承和发展了汤鹏的技艺，他取材徐悲鸿的画作，制作的《奔马》，受到毛泽东主席的赞扬。

目前从事铁画工作的仅有百余人，芜湖铁画进入低潮期。

2006年，芜湖铁画锻制技艺经国务院批准被列入第一批国家级非物质文化遗产名录。

流　程

铁画的原料不是太昂贵，甚至废铁都可以做，铁丝、铁皮、铁板、圆钢、钢筋这些材料可以用。铁画的精华在于锻打工艺。

现在的芜湖铁画以低碳钢为原料，依据画稿取料入炉，经过锻打、焊接、钻挫、整形、防锈烘漆等新技术、新工艺，然后衬以白底，装框成画。画面保持铁的本色，不涂彩。近年来，艺人们不断创新，又开创了立体铁画、瓷版铁画、纯金和镀金画。

云南斑铜：艳丽斑驳变化妙

斑铜工艺是中国西南省份云南独有的金属铜加工技术，分为煅打斑铜和铸造斑铜两类。制作复杂而严格，采用高品位的铜基合金原料，经过铸造成型，精工打磨，以及复杂的后工艺处理制作，以褐红色的表面呈现出离奇闪烁、艳丽斑驳、变化微妙的斑花而独树一帜，堪称金属工艺之冠。

渊 源

早在3000多年前，云南地区人们的先民就掌握了青铜器的冶铸技术。商代，云南的铜就已经被开采利用，甚至在中原地区的河南安阳妇好墓中还曾发现过用云南铜制作的青铜器。云南楚雄万家坝、江川李家山、晋宁石寨山，以及呈贡、安宁、富民等地的众多出土文物表明：从东周到东汉，云南的青铜器已经十分普遍，各种生产工具、兵器、祭器、乐器、装饰品等的制作，已经显示出较高的冶炼加工技术。

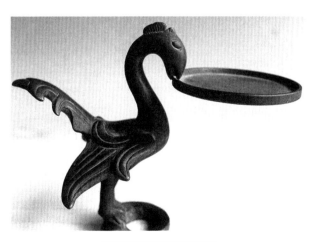

民国时期的斑铜动物灯架

汉代以后，由于铁器普遍使用，云南青铜器虽已不再占有显赫地位，但铜制品如乌铜、白铜却仍然显示出较高的技艺水平。而独特的斑铜，则成为铜制品中的佼佼者。

东汉时期，会泽铸造锻打的"堂琅铜洗"声名远播，铜洗的铭文和图案记载了中原文化与滇中文明的深刻渊源。

斑铜工艺就是在吸收青铜制作技术基础上成长起来的一朵奇葩。到了明代，昆明铜器制造业已十分发达，《续修昆明县志》载："铜器，凡铸造神像、炉、瓶成黑色而光滑，花纹精细者为古铜器；锤造炉、瓶成冰形而斑者，为斑铜器。"

清代，特别是1905年昆明作为自辟商埠开放后，铜器制造业有了新发展，斑铜制品声名日盛，成为昆明工艺美术品中的出类拔萃者。

1915年，由云南会泽铜匠制作的斑铜鼎在巴拿马国际博览会上获得银奖。

中华人民共和国成立后，昆明吸收部分斑铜艺人参与斑铜的开发和研制工作。从此，斑铜作为一项成熟工艺美术的生产，才开始逐步进入规模化的工厂生产。

流　程

斑铜制品，分为"生斑"和"熟斑"两种。

生斑即采取天然铜矿石加工而成，斑矿罕得，原料不易，产品甚少，被称为稀世珍品。

熟斑是通过独特的冶炼熔铸加工而成，工艺虽复杂，但不愁原料，产品较为丰富。

斑铜的工艺制作复杂而严格，有数十道工序，从工艺制作技法上看，包括铸、敲、锤、镂、錾、镶、镀、掐等，以及独特的表面处理技术。

生产工艺主要有以下几个步骤：

1. 选料和净化

斑铜器制作须用上好的生铜（自然铜），选出自然铜中的精华，并把其中的石头、渣子等用凿子剔除。生斑质量的好坏与自然铜的纯度和品质有很大的关系。

2. 锻打成型

在砧子上，用铁棒和锤等工具把自然铜反复锻打，使其柔软成团状，再打成器皿的初坯。有时还要放在旋床上，用刮刀刮去多余部分，使器物成型。

3. 烧斑

烧斑尤为重要，是关键。首先烧斑须用上好的栎炭（俗称钢炭），在屋内堆一大堆，将工件埋置其中，然后，让其自然烧炼，通风、升温、时间长短有严格的要求，没有熟练的操作技术和实践经验是无法完成的。

4. 整形

经过初次烧斑后，把坯放在砧子上，用锤等工具进行锻打整形，在旋床上刮料修饰，据说，以后还要经过数十次反复烧斑、反复煅打整形的过程，这实际上是精加工过程。

5. 煮斑、提斑

先进行煮斑处理，再提斑作色，作色的药方是祖传的。

6. 打磨

用碳粉对器物里外进行打磨处理，最后把黑灰洗去。若有不同的部件，还要进行组合（焊接等道工序）方制作而成。

制作的工具有脚踏式旋床、铁砧子、自制木风箱、小铁锤等。脚踏式旋床上有一个头，可把铜坯粘在上面，进行加工处理。

金箔：薄如蝉翼轻于尘

黄金块捶打变成金箔纸，世人称之为"传世绝技"。古老的打箔工艺全部靠艺人们手工操作。金箔飘飘欲飞，由于太轻太薄，不仅不能用手触摸，而且"走路不能快，呼吸不能重，说话要挡嘴"，取金箔只能用嘴"吹"。如此高难度的加工金箔技艺，被世人称为"国之瑰宝""古艺奇葩"。

渊　源

在中国，"金箔"的历史也非常悠久，根据考古发现，河南安阳殷墟以及河北藁城商代中期遗址都有"金箔"出土，在三星堆考古发掘中也发现了商代的"金箔"，其中殷墟出土的金箔厚度仅0.01毫米左右。

商代（公元前17—前11世纪）是中国奴隶社会发展的鼎盛时期，也是高度发达的青铜器时代。从三星堆出土的各种金箔制品表明，在这个时期，古代蜀人不仅有较为发达的宗教礼仪制度，而且还能熟练地掌握青铜器铸造技

现代金箔工艺的五牛图（局部）

术和黄金冶炼加工技术。由于贵金属稀少，以及加工条件所限，金箔饰品在青铜器时代也是少量地用于器物的点缀。

周代，就已经用金作为青铜的镶嵌物，镀金镀银器就流行了。

金箔大量出现是在距今1600年的南北朝时期，南朝建都健康（今南京），当时都城佛道盛行，南朝寺院林立，众多庙宇和佛像需要"薄如蝉翼"的金箔贴裹，使其金光灿灿，由此刺激了南京金箔手工业技艺的诞生和发展。南朝宋山谦之《丹阳记》记载：南京云锦始于东晋，南京云锦的一个重要特点是大量使用真金线，而金线就是用金箔裱于纸上、切成丝，形成扁金；或缠捻于丝线，形成圆金线，与彩线交织组成的图案，金碧交辉，高贵而典雅，深受历代皇族的宠爱。

真正有详细叙述金箔的文献，是明朝宋应星所著的《天工开物》，在十四篇中详细记载了金箔生产技艺的内容，文中描述的技法与今天的生产工艺极其相似。明清两朝政府官办的江宁织造府制作的宫廷御衣、官员朝服所用真金线，以及宫廷建筑装饰用金都出自南京。

带了现代，经国务院授权，中国黄金协会正式命名南京市的江宁区为"中国金箔城"。在中国，目前最大的真金箔生产企业是南京金箔集团，年生产7000万张真金箔，占全国产量的70％，产品70％销往国外。

2006年5月，国务院公布首批国家级非物质文化遗产，将南京金箔锻制技艺收入名录。

流　程

金箔就是将纯金进行分割、锤打，直至扁平的片状薄片。据明朝《天工开物》记载："凡色至于金为人间华美贵重，故人工成箔，而后施之。"将金块熔化，浇入铸铁模，成长条形金锭切成小块，用锤在砧上锻打，变硬再烧至800℃退火，拍打至0.01毫米厚裁为小片，分层夹入乌金纸内，再用锤来反复锤打之后，将金箔用竹棒挑起逐张移入大乌金纸中，用双层牛皮纸裹妥、贴牢，在石捻子上两人锤打，击打部位、方法、用力的大小均有严格

金箔铜胎珐琅装饰壶

的规定，一般要经过人工3万多次的锤打，使每张金箔厚度成为0.12微米方能完成，最后将打好的金箔置于绷紧的猫皮板上，以竹刀切割成规定的尺寸，再用羽毛将金箔移入毛边纸内包装成品。20世纪70年代后期，人工锤打改用机器打箔，使打箔工人从繁重的体力劳动中解脱出来。

现在的制箔工艺大约分九步，分别是：黄金配比、化金条、拍叶、做捻子、落金开子、沾金捻子、打金开子、装开子、切金箔。简单介绍如下：

黄金配比：从金库中取出原料黄金，根据产品品种特殊要求进行配比，并加入定量比例的银、铜元素，使其符合需要的含金量。

化金条：将配比好的黄金放入坩埚通过高温熔化成金水，使掺入的微量银、铜均匀进入其中，渣滓析出，将金水倒入度量铁槽内冷却，使其成为金条。

拍叶：将厚金条通过人工锤打成薄金带后，裁剪成薄如纸张的金叶子。

做捻子：将金叶子用竹制小条刀裁剪成1厘米见方的小金叶子，这种大小的金叶子称为金捻子。

落金开子：将10厘米见方的乌金纸放入恒温箱进行加热，为下一道工序装上金捻子后能使黄金快速延伸。

沾金捻子：将金捻子分别用指尖沾着放入10厘米见方的乌金纸包内，两张乌金纸夹一枚金捻子，总共2048层，要求所有的金捻子放入乌金纸的中心。

打金开子：将包有金捻子的乌金纸包放置打箔机上旋转捶打，使已薄如纸样的金捻子打得更薄、更开。

装开子：在10厘米见方的乌金纸包内已经被打开的金捻子叫"金开子"，需要继续捶打成箔，将"金开子"小心翼翼地用鹅毛趁口风挑起放入20厘米见方的乌金纸包内（俗称"家生"），此道工序叫"装开子"。

切金箔：将金箔用竹刀切割成规则的形状称为"切箔"。

最后环节是包装。

百宝嵌：五色陆离夺人目

百宝嵌，也名八宝嵌，指在各种器具上，用硬质材料，如宝石、蜜蜡、珍珠等配件（行内俗称"宝"），按山水、人物、花卉等图像，制成薄片，进行雕琢，然后在器物上镶嵌，构成多彩的画面。百宝嵌成的图案花纹会随着照射光线角度的变化，发出各种各样的光彩，主要出现在中国古典家具以及工艺美术品上。

渊　源

在我国传统的工艺美术品的装饰手法中，百宝嵌的制作技术最称精绝。它是采用珍珠宝石及其他各种名贵材料来对器物进行镶嵌的一种装饰技法。

据《西京杂记》记载："汉制，天子笔管以错宝为研。"这种所谓的"错宝"笔管是目前所知较早使用百宝嵌技法装饰的器物，可见，早在汉代，就有了这种做法。江苏徐州汉墓出土的嵌宝镀金兽形砚盒，盒面上嵌有绿松石、青金石、赤珊瑚，色泽鲜艳，华丽至极，则表明在汉代，能工巧匠们就已经能够较为熟练地制作百宝嵌器物了。

明代高濂在《遵生八笺》中记载："如雕刻宝嵌紫檀等器，其费心思工

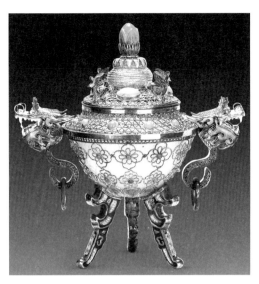

民国时期的百宝嵌宝鼎

本，为一代之绝。"说明在当时，百宝嵌器物是一种极为奢侈的消费用品。

随着工艺的进步，百宝嵌技术不断发展，日臻成熟。清人钱泳的《履园丛话》中记载了一种周制百宝嵌做法，这种做法为明代扬州漆器匠人周翥首创，其法是"以金银、宝石、珍珠、珊瑚、碧玉、翡翠、水晶、玛瑙、玳瑁、砗磲、青金、绿松、螺钿、象牙、蜜蜡、沉香，雕成山水人物，树木楼台，花卉翎毛，嵌檀梨漆品之上。大则屏风、桌几、窗隔、书架，小则笔床、茶具、砚匣、书籍，五色陆离，难以形容，真古来未有之奇玩"。由此可见百宝嵌工艺水平之高了。

周翥因擅长百宝嵌，成为一代名家，其作品称为"周制"，所以周制在明清时期也成为百宝嵌的代名词。周翥是明代嘉靖时人，由于当时周翥被奸臣严嵩所控制，所以制作出来的百宝嵌也仅供权贵们享用。直到严嵩败落后，百宝嵌工艺才开始传入民间。

清初百宝嵌流入民间，到乾隆时期，其技盛行。当时，清宫的造办处也曾生产了大量的百宝嵌器物，供皇家享用。清宫中的百宝嵌，除造办处制造外，许多作品由苏州、扬州、广州等地方官吏进贡，部分作品由宫廷中画样，交由地方承做。

晚清以后，国势日趋衰落，百宝嵌工艺日益式微。

如今，百宝嵌工艺经过历史的断层，又开始复兴于仿古家具领域。

百宝嵌插屏

流　程

细致地说，百宝嵌材料和工艺分为三类：珠玉宝石类材料，以砣具和金刚砂切磨；竹木牙角类材料，以刀具雕刻；金银类材料，需铸造、錾刻。

在制作上，除构图和工艺外，百宝嵌的材料调配、色彩协调对比也是考验制造者的审美的关键。

要彻底明白百宝嵌是一种怎样的工艺，首先要知道螺钿镶嵌。所谓螺钿，是指用螺壳与海贝磨制成人物、花鸟、几何图形或文字等薄片，根据画面需要而镶嵌在器物表面的装饰工艺的总称。螺钿的"钿"字，据《辞海》中注释，为镶嵌装饰之意。由于螺壳是一种天然之物，外观天生丽质，具有十分强烈的视觉效果，因此也是一种最常见的传统装饰艺术，被广泛应用于漆器、家具、乐器、屏风、盒匣、盆碟、木雕以及有关的工艺品上。

百宝嵌是在螺钿镶嵌工艺的基础上，加入宝石、象牙、珊瑚以及玉石等材料形成的镶嵌工艺。它采用珍珠、宝石及其他各种名贵材料来对器物进

行镶嵌，百宝嵌的图案花纹会随着照射光线角度的变化，发出各种各样的光彩。

百宝嵌的工艺程序是直接在漆地上或木胎上挖出凹槽，再将螺钿、金银片、珍珠宝石及其他各种名贵物料，经过加工后，做成镶嵌物，粘贴在漆、木胎上，组成绚丽多彩的图案，达到令人赏心悦目的艺术效果。

第四章

雕刻塑造类手工艺

雕塑是以可塑的（如黏土、油泥等）或可雕刻的（如金属、木、石等）材料，制作出各种具有实在体积的形象的工艺。由于它占有三度（长、宽、高）空间，因此亦名"空间艺术"。因材料能长期保存，并能起到装饰和美化建筑、器皿等作用，故常带有永久性和纪念性。我国早在新石器时代，就并存着写实与装饰风格的雕塑，至今犹大量存在。雕塑工艺不仅是美的表现，也是研究人类历史的珍贵资料。

竹雕：巧妙古朴供人赏

竹雕也称竹刻，是在竹制的器物上雕刻多种装饰图案和文字，或用竹根雕刻成各种陈设摆件。通常也指用竹根、竹材、竹器雕刻成的雕塑工艺品。竹雕是一种艺术，在中国工艺美术史上独树一帜，也是中华民族宝贵的艺术财富。

渊　源

远古时期，我国中原、北方地区不生长竹子，所以用兽骨来刻写；南方盛产竹，就将符号或文字刻在竹上了。但是竹筒很难保存，比不上兽骨。所以，经过漫长的岁月，我们今天还有幸看到殷商时代的甲骨文遗物，却很难再见当时的竹雕作品了。但根据古代文献的记载，中国竹雕艺术的源头，早在商朝以前就已出现了。

战国时期，漆器盛行，漆雕艺术繁荣。漆器的器胎，有相当一部分是用竹片或积竹制成的，受漆雕艺术的影响，后来竹器本身的制作也萌生了艺术化的倾向。

汉唐时期的竹雕，目前见到较早的器物，是湖南长沙马王堆西汉墓出木的雕有龙纹的彩漆竹勺。及至晋代，便出现了竹制的笔筒。南北朝时期，北周文学家庾信在《奉报赵王惠酒》诗中，"野炉然树叶，山杯捧竹根"，也提及用竹根雕制而成的酒杯。说明南北朝时期，已出现竹雕

民国时期竹雕芭蕉叶臂搁

艺术。

竹器的形象雕刻工艺始于唐代，其中最有名的是刻有人物花鸟纹的竹制尺八。尺八是一种竖吹的管乐器。

到了宋代，中国的竹雕艺术出现了重大变化，是古代历史上文化最发达的时期，形成一支庞大而又有文化修养的文人士大夫阶层队伍，他们认为竹是纯洁、正直的象征，正因为竹在文人心目中有如此崇高的地位，竹雕工艺备受重视。

明清时期，竹雕艺术发展达到鼎盛，出现百花争艳的景象。明清两代，文人士大夫写竹、画竹、种竹、刻竹蔚然成风，竹雕的文化含量也迅速攀升。

据史料记载，明代嘉定派竹雕能在方寸之间同时雕刻山水、人物、楼阁、鸟兽、浅雕、浮雕、圆雕，刀法精巧，艺术造诣深湛。嘉定竹雕艺术流派的繁盛，一直延续到清中期。

鸦片战争爆发后，中国逐渐沦为半殖民地半封建社会，经济衰败，城乡手工业遭到了严重破坏，也导致了竹雕艺术的衰落。

从20世纪下半叶开始，国家重视竹雕艺术，竹雕艺术得到了恢复和发展。

2006年5月20日，竹雕经国务院批准被列入第一批国家级非物质文化遗产名录。

流　程

竹雕器按其功能大致可分为实用器和陈设摆件两大类，实用器中以文房用品最为多见，摆件则主要是以人物、动物、植物等为题材的圆雕作品。

竹雕形式丰富，除了圆雕、浮雕等

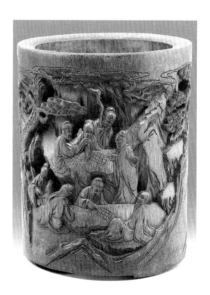

民国时期竹雕笔筒

不同表现形式之外，还引申出留青、翻簧、镶嵌等工艺。

1. 圆雕

圆雕是指完全立体的雕刻，即前后左右均完整雕出景物形象，可从四周的任何角度进行欣赏。这种以圆雕技法刻制的器皿，大多是取竹根为材，根据竹的自然形态进行构思和设计，略施雕镂，使其成为或巧妙，或古朴，或精致的供人观赏的艺术品。

2. 浮雕

浮雕是介于绘画和雕刻之间的一种艺术形式。浮雕的制作过程也表明了这一点，即在雕刻前，先将画稿贴在刻板上，然后依据画稿进行雕刻。

3. 留青

留青，也称平雕，即是用竹子表面一层青皮雕刻图案，把图案之外的青皮铲去，露出竹肌。竹青选用深山冬竹，经防霉防蛀工艺处理，竹材干后始能奏刀。

4. 翻簧

也叫"贴簧""文竹"等。将毛竹锯成竹筒，去节去青，留下一层竹簧，经煮、晒、压平、胶合成镶嵌在木胎、竹片上，然后磨光，再在上面雕刻纹样，内容有人物、山水、花鸟、书法等。

5. 镶嵌

为了增加竹木雕的层次感，采用与载体色泽不同的材料通过镶嵌形成图案，如嵌牙、嵌玉、嵌石、嵌骨、嵌螺钿、嵌珊瑚、嵌珍珠等材料。

象牙雕：粉末飞舞灵性光

象牙雕刻也叫牙雕，是指用象牙雕刻成各种实用器或工艺品的技术，也泛指各种象牙制品。象牙纹理细密不规则，表面滑润如玉，是一种极好的天

然雕刻材料，用之雕刻而成的器物堪称天然与人工斧凿之美的合璧。象牙雕色泽柔润光滑，倍受收藏家珍爱，成为古玩中独具特色的品种之一。

渊　源

我国的象牙雕刻和象牙制品起源非常早，约在7000年前的新石器时代，最初的象牙制品只是一种实用的工具，以后随着时间的推移，逐渐出现了装饰用品，并成为牙雕工艺的主流。在浙江余姚河姆渡文化遗址出土的象牙刻花小盅、象牙鸟形匕是目前所知最早的牙雕制品。在山东大汶口新石器时代文化遗址中出土了象牙镂雕刻筒、象牙梳、象牙珠、象牙管等精美工艺制品。

商代的牙雕和骨雕，两者工艺上没有明显的区分。商代手工作坊遗址中存在的骨料和牙料堆放在一起的情况，说明两者是在同一作坊制作的。

商代牙雕盛行还有赖它的制作材料比较丰足。商代甲骨文中已经出现"象"字，并有捕获大象的记录。安阳殷墟还曾发现商代的象骨。这说明4000多年前，中国江汉平原北部的山林地区有大象类生物出没其间，约1000年后的商代，这种生物仍然存在。商代之所以盛行象牙雕，恰恰反映了当时黄河流域生存着很多大象群，有丰足的牙雕原材料。

中国的牙雕业发展到西周时，已从骨雕中分离出来，成为独立的生产部门，它的内部分工比较严谨，各个作坊大量制作单一品种，且多以生活器具为主，尤以牙骨笄为多。

到秦、汉时，由于长时间的大量捕杀以及气候变冷，黄河、长江流域的犀牛、大象已经不可能在野外生存，其分布范围也迅速缩小到西南地区。中国古代

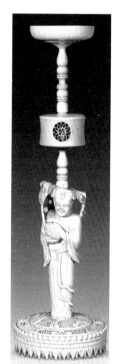

民国时期象牙雕童子捧盒纹烛台

犀角雕、象牙雕，由于原材料渐趋短缺，作品骤减。

唐代继隋统一中国后，经过唐太宗"贞观之治"，社会经济的发展势头突飞猛进。据史书记载，唐朝与东南亚、南亚的许多国家在艺术和宗教文化上往来很多，当地盛产的象牙、犀角和珠宝，时有进口，数量、质量也比较可观。这样，唐代牙雕业的发展便有了比较厚实的物质基础。

宋元时期的牙雕材料，多依赖进口。据《宋史·食货志》记载：一次就从外国进口象牙7795斤。宋代牙雕有一个惊人的变化，或者说它的工艺水平突飞猛进，其标志就是"鬼工球"的发明。"鬼工球"的外观为一个球体，表面刻镂各式浮雕花纹，球内则有大小数层空心球连续套成，且所套的每一层球里外都镂刻精美繁复的纹饰，显得活泼流畅、玲珑空透。

到了元代，统治者虽然轻视文人，导致"九儒十丐"，但对工艺却很重视。这一时期的手工业出现官办、民办两种，牙雕业就在这种态势下维持和发展着。

明代牙雕在元代牙雕的基础上吸收了竹、木、犀、石、砖的雕刻工艺特色，在北京和长江下游、东南沿海等地得到了迅速的发展。

清代牙雕继承了明代的传统，已经逐步走向小物件雕刻。

20世纪70年代后，牙雕形成了北京、广州、上海、南京四个主要产区，技艺各有千秋。

自20世纪80年代以后，出于保护大象种群的考虑，我国1990年6月1日停止从非洲直接进口象牙，1991年全面禁止了象牙及其制品的国际贸易，牙雕工艺品的数量也迅速减少。

2006年5月20日，象牙雕刻经国务院批准被列入第一批国家级非物质文化遗产名录。

流　程

有专家指出，象牙雕刻分为南北两派，北派指的是北京牙雕，主要是宫廷制品。南派指广州牙雕。广州象牙制作侧重雕工，讲究雕刻和漂白色彩的

装饰，多以质白莹润、精镂细刻、玲珑剔透见长。

从牙雕的历史发展来看，按照牙雕制品的用途，可以大致分为立雕类、用具类、文房类、陈设类和佩饰类。

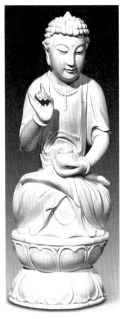

中国的象牙雕从原始的单线阴刻、浅浮雕到精细烦琐、玲珑剔透的镂空雕，技艺不断丰富和前进。象牙雕主要雕刻技法包括：

1. 圆雕

圆雕是完全立体的雕刻，象牙细腻、温润而具韧性的质地再加上能工巧匠的精雕细琢，使其圆雕作品表现力极强。

2. 浮雕

浮雕是指在平面基础上雕刻艺术形象，近似绘画。

民国时期象牙雕佛像

3. 镂空透雕

镂空透雕是象牙中常见的技法，最有代表性的是出神入化的镂空透雕象牙套球，它是中国特有的国粹。

4. 劈丝编织

象牙劈丝编织工艺是广东牙雕的绝活儿。从某种角度来说，象牙只有在温润的环境中，才易抽丝编织，这种技艺在气候干燥寒冷的北方则行不通，所以，这种技艺是广东牙雕的特色之一。

5. 象牙微雕

微雕的魅力在于在分毫之间创造出如诗如画的大千世界，轻巧精细，玲珑剔透。

6. 镶嵌

镶嵌不是牙雕工艺的首创，是从其他工艺中移植过来的。

根雕：纹迹自然映天趣

根雕，是中国传统雕刻艺术之一，是以树根（包括树身、树瘤、竹根等）的自生形态及畸变形态为艺术创作对象，通过构思立意、艺术加工及工艺处理，创作出人物、动物、器物等艺术形象作品。根雕工艺讲究"三分人工，七分天成"，因此，根雕又被称为"根的艺术"或"根艺"。

渊　源

根据考古发现，古人不仅采用木、玉、骨、石以及贝壳等物制作装饰品，同时也采用树根或竹根制作装饰品。在1982年湖北省荆州地区博物馆清理马山一号楚墓时发现了我国战国时期的根雕艺术作品《辟邪》。据国家文物部门考证，该文物制作于战国晚期，约在公元前340年到公元前270年之间，距今约2300年。

根雕茶几

到了西汉时期，孔子的后裔曾利用楷木自然弯曲的形态制作拐杖。

南北朝时期，南齐书中有齐高祖赠予隐士僧绍竹根"如意"的记载，同时出现了一些根制实用品、陈设品和家具。

隋、唐以后，根雕不仅在民间普遍流传，同时得到皇室贵族的青睐，《新唐书·李泌传》曾记载唐时邺官李泌采用天然树根，制作龙形抓背献给皇帝一事。唐代诗人韩愈的《题木居士》诗中，也描述了一件根雕人物作品。

宋元时期，根雕作品在宫廷和民间发展，同时还出现在石窟、庙宇之

中。在中国的一些石窟和庙宇内，仍然保存着根雕的佛像。

明、清两代，根雕技艺已趋成熟。明代有以竹根雕著称的濮仲谦为代表的金陵派和以朱鹤为代表的嘉定派。根艺家们不仅利用木、竹根创作出供人欣赏的摆设，而且还雕刻具有实用价值的家具及其他实用品。

清代，根雕名家辈出，作品广布于世。近代学者赵汝珍在《古玩指南》中记载明至清代根雕名家50多人。北京颐和园等处藏有不少清代根雕作品。

民国时期，根艺制作和生产日渐衰落，许多艺人改行或转业，根雕技艺到了濒临灭绝的境地。

20世纪70年代末，根艺在中国复苏并发展，从事根艺创作的艺人众多。进入20世纪80年代以后，中国根雕有了很大发展。

1985年成立了中国工艺美术学会根艺研究会。1994年9月，经国家民政部批准，由二级学会晋升为中国文联所属的一级学会——中国根艺美术学会。

如今，福建、浙江、安徽、江苏等省的根雕艺术厂家不断增加，根艺生产形成了一定的规模，根艺的创作水平更是达到一个新的高峰。

流　程

根雕的制作一般可分脱脂处理、去皮清洗、脱水干燥、定型、精加工、配淬、着色上漆、命名八个步骤。

根雕创作的根材，主要有两个来源：一是拣，二是买。寻觅根材也不能没有重点。根艺家的共同经验是：奇特的根往往生长在环境最险恶、最艰苦的条件下。相反在平原上、沃土里生长的根，则很少有奇特形态。因此，要根据各自

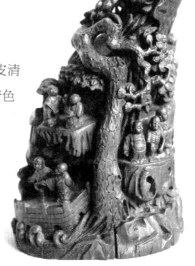

民国时期的根雕十六罗汉摆件

的生活环境，确定寻根的重点方向。

一般来说，进行木雕创作的工具，如锯、木锉、凿子、刻刀、扁铲、斧头、木钻、木槌、刨子等，都可以用来进行根雕创作。除此之外还需要剪刀（剪枝用的剪刀）、刀子、毛刷、砂纸（布）、胶（水胶、乳胶）、石蜡、漆（清漆、生漆、漆片）等。

根雕制作应强调"三雕七借"和意向造型，不管什么根材，创作什么题材，都必须遵守这个原则。在雕琢方法上应是"三雕七磨"，即以模仿根自然形态的磨制方法为主，以少量、局部的雕琢为辅，使雕磨过的部分和根的形态尽量融为一体，不露雕琢的痕迹。

微雕：方寸之间显绝艺

微雕，从狭义上讲，即在豆、米般大小的象牙片、竹片及发丝等物上镂刻书画诗文；其作品需用放大镜甚至显微镜检视，才能分辨字画，是我国传统工艺美术中最精细、微小的一种。一般的微雕品有鱼骨微雕、象牙微雕、发簪微雕、竹筷微雕、笔管微雕，等等。

民国时期于硕的微雕印章

渊　源

中国微雕的历史源远流长。远在殷商时期的甲骨文中，就出现微型雕刻。萧艾的《甲骨文史记》记载："甲骨文刻的技巧十分精妙……小的细如芝麻，或峭拔苍劲，或秀丽多姿。"《韩非子·外储说左上》记载，春秋战国时期，卫国有人能在棘刺上刻一母猴。

随着时代的发展，到了明代，盛行核雕，称为"鬼工技"，是鬼斧神工之意，明代核雕流行于广州、苏州和山东潍坊等地，明朝魏学洢的《王叔远核舟记》写王叔远的"核舟"则是在果核上镂刻一艘船。《皖志综述》记载，明代歙县"刘铁笔精于微雕，能将径寸木石刻成奇器，在七寸石牌楼上镂出山水、树木、楼阁，窗户不盈黍而可启闭，玲珑透彻，细极毫发"。

明清以来，寿山石的微雕艺术开始出现。清初杨璇、周彬都曾在寿山石雕品的花纹僻处刻以小字。

清代道光年间，吴县（现已撤销）沈君玉用橄榄核雕驼背老人，形象逼真，甚至老人手中折扇扇面上的四句诗也清晰可辨。

中华人民共和国成立后，苏州成立了工艺美术研究所。苏州微雕出现过梁肖友、答松元等名流和董兰生、沈为众等后起之秀。到了20世纪60年代，随着放大镜等先进科学仪器在微雕领域的运用，微雕艺术便成为一种别具一格的崭新艺术。

近年来，微雕艺术发展到了惊人的高度，创造了一批技艺高超的微雕细刻绝作。

流　程

材料是微雕的基础，可用来制作微雕的材料虽然很多，但要经过选择，大体上有以下五大类。

金属质地：包括金、银、铅、锡、铜、铁等；

矿石质地：包括宝玉、宝石、玛瑙、翡翠、水晶、叶蜡石、滑石等；

陶瓷质地：包括陶瓷、泥等；

动物质地：包括象牙、兽骨、犀角、牛角、鹿角、贝壳、琥珀等；

植物类型：包括黄杨木、紫檀木、红木、竹根等。

这些都各有特色，都是微雕艺术品的好材料，也可按材料软硬程度分为软微雕材料和硬微雕材料两大类。一般地说，选用质地贵重的材料创作的微雕艺术品更珍贵，更有收藏价值。

微雕要根据不同的材料选择不同硬度的刀具，刀具太软，吃不进去，刀具太硬，一碰就裂。刀具选定了要进行磨制，磨制刀具是微雕创作的一个难点。有人说，刀具磨成了，微雕就成功了一半。要刻细微的字，笔画就要更小，而刀具尖必须比笔画更小，肉眼当然看不见，这就要凭手感、凭意念去磨制。刀具根据不同的用途有长短大小之别，刀口还分为圆的、平的、斜的、尖的、三角的、多角的等形状。这些一般都要创作者自己制作。

此外，要创作一件精美的微雕作品，还要在眼儿、指功、构思以及材料的磨制、刨光、上色、保养、装潢等方面下一番功夫。

扬州玉雕：千琢万磨萃精华

扬州玉雕是江苏扬州传统民间雕刻艺术之一，是中国玉雕工艺的一大流派。在几千年的传承中，经历艺师的勤谨实践，将阴线刻、深浅浮雕、立体圆雕、镂空雕等多种技法融于一体，逐步形成了体现和代表扬州传统文化特色的"浑厚、圆润、儒雅、灵秀、精巧"的基本特征。

渊　源

据相关史料记载，扬州的玉雕历史可以追溯到4000多年前的夏代。在古籍《书经·禹贡篇》中有"雍州贡琳琅""扬州贡瑶琨"的记述。1977年在

扬州蜀岗，发现新石器时代的石器、陶器、玉器等以及氏族公共墓葬60多处，证明在夏代时的扬州一带已有了玉器制作工艺。

清代玉雕螭龙璧

在江淮东部龙虬新石器时代遗址出土了玉璜、玉管等物，扬州汉代墓葬亦出土不少玉器，品类繁多，造型优美，且已采用透雕、阴线刻和浅浮雕手法。

到了唐代，扬州玉器工艺又达到新高峰，贵族豪门用玉件装饰楼阁。民间也多以玉器为佩、饰品。

宋、元、明时代，扬州玉器已向陈列品方面发展。宋代扬州玉雕出现了镂雕和练条技艺，为后来特色技艺的形成打下了基础，宋代扬州玉器已向陈设品发展，花鸟、炉瓶等品种日益丰富，造型、琢磨艺术水平大为提高。

清代民间玉雕工艺主要集中在北京、扬州、苏州、杭州、南京和天津等地，并且似有明确的分工，其中扬州善雕大件玉器。到了清代中叶，扬州玉雕艺术水平空前提高，尤其是乾隆年间扬州玉雕进入全盛时期，扬州成为全国玉材主要集散地和玉器主产制作中心之一。

自1840年鸦片战争以后，清朝社会经济逐年衰退，扬州琢玉业亦随之衰弱。上海被辟为商埠后，扬州玉工开始流向上海和香港等地，为外商服务或受雇于作坊，留在扬州本地的多从事平面玉件的雕琢。

进入20世纪50年代，政府将失散在民间的艺人组织起来，成立了扬州玉器厂。扬州玉雕技艺重现繁荣。

2006年5月20日，扬州玉雕经国务院批准被列入第一批国家级非物质文化遗产名录。

近几年来，全国工艺美术百花奖评比中，扬州玉器在同行业中一直处于前列。

流　程

扬州玉雕使用的玉料有新疆的白玉、青玉、碧玉，辽宁的岫玉、玛瑙、黄玉，江苏的水晶，湖北的绿苗、松耳石，广东的南方玉，以及巴西的玉石，缅甸的翡翠，阿富汗的青金，加拿大的碧玉和日本的珊瑚等。

扬州传统玉雕的制作工艺，主要分为开料、设计、水作、抛光四大工艺流程。"因料设计""因材施艺"是玉雕设计的原则。一块玉一个样，没有完全相同的两件玉器一直是扬州玉器的传统。

民国时期的龙纹玉璧

雕琢就是琢玉加工，需先开料，即将大块玉石料开成一块块符合设计要求的材料，然后进行琢磨。雕琢不但是精雕细琢，而且要随时解决操作中出现的疑难，完善原设计的不足之处。对玉石深处意外出现的疵点，要随机应变，扬长避短。

由于玉材的坚硬，又是单机手工操作，雕琢一件工艺品从头到尾由一人完成，工艺难度大、操作技巧高，所以每件产品的雕琢周期较长，少则一个月，多则数年之久。

青田石雕：题材广泛气韵动

青田石雕雕工精细，色彩艳丽，造型逼真，气韵生动。青田石雕题材广

泛，鱼虫花鸟、山水人物皆有，均精雕细刻，神形兼备，写实尚意诸法齐备，大气之中不失精妙，工艺规范，自成一格。

渊　源

青田石雕历史悠久。在浙江博物馆就藏有六朝时青田石雕小猪四只，那是当时的墓葬用品。

唐、宋时期，青田石雕有了发展。龙泉双塔内发现的五代吴越国时期的青田石雕佛像造型说明，唐代青田石雕创作题材和技艺有突破性的进展。至宋代，青田石雕运用"因势造型""依色取巧"的技巧，并发挥青田石自身石色、石质、可雕性的优势，开创了"多层次镂雕"技艺的先河。

清代和民国初期，青田石雕作为江南名产屡被选作贡品。乾隆八旬万寿节，大臣们用青田石雕制作一套（60枚）"宝典福书"印章作为寿礼（现存北京故宫博物

清代青田石雕如意观音

院）。随着远洋商贸的开通，青田石雕远销英、美、法，多次参加国际性赛会，并在1899年巴黎赛会、1905年比利时赛会、1915年美国太平洋万国博览会上展出获奖。宣统二年，青田石雕在南京举办的南洋劝业会上获银牌奖。

中华人民共和国成立后，青田石雕得到快速的发展，目前石雕从业人员逾万人，年产值数亿元，作品远销40多个国家和地区，享誉国内外。

1995年，林福照、林耀光、留秀山、叶棣荣4位艺人被联合国教科文组织授予"中国一级民间工艺美术家"称号。青田石雕研究院成立，林福照任

院长。

1996年4月，国务院文化部授予青田县"中国民间艺术之乡"称号。6月，国务院农业部授予青田县"中国石雕之乡"称号。

2006年5月20日，青田石雕经国务院批准被列入第一批国家级非物质文化遗产名录。

流　程

雕刻青田石雕的工具有刺条、车钻、凿子、雕刀等。

刺条是石雕中重要而简单的工具，由刺尖、刺身与手柄组成，其形状主要有圆形、扁形，此外还有椭圆形、扁圆形和扁方形。刺身长的约25厘米，粗约7毫米，短的10厘米以内，尖细似针。一般握法是用右手捏住刺身轻轻拉锉。

车钻由钻帽、钻杆、钻绳、钻担、铜管、木榫、钻头组成。钻头固定于木榫上，可在相应的铜管上装卸使用。钻头的大小类型很多，大的可钻直径达2厘米的洞，小的细如针尖。

雕刀可分为平口刀、圆口刀和斜口刀三大类。雕刀形状是中间粗两口细。中间部分是状如纺锭的刀身，供捏手用。两头是刀头和刀口，其粗细、阔狭、厚薄、长短不一。

凿子是用于打坯、戳坯、镂空及铲平、修光，可分方口和圆口两大类。

青田石雕以镂雕见长，圆雕、浮雕兼而有之。根据不同的对象充分运用凿、戳铲、刨、镂、雕刻、刮、钻、刺、锉磨等工艺。

总体来说，青田石雕的工艺流程大

清代青田石雕关公、周仓像

致分选料布局、打坯戳坯、放洞镂雕、精刻修光、配垫装垫、打光上蜡六道工序。下面简单介绍一下：

1. 打坯

打坯打得准确、得体与否，是作品成败的关键。打坯有两条互相矛盾但又很有道理的口诀，其一是"打坯不留料，雕刻无依靠"，其二是"打坯打彻底，雕刻省力气"。

第一条口诀是对粗坯而言。在敲戳过程的每一个阶段，都要为下一步留下程度不等的余地，每部分物体都应该适当留大一点、粗一点或长一点，物体的间距要留窄一点，靠得紧一点。

第二条口诀是对细坯而言。细坯包括戳、镂和拉刺。因为细坯是进一步减削体积、分量，物体形象渐次明朗、具体、准确，关系清楚，不再有什么伸缩因素，而是要最后定型。这阶段的打坯就要胸有成竹，大胆准确，不拖泥带水，最后不留多余，才能精确地完成"坯"的使命。

2. 修细

修细是在楼空、拉刺等一系列成坯的手段完成之后进行的，工具主要是雕刀，技术手段包括刨、雕、刻、刮和剔等刀法。修细程序同打坯的程序几乎相反，它是由里及表（指镂雕为例），由深到浅，由后而前，由远到近和先粗后细进行的。修细的基本内容概括为"五要""十达到"。"五要"为：一要刨光，二要雕净，三要刮深，四要刻明，五要剔清。"十达到"即使作品光洁、干净、清晰、精细、明确、爽气、形实、神似、肖妙、韵美。

3. 配垫

坐垫的第一个作用是使产品稳固，不使有的造型由于上阔下狭、上重下轻放置不稳而翻倒。第二个作用是衬托，使主体突出、丰满和醒目。第三个作用是补充，弥补一些上身主体造型或构图的不足和欠缺，使其充实完整。坐垫的格式根据上身的造型、圆径廓而定，上身圆则圆，上身方则方，上身扁则扁。

寿山石雕：质地脂润色彩斑

寿山石雕，因选材于福州市北郊寿山乡的寿山石而得名。寿山石，质地脂润，色彩斑斓，温润如玉，晶莹剔透，为历代藏石家所珍爱，是进行石雕创作的上等原料。寿山石雕技法丰富多样，精湛圆熟，题材广泛，社会影响面极广，具有"上伴帝王将相，中及文人雅士，下亲庶民百姓"的艺术魅力，深受国内外鉴赏家与收藏家的好评。

渊　源

迄今所出土的寿山石雕文物，最古老的应为南北朝时期的（420—589年）。1954年在福州苍山区桃花山福建师范学院工地上发现南朝墓葬一座，出土石猪一件，刀法简练，形态粗犷。1956年以后的近十年中，福州又陆续从发掘的15座六朝墓葬中出土了同类的寿山石小猪，可证名寿山石雕艺术至少开始于1500年前。

唐代，经济繁荣，佛教兴盛，寿山大兴寺院建筑，寿山石雕也得以发展，据传当时僧侣利用寿山石刻制佛像、香炉、念珠等，供寺院使用，也作为礼品馈赠香客。

清代寿山石雕鸟巢

宋代，统治阶级重文轻武，因金、辽入侵，经济文化中心南移，福州成了东南沿海的重要城市，推动了寿山石雕的发展。南宋时，寿山石矿已得到开采，从前后两部《观石录》可知寿山石在两宋时已大量开采，专业、非专业的石雕队

伍亦已形成，寿山石刻也被列为贡品。

元明之间，寿山石章以洁净如玉、柔而易攻而应运而生，备受书画家、篆刻家的赏识。

明代，寿山石的纽饰艺术（又称"印鼻"，印章顶端的带孔雕饰）得到长足发展，雕刻艺人在继承古代玉玺、铜印等纽饰基础上，创造出了风格独特的印纽艺术。

清代是寿山石雕的昌盛时期，史籍记载，雍正时寿山石雕已纳入官府的征税范围，雕刻艺术因材施艺，技艺高超。

中华人民共和国成立后，寿山石雕开始复苏。

2006年5月20日，寿山石雕经国务院批准被列入第一批国家级非物质文化遗产名录。

流　程

在雕刻艺术上，寿山石雕讲究"相石取巧"，就是根据石料的形状、色彩和纹理等特点进行构思，因势造型，因材施艺，因色取巧，使自然色相和，浑然一体。

寿山石雕制作时，先凿打出粗坯，剥出大体轮廓，然后用手凿深入刻画，最后经修光、磨光、上蜡而成。制作一件作品，小的费时几天，大的要几个月甚至几年。

清代寿山石雕罗汉

雕刻寿山石的工序大致分为：

1. 打坯

运用雕刻工具，将原料的多余大块面切除，使其适合于作品题材的需要并在粗坯的基础上，继续雕琢景物的各部结构，达到表现作品的基本造型和

内容。

2. 凿坯

凿坯时先粗后细，由表及里，通过凿坯，使作品所表现的景物如人体的结构、衣饰，动物的毛发、肌肉，山峦的皴法，树木、花卉的枝叶、瓣蕊，以及配景的细节等，都应该达到基本清晰、精确。

3. 修光

修光是雕刻的最后修饰过程，依靠不同的刀向和刀法，刻画出景物的气质和精神。

4. 上蜡

寿山石雕刻品在雕刻完成后，还需要经过精心磨光，才能充分显现出寿山石的特质和天然色泽，使作品外表光润明亮。磨光可用砂纸、木贼草、冬稻茎、竹签、桐油瓦灰砖等，磨光分粗磨、细磨和"揩光"三道工序。

粗质寿山石在磨光或罩色处理后，需要上一层薄蜡，以保持石质的稳定，上蜡所用的原料是以65％四川白蜡和35％东北软蜡掺和、熔化而成的中性蜡块。

上蜡前，先将石雕加热至10℃至150℃，用毛刷蘸熔化了的蜡液薄涂外表，待均匀后缓缓降温冷却，再用软质麻布细心揩擦，直至焕发光泽。石雕经过上蜡，虽然色泽纹理得到充分表露，但石质经加温往往逊其温润，故名贵石料不宜上蜡。

核雕：芥子能纳大世界

核雕是我国工艺美术园地中一枝奇异的花朵，它是利用坚实的桃、杏、核桃、橄榄等果核进行雕刻的工艺品，属于微雕的范畴。早在几千年以前，我们的祖先就用桃核雕刻各种饰品或图腾，以供人们佩戴。它质地坚硬，不

易破碎，几百年不会损坏，贴身佩戴的时间越长就越漂亮，令人爱不释手。

渊　源

核桃亦称"胡桃"，原产于西亚、南欧，传入我国是在汉武帝通西域之时。可见，核雕的起源应该是汉武帝时期。民间最初用核桃略作雕刻，穿孔系挂在身上"辟邪"。

确凿见于著述的出神入化之最早核雕作品，是明代之物。《清秘藏》记载，明代宣德年间有个叫夏白眼的，"能于橄榄核上刻十六娃娃，眉目喜怒悉具。或刻子母九螭，荷花九鸳，其蟠屈飞走绰约之态，成于方寸小核"。

明朝时期，核雕艺术颇为盛行，当时的平民百姓、达官贵人甚至皇亲国戚对核雕都大为钟情，皇宫里还专门请有核雕高手，为达官贵人们雕刻桃核，作为项链坠和衣饰物。明熹宗朱由校本人不仅是核雕爱好者，而且也是位核雕创作者。

到了清朝，核雕家辈出。乾隆年间，有一个叫涂世元的，他用桃核、橄榄核创作的核雕艺术品叫人赞叹不已。从清朝中期开始，核雕物品开始大量使用橄榄核进行雕刻，专门供文人雅士或富家子弟摩掌把玩。

清乾隆年间，苏州吴县的杜士元是一位擅长雕刻橄榄核舟的传奇艺人。《履园丛话》中记载，杜士元所雕的橄榄核舟，每枚价值白银50两。按照当时的物价和消费水平，这样一枚核舟相当于当时一户小康之家一年的花销，由此可见他的雕工之奇、受追捧之隆。

清中晚期至民国年间，各种核雕品种日趋丰富，但精湛细腻程度和其文化内涵等已不及明晚期和清初期。鸦片战争后，大清帝国的政治、经济走向衰败，核雕艺术也开始走向低谷。

20世纪80年代，核雕工艺品在市场上还是不多见，了解的人也不是太多。20世纪90年代初，一些核雕销售生意较好，随后即出现了一批专业核雕经营者，同时把玩、收藏者的人数也日趋增多，核雕市场逐渐形成。目前，我国的核雕市场以北京的规模为最大，天津、上海居次。

如今，橄榄核雕一片兴盛，遍地开花。

2008年，核雕入选第二批国家级非物质文化遗产名录。

流　程

核雕刀分类很多，主要有平刀、半圆刀、角刀、修光刀、掏肉刀、特小刀等。

清代核雕小船

其他辅助工具还包括吊磨（用于镂空，钻眼）、牙雕机（打磨）、工作台、翘刀床、钢锉、砂纸、卡尺等。

核雕技艺从广义上说，也属微雕。相比较而言，核桃的雕刻较为不易，因为它的表面上布满了凹凸不平的纹理。这就需要创作时依形构思。刀法上，刚柔兼济，切刮相巧，见机而动。

核雕的制作与其他的雕刻手法类似，第一是要精于选料；第二是设计，需根据核的形状进行构思；第三是定型，即根据勾勒的图案打坯，即初步加工；第四是粗刻，即对整件作品的细部进行刻画；第五为细刻，即对雕刻好的作品进行细部完善，特别是对人物的脸部、手部等重要部位做调整，使之更加生动；第六是打磨，一般以粗细砂纸打磨作品，使之光洁细腻；第七是抛光，布轮抛光后的核雕作品细腻、润滑而富有手感。

椰雕：天然质朴工艺精

椰雕，是用椰子壳雕制而成的工艺品，造型新颖多样，具有独特的艺术风格和浓厚的海南色彩。海南椰雕历史悠久，早在唐代就有人开始用椰子壳

制作酒杯。到了明、清两代，椰雕还曾作为"天南贡品"向朝廷进贡。工艺椰雕花色品种数百个，特别是深受欢迎的椰妹、椰猴等用原椰简刻，栩栩如生，富有天然质朴之美。

渊 源

海南种植椰子已有两千多年的历史。汉代《南越笔玩》中记载，"琼州多椰厂，昔在汉成帝时椰子席，见重于世"。可见，汉代时海南椰子已晋升为朝廷贡品。

清末的椰雕制品

最初利用椰壳制作椰雕制品的，应是海南岛最早的先民黎族人。黎族先民很早就会制陶，但椰壳耐酸耐碱，更容易做成容器。

椰雕雏形的出现，后人目前只能追溯到中唐宣宗元年（公元847年）。当时民间有传说，椰壳有"有毒即裂"的特点，唐代诗人陆龟蒙还留有"酒满椰杯消毒雾"的诗句。《粤东笔记》也记载，唐代大臣李德裕贬居崖州时，曾用椰壳制成瓢、勺、碗、杯，用作吃喝用具。

明代《正德琼台志》记载，宋绍圣四年（公元1097年），苏东坡谪居儋耳（今儋州中和镇），曾拿椰子壳请当地艺人雕成椰雕帽谓之"椰子冠"，而后在《和子由椰子冠》诗里挥洒豪情："自漉疏中邀醉客，更将空壳付冠师"。可以推断出，到宋朝时，工艺精致的椰碗、椰杯、椰壶已流行在士大夫的宴席之上。

明、清两代时，椰雕常被官吏作为珍品进贡朝廷，而得"天南贡品"之誉。在清宫大宴乳茶碗的资料中，也发现了有关椰雕的记载。清宫饮用乳茶，需配以品质精良、做工精到的御用碗。当时，广东就进贡了用椰壳做的乳茶碗，碗外壁为椰子壳，艺匠在薄薄的椰壳面上，巧手凸雕松竹梅纹饰，

内壁嵌银里。

抗日战争前，海南椰雕已畅销南洋群岛和欧洲各国，还在越南河内的国际物产特览会上荣获一等奖。当时，从事椰雕生产的艺人有百余人，年产量高达两万多件，其中一万多件出口外销。抗战爆发后，战火迅速蔓延到海南各地，艺人流离失所，外销一度中断。到中华人民共和国成立时，椰雕艺人仅剩十余人。

中华人民共和国成立后，海南椰雕开始恢复生机。1955年，海南地区第一家椰雕工艺厂——海南特别手工艺厂成立。随着市场需求扩大，椰雕产品开始批量生产。同时，一些有椰雕手艺的艺人也开始创办个体椰雕厂。

时至今日，海南仅利用椰壳制作工艺品一项，年产值就达数千万元，产品远销美国、加拿大、日本、新加坡等国家和我国香港地区。

2008年6月7日，椰雕经国务院批准被列入第二批国家级非物质文化遗产名录。

流　程

清代椰雕螭龙莲花纹盖盒

椰雕工艺分为三类：椰壳雕、椰棕雕、椰木雕，利用得最多的还是椰壳雕。

虽然在中国雕塑大观园中，椰雕还没有形成成熟的理论和体系，但其制作工序并非想象中那样简单。一件高水准的椰雕作品，要经过选料、造模、雕刻、通花、嵌镶、刨光、修饰等好几道工序，雕刻手法又有沉雕、浮雕、通雕、棕雕、圆雕、拼贴、油彩等。除了原汁原味的青壳雕外，椰雕也和其他

雕刻材料及工艺结合在一起，创造出不同的另类之美，比较常见的有镶锡、镶银、贝雕镶嵌、石膏镶嵌、檀木嵌镶、陶瓷拼贴等。椰雕产品有小巧玲珑的果盘、饭碗、酒盏，也有富丽高雅的茶具、酒具、挂屏、屏风等。

朱金漆木雕：刀法浑厚造型古

宁波朱金漆木雕，又名"金漆木雕"，是雕与漆并重的中国传统工艺。造型古典生动，刀法浑厚，具有浓郁的民族风格和地方特色。主要技艺是在木雕上贴金漆朱，宁波的天童寺、阿育王寺、窦寺等著名的寺院里，很多佛像在造型上就运用了这种工艺。

渊　源

汉唐以来，随着木结构建筑的发展，出现了彩漆和贴金并用的装饰建筑木雕。汉王延寿在《灵光殿赋》中写过"飞禽走兽，因木生姿"的句子。灵光殿是子虚乌有的，可是汉代漆金木雕的雏形，已经在马王堆出土的文物中显示过绚丽的光彩。

朱金漆木雕，基本形成于唐宋时期，距今约有1000余年历史。为什么宁波会出现朱金漆木雕这种工艺呢？有三个原因：第一，宁波气候温湿，是漆器和木雕的发祥地；第二，唐宋时期经济繁荣，木构建筑及装饰物在当时很流行；第三，当时中国北方处于战乱，浙东相对稳定，加上航海业的拓展，朱金漆

明代的朱金漆木雕

木雕技艺更是得以发展。

公元759年，唐代高僧鉴真和他的弟子，在日本建造的招提寺，就采用了很多朱金漆木雕装饰，其中的讲经殿、舍利殿等朱金镂雕风格与现存国内的宁波阿育王寺的木雕装饰十分接近。

明代，宁波的木雕从业者受到"匠户制"的组织，开始为官府服役，从而产生明显的世袭专业分工。晚明商品经济有了一定的发展，朱金漆木雕开始从官府和寺院进入民间富户，并在祭祀和高档器皿中得到应用。

清代允许手工工匠自由经商，此时形成了各式各样的商号和作坊。晚清五口通商之后，宁波朱金漆木雕艺人为了适应时代的变化，开始涌入宁波城内，成立行会等组织，并将当时时兴的京剧和西洋题材纳入木雕创作之中。

民国时期，宁波富商在家庭装修上大量采用朱金漆木雕工艺，朱金漆木雕也广泛应用于民间日常生活，如日用陈设、佛像雕刻、家具装饰，特别是婚娶喜事中的床和轿都用到朱金漆木雕，既讲究又排场，以全有"千工床""万工轿"之说。另外，用以迎神赛会和参与灯会的雕花木船、鼓亭、台阁等也均以朱金漆木雕制成，皆是绝妙的民间工艺品。

抗日战争时期，朱金漆木雕行业萧条，优秀艺人纷纷返乡躲避战火。中华人民共和国成立后的一段时间，朱金漆木雕曾有所发展。1964年，宁波工艺美术厂开始生产朱金漆木雕屏风、箱柜、花板用于出口。1984年以后，宁波工艺美术厂的朱金漆木雕逐渐停止生产。

如今，民间依然保留这门工艺手法，主要是仿古家具，不过规模不大。

2006年5月20日，宁波朱金漆木雕经国务院批准被列入第一批国家级非物质文化遗产名录。

流　程

宁波的朱金漆木雕多以樟木、椴木、银杏等木材精心雕成，再上漆、贴金，并运用砂金、碾银、开金等工艺手段。一件简单的朱金漆木雕小器物，却要经历十八道工艺流程，大都手工完成，很多工艺堪称绝技。比如木材取

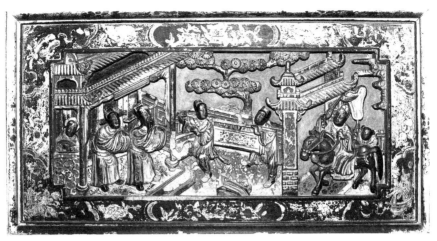

过去的朱金漆木雕牌匾

料，取成片材后，需通风搁叠阴凉处，自然干燥至半年，以保证雕后的花板不变形、不开裂。

再比如贴金箔，要先将雕刻完的花版刷成朱红色，待朱漆八分干时，在贴金箔的位置涂上一层胶水，时间过早过晚都不行。为了避免金箔的浪费，通常先将金箔裁成各个浮雕大小，局部进行装饰。用小镊子夹着金箔，一手粘，一手拿刷子压平，掸掉多余的金粉。1克黄金能做20张金箔，薄如蝉翼，轻轻一碰就粘在手上，镊子稍用力就会碎，只有技艺娴熟的匠人才能干这个活儿。

朱金漆木雕艺人有句老话："三分雕刻，七分漆匠。"这句话说明了朱金漆木雕的特色主要在于漆（漆料和漆艺）而不在雕。

黄杨木雕：纹理细密色彩重

黄杨木雕是浙江地区的传统民间雕刻艺术之一，以黄杨木做雕刻材料，

利用黄杨木的木质光洁、纹理细腻、色彩庄重的自然形态取材。明清时期，黄杨木雕已经形成了独立的手工艺术风格，并以其贴近社会的生动造型和刻画人物形神兼备而受到人们的喜爱。

渊　源

黄杨木雕最早作为立体雕刻的工艺品单独出现，供人们案头欣赏，目前有实物可查考的是元代至正二年（1342年）的"李铁拐"像，现留存在北京故宫博物院。

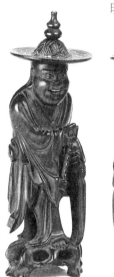

明清时期，黄杨木雕已经形成了独特的手工艺术风格，并且以其贴近社会的生动造型和刻画人物形神兼备而受到人们的喜爱，内容题材大多表现中国民间神话传说中的人物，如八仙、寿星、关公、弥勒佛、观音等。

晚清民国以后的黄杨木雕圆雕小件以其古朴而文雅的色泽、精致而圆润的制作工艺，且适宜把玩和陈设等特点，一直深受收藏者的喜爱。

据有关专家考证，近代黄杨木雕创始自浙江温州乐清，当地民间元宵灯会中常以黄杨木雕人物装饰

清代黄杨木雕和合二仙

于龙灯骨架。艺人叶承荣，于清道光二十年（1840年）前后所做太上老君像，是近代温州黄杨木雕的第一件传世作品。以后，叶家此艺代代相传。晚清，朱子常改进黄杨木雕技艺，使之成为独立的案头艺术品。1909年，他创作的作品《济颠和尚》参加南洋劝业会获得优等奖，1915年，他的作品《捉迷藏》夺得巴拿马赛会二等奖。朱子常这些杰出的成绩，使黄杨木雕的声誉迅速传扬开来，成为中外驰名的工艺品。温州、乐清、永嘉、仙居等地

也形成了一批从事黄杨木雕生产的艺人队伍和以朱子常为代表的艺术流派。

中华人民共和国成立后，黄杨木雕迅速发展，优秀作品不断涌现。1955年，乐清县由9个失业艺人在党和政府支持下，成立了"黄杨木雕小组"。随着时代的发展，不少艺人的作品还参加全国展览和出国展览，获得了良好的评价，产品销往五大洲30多个国家和地区。

2006年6月，黄杨木雕被列入第一批国家级非物质文化遗产名录。

流　程

乐清黄杨木雕的制作工具有泥锤、雕塑架和泥塑盒，以及卡钳、刮刀和各种形式的塑刀等。用于打粗坯的工具有锯、木敲锤、铁敲锤等。用于雕刻的主要工具是凿，它的种类很多，功能齐全，又分斜凿、三角凿、平凿、圆凿、中钢凿、反口凿、反口凿、翘头凿、针凿和手锯、竹簪、拖钻等。

乐清黄杨木雕制作流程比较细致，分为构思草图、塑制泥稿、选用木料、操作粗坯、镂雕实坯、精心修细、擦砂磨光、细刻发纹、打蜡上光、配底座等十多道工序。

主要流程为：

1. 选用木料

黄杨木料，首先木头形体应平圆而直且无节疤或肿瘤凸出，树皮细匀，再将两头锯过，两端轮纹细，鲜黄色纯，内无含疤节，这才是适合雕刻的优良质量的木料。

2. 操作粗坯

操作粗坯，是以塑好的泥稿为依据，用平凿、反口、中钢等在已经选好的黄杨木料上凿打粗坯的一道工序。在凿打粗坯之前，先把木料上依照泥稿用

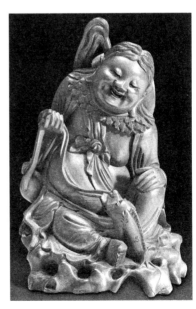

清末黄杨木雕刘海戏金蟾

铅笔画轮廓，并将轮廓外的余木用锯锯去。

3. 镂雕实坯

镂雕实坯，是黄杨木雕制作过程中的主要工序。这一工序主要是把不必要的东西削去，使人物的五官、体形、发髻、衣裙、手脚、装饰、道具及动作等更加逼真。

4. 精心修细

修细要在原来实坯的基础上把人物的整个面部、肌肉、衣褶各细部等处反复细刻，再把凸处的凿痕和深处的凿脚（又名凿垢）予以清除。

5. 擦砂磨光

用擦砂纸的时候要先粗后细。就是先用粗砂纸，后用细砂纸，并要注意顺绺而磨。在后阶段摩擦时切勿横刺，否则就会影响作品的光洁度。

6. 细刻发纹

在一般情况下，人物的头发和衣纹是细线条组成的。在细刻发纹时，强调"凿冲手稳"，要使用三角凿，三角凿是刻画发纹最有用的工具，此凿能曲能直，效率高、速度快。

7. 打蜡上光

打蜡上光可采用酒精、石蜡、清漆、虫胶等原料配成，然后用毛笔涂刷在作品上，使其色泽鲜亮，必要时可以多刷几遍，这不仅能保持产品色泽光亮悦目，而且增加了产品的保护层。

8. 配底座

配底座，就是将已雕成的作品配上立脚的底座。

东阳木雕：气韵生动形神备

东阳木雕因产于浙江东阳而得名，它是以平面浮雕为主的雕刻艺术。因

色泽清淡，保留原木天然纹理色泽，格调高雅，又称"白木雕"。东阳木雕以悠久的历史，丰富的品类，生动的神韵，精美的雕饰，精湛的技艺和广泛的表现内容而蜚声海内外。

渊 源

东阳木雕是我国木雕艺术的一个重要组成部分，东阳是浙江省辖的一个县（现改为市），东阳木雕也因产地而得名。

东阳木雕约始于唐朝。据东阳《康熙新志》载，唐太和年间，东阳冯高楼村的冯宿、冯定两兄弟曾分任吏部尚书和工部尚书，其宅院"高楼画栏耀人目，其下步廊几半里"。陆氏墓与唐元和年间进士、宰相舒元舆的墓同在20世纪初被盗，均有精雕的陪葬木俑出土，可见唐代太和以前东阳木雕已发展到一定程度。

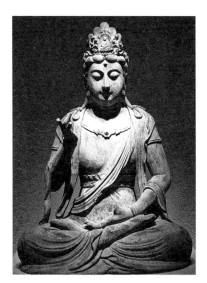

东阳木雕佛像

当明代盛行雕刻木板印书后，东阳逐渐发展成为木雕工艺的著名产地，主要制作罗汉、佛像及宫殿、寺庙、园林、住宅等建筑装饰。

到清代乾隆、嘉庆年间，由于社会经济的繁荣，富室大贾们竞相炫富，使得厅堂装饰木雕更加兴盛。此时东阳木雕已闻名全国，在马上桥、湖里陆、里湖等地老建筑物上留有的清代早期精美木雕为我们提供了实证。

辛亥革命以后，东阳木雕转向商品性，木雕艺人制作的工艺品及箱柜家具被商人买去远销美国和我国香港地区，达到东阳木雕产品的盛期。

抗日战争时期和国内革命战争时期，东阳木雕曾一度凋零，产品滞销，

艺人失业。

中华人民共和国成立以后，党和政府把流散在各地的木雕艺人组织起来，成立了合作社。1954年又成立了东阳木雕厂，产品远销欧美、东南亚等80多个国家和地区。

随着时代的发展，如今，东阳木雕结合传统的木雕工艺，仿古、营造现代建筑与装饰方面又有很多成功的作品。

2006年5月20日，东阳木雕经国务院批准被列入第一批国家级非物质文化遗产名录。

流　程

东阳木雕原材料的种类主要以香樟木、松木、山白杨为主，也有用柏木、红木（花梨木）、水曲柳、水杉、云杉、红豆杉和台湾松木的。

其工艺类型有无画雕刻与图稿设计雕刻两类，均注重创意和绘画性，具有较高的艺术价值。东阳木雕的题材内容多为历史故事和民间传说，图案装饰丰富而富有变化。

传统的东阳木雕属于装饰性雕刻，以平面浮雕为主，有薄浮雕、浅浮雕、深浮雕、高浮雕、多层叠雕、透空双面雕、锯空雕、满地雕、彩木镶嵌雕、圆木浮雕等类型，具有层次丰富而又不失平面装饰的基本特点，且色泽清淡，不施深色漆。

东阳木雕在工艺操作上有图稿设计、打坯、修光的分工。但是能雕擅画、功底深厚、技艺高超的老艺人却可以不用起稿，直接雕刻。

东阳木雕鎏金人物故事花板

木偶头雕：形神兼备呼欲出

泉州木偶头雕刻是一种古老的汉族民俗工艺品，因产地是福建泉州而得名。泉州提线木偶形象结构完整，制作精美，尤其是木偶头的雕刻、粉彩工艺，独具匠心，巧夺天工。泉州木偶头轮廓清晰，线条洗练，是驰名中外的民间工艺珍品。

渊　源

木偶，古称傀儡，起源于远古用作殉葬的"俑"。据古籍记载，从汉代开始，这种"刻木为人、像人之形"的偶人，就已形成一种特殊的表演艺术了，是中国最古老的戏剧表演形式。

据考证，汉代是我国歌舞百戏兴盛勃发的朝代，也是傀儡品种兴盛勃发的时代，汉代傀儡戏列于百戏之首，与"百戏"一起成为中国戏曲的源头。

木偶头雕

据文献资料考证，傀儡戏于唐末传入泉州，宋代在闽南地区广泛流行，俗称"嘉礼戏"，又名"线戏"。唐末王审知入闽称王时，傀儡戏随之传入泉州。到了宋代，已在泉州民间广为流传。明代，泉州傀儡戏已脱离了属于片断、杂技表演的"弄傀儡"形式，能够演规模宏大的历史戏了。

清朝道光、咸丰年间，木偶制作技术大大提高，艺人们根据《目连》《西游记》《封神演义》等戏的特点，创造了不少花脸、鬼脸头像。同时改

进了活动头像，把木偶戏又向前推进了一大步。

清末民初，泉州一带有50多个木偶戏班遍布城乡。泉州东岳庙、关帝庙、元妙观、城隍庙等"四大庙"，均有固定戏班为祈天酬神专门演出。

泉州历史上曾出现不少雕刻能手，20世纪中叶，最具代表性的雕刻艺术大师是江加走。江加走11岁开始学艺，15岁就学会很多雕刻手艺。1920年春末夏初，江加走成功制作了《封神演义》全套木偶头像，名声大振。他从艺70多年，创作了大量木偶头精品，成就名闻国内外，被国际友人誉为"木偶之父"。中华人民共和国成立后，江加走将他的技艺传授给他的儿子江朝铉。

2008年，木偶头雕刻被列入国家级非物质文化遗产名录。

流　程

木偶头雕刻是一种古老的传统民俗工艺品，制作工序极为复杂，包括选材、劈凿、雕坯、贴纸、上土、磨平、粉底、绘脸、上光、梳头、栽须等。

男的木偶角色或是采用真发或是直接用樟木刻成发髻，有的还要植须，就是加上胡子，胡子的颜色有四种：黑色、红色、灰色、白色，胡子的式样有长的、短的、八字等，根据不同的角色搭配。女旦头都是采用真发作为发髻。

工艺流程主要为：

先选取上等樟木，劈成同木偶头等高的三角面，然后将所要雕刻的人物头像，按面部比例用刻刀定点（眼、鼻、口三个位置），从眼部入手按顺序刻下来，后刻耳朵。

大体轮廓刻好后再逐一加深，然后用刻刀将脸部加以全面修整，切忌用砂纸拭擦抛光以防损伤细部结构。

同时将头颈部分挖空，方便演出时套入食指表演。再分别刻制三块组合活动的构件，等脸部刻好修光后再分别装上。若是刻双眼活动的头像，就从脑袋后打个洞接通眼部，装上活眼再用木块塞上。

接着在白坯纸上裱褙棉纸，施以拌水胶过滤的黄土浆，待干后磨光，再用篾刮子分出五形并进行补隙修光等手续。

然后应用我国传统的彩绘颜料：金、银、锌粉、辰砂、银朱、藤黄、佛青、墨等进行敷彩，使色彩经久不褪。画好面谱再用刷子蘸四川石蜡拭光。

如有须发之类的则留待最后去完成。

砖雕：厚重之中显精细

砖雕指在青砖上雕出山水、花卉、人物等图案，是古建筑雕刻中很重要的一种艺术形式。砖雕艺术具有"取材简易、雕制便捷、内容丰富、形式多样、群众喜爱、雅俗共赏"等优点。传统砖雕精致细腻，气韵生动，极富书卷气。

渊　源

砖雕艺术的起源可追溯到原始社会。据考古发现，西周至春秋时期的建筑用陶上就出现了双钩纹和方格纹等。战国至秦汉，除大量使用模印和刻画瓦当外，画像砖异军突起，砖雕艺术趋于成熟。四川出土的庭院画像砖不但内容充实，刻画细腻，甚至采取了中国画的散点透视法，把不同视点所看到的景物组合在同一画面上。这种高妙的手法，为以后砖雕的浮雕、透雕等立体刻画技法打下了坚实的基础。

隋、唐、五代，尤其是隋、唐两代，宫殿建筑和碑石墓志空前发展。所用砖瓦，在纹饰方面，与以前的秦代相比，却大有逊色。唐代建筑用砖，以莲花、葡萄纹最为多见。唐代砖雕比较突出的是1978年河南洛阳发现的修定寺塔。

北宋时的砖雕，大多成为墓室壁面的装饰品。在河南、山西、甘肃等地

墙壁上的砖雕

发掘的北宋墓室，三面墙壁均以砖雕贴砌而成。

金代，墓室砖雕的内容更加丰富，技艺也有所提高。建于大安二年（公元1210年）的山西侯马董玘坚墓室，在不足4.7平方米的面积上，砖雕布满全室，雕刻有模仿木结构的斗拱、拱眼、藻井、大门、隔扇等，以及屏风、几凳、花卉、鸟禽、人物、演戏场面等图案，其中站立在戏台口的生、旦、净、末、丑等演员形象，运用了圆雕技法，形象栩栩如生，是金代砖雕的代表作品。元代，墓室砖雕逐渐衰落。至明代，砖雕由墓室砖雕发展为建筑装饰砖雕。清代，北京紫禁城宫廷内墙面夹柱的通气孔也都使用砖雕，镂雕花鸟图案，牢固而美观，且利于空气流通。

如今，民间砖雕流行于北京、天津、山东、山西、陕西、安徽、江苏、广东等地，技艺流派众多，总体上北方体系的砖雕风格古朴、豪放，南方体系的砖雕技法丰富，造型精致，层次感强。

以临夏砖雕为例，从制作工艺上讲，有捏活和刻活之分。所谓捏活，先是把精心调和、配制而成的黏土泥巴，用手和模具捏成各种造型，而后入窑焙烧而成。这种作品大多独立成形，如龙、凤、麒麟等，多用于屋脊之上，

俗称"脊兽"。所谓刻活，即在精选烧好的青砖上用刻刀刻制成各种图案，其工艺要比捏活复杂得多，一个图案往往由十几块甚至几十块青砖拼接在一起，刻雕在土窑绵砖上用刀雕刻，建筑物中的墙饰、台阶等多用此法。

刻雕的工艺包括打磨、构图、雕刻、细磨、过水、编号、拼接安装、修饰八道程序，制作工具有折尺、锯子、刨子、铲、錾、刻刀等，其中铲、錾和刻刀又随工艺要求分轻重、大小、长短、刃口宽窄薄厚数种。

2006年5月20日，临夏砖雕经国务院批准被列入第一批国家级非物质文化遗产名录。

流　程

砖雕图案的题材相当广泛。以人物为主的，内容包括神话传说、戏曲图谱、民间故事和习俗等；以花鸟、动物为主的有梅、兰、竹、菊、荷、石榴、蔬果、狮、象、麒麟、蝙蝠、鱼、雁等。

砖雕雕刻技法有浅浮雕、高浮雕、透雕、圆雕等，刀法有圆刀、平刀、直刀、斜刀等。

砖雕一般是先烧后刻，主要工序为：

1. 制砖

首先是烧制出青砖。从原料的选取到出窑，要经过选土、制泥、制模、

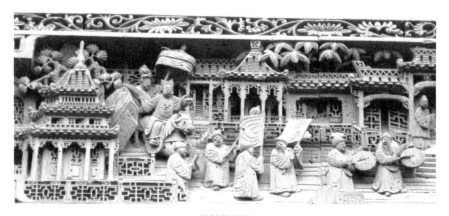

精美的砖雕

脱坯、晾坯、入窑、看火、上水、出窑九道工序。烧砖时一般不用"大火"，初点窑用的是"小火"，行话称其为"热窑"。热窑一天后才转为"中火"，一般烧一窑砖的时间是三天三夜。

色彩以青灰色为最好，砖太脆硬不易雕刻，太灰白则不经久耐用。一窑成砖中，大抵可筛选八成左右的雕砖成品。

2. 打样

先用砖蘸水磨平，接着进行"打稿"，"打稿"包括画稿与落稿两道工序，传统画稿一般是请当地名画家、名书家前来打样。落稿是将画稿复印在砖面上，即在画纸上用缝衣针顺着线条穿孔后（约一毫米一个针孔）平铺于砖面，用装着黑色画粉的"粉包"顺着针孔轻轻拍压画稿。

3. 打坯

在雕刻时先将砖块切割成所需尺寸，再把雕面和四周磨成平面然后进行"打坯"与"出细"。打坯就是用刀、凿在砖上刻画出画面构图，景物的轮廓、层次，确定景物的具体部位，区分前、中、远三层景致。这道工序需要有经验的大师傅来完成，非常讲究"刀路""刀法"的技巧。这中间一是要"打窟窿"，即用錾子将图案以外的空隙部分剔空到需要的深度，并将底部剖平，以显示出图案的大抵形状；二是要"镳"，即对图案的深浅层次、遮挡关系进行大略表现。

4. 出细

出细是运用多种工具，铲、刻、挑等计划相结合，刻画细节。对粗糙不光洁的地方，用糙石磨光；砖面遗留的沙眼，用砖灰调适量猪血填补。

泥塑：艺林一绝誉中华

泥塑俗称"彩塑"，制作方法是在黏土里掺入少许棉花纤维，捣匀后，

捏制成各种人物的泥坯，经阴干，涂上底粉，再施彩绘。它以泥土为原料，以手工捏制成形，或素或彩，以人物、动物为主。泥塑是我国民间美术中的奇葩，素有"三分塑，七分彩"之说，出名的泥塑主要有天津泥人、惠山泥人、凤翔彩塑等。

渊　源

我国泥塑艺术可上溯到距今4000年至1万年的新石器时期。史前文化地下考古就有多处发现。浙江河姆渡文化遗址出土的陶猪、陶羊距今的时间为6000至7000年；河南新郑裴李岗文化遗址出土的古陶井及泥猪、泥羊头，距今的时间约为7000年。可以确认是人类早期手工捏制的艺术品。

自新石器时代之后，中国泥塑艺术一直没有间断，发展到汉代已成为重要的艺术品种。考古工作者从两汉墓葬中发掘了大量的文物，其中有为数众多的陶俑、陶兽、陶马车、陶船，等等。其中有手捏的，也有模制的。

两汉以后，随着道教的兴起和佛教的传入，以及多神化的奉祀活动，社会上的道观、佛寺、庙堂兴起，直接促进了泥塑偶像的需求和泥塑艺术的发展。到了唐代，泥塑艺术达到了顶峰。

泥塑艺术发展到宋代，不但宗教题材的大型佛像继续繁荣，小型泥塑玩具也发展起来。有许多人专

清代泥塑文昌君坐像

门从事泥人制作，作为商品出售。北宋时东京著名的泥玩具"磨喝乐"在农历七月七日前后出售，不仅平民百姓买回去"乞巧"，达官贵人也要在七夕期间买回去供奉玩耍。

元代之后，历经明、清、民国，泥塑艺术品在社会上仍然流传不衰，尤其是小型泥塑，既可观赏陈设，又可让儿童玩耍，几乎全国各地都有生产，其中著名的产地有无锡惠山、天津"泥人张"、陕西凤翔、河北白沟、山东高密、河南浚县、淮阳以及北京。

2006年5月20日，泥塑入选第一批国家级非物质文化遗产名录。

流　程

泥塑人物像

泥塑加工，首先是备泥。一般选用带些黏性又细腻的土，经过捶打、摔、揉，有时还要在泥土里加些棉絮、纸或蜂蜜。

泥塑的模制一般分为四步：制子儿、翻模、脱胎、着色。

制子儿就是制出原型，找一块和好的泥，运用雕、塑、捏等手法，塑造好一个形象，经过修改、磨光、晾干后即可，有些地方还要用火烧一下，加强强度。

翻模就是把泥土压在原型上印成模子，常见的有单片模和双片模，也有多片模。

脱胎就是用模子印压泥人坯胎，通常是先把和好的泥擀成片状，然后压进模子，再把两片压好

泥的模子合拢压紧，再安一个"底"，即在泥人下部粘上一片泥，使泥人中空外严，在胎体上留一个孔，使胎体内外空气流通，以免胎内空气压力变化破坏泥胎。

最后一道工序是着色。一般着色之前先上一层底色，以保持表面光洁，便于吸收彩绘颜色。彩绘的颜料多用品色，调以水胶，以加强颜色附着力。

以"泥人张"为例，简单介绍一下工艺流程。

"泥人张"备泥上是有讲究的。要选择黏性极强的红色黏土（俗称胶泥）进行加工。打制时，将一定量的胶泥放在青石板上，用木槌反复砸制，一边砸一边加入棉絮等配料。砸泥的火候非常重要，决定着成品的结实程度和可塑性。打制成型的土坯称为熟土，用油布分别包好，放入窖内保存，随用随取。

在选定主题、构思成熟后，先进行小稿的创作，即制作出作品的泥塑小样。对小样进行斟酌修改后，就可以开始泥塑创作了。创作的手法有拍、焊、压、挑等。泥塑成型后，要经过由粗糙到精细的细化过程。

泥人做好后，要放在阴凉处风干，全部干透后再用砂纸打磨，纯土制的泥人就成功了。有些泥人还经过了砖窑的烧制，使其更加结实牢固，可长期保存。

彩塑的泥人，要经过色彩和图案的设计与调配，细致地铺在泥坯上，最后将小配件固定于相适的位置上，这样一件精美的泥塑作品就呈现出来了。

面塑：不霉不裂艺高雅

面塑艺术俗称面花、礼馍、花糕、捏面人，是用面粉、糯米粉等原料制作各种人物或动物形象的传统民俗艺术，简单地说，面塑就是用面粉加彩色

后，捏成的各种小型人物与事物作品。旧时的面塑艺人挑担提盒，走乡串巷，他们的作品被视为一种小玩意儿，是不能登大雅之堂的。如今，面塑艺术作为珍贵的非物质文化遗产受到重视，小玩意儿也走入了艺术的殿堂。

渊　源

面塑艺术早在汉代就已有文字记载，在中国民间也叫面花，是作为仪礼、岁时等民俗节日中馈赠、喜庆、装饰的信物或标志。

现存最早的古代面人，是出土于新疆吐鲁番阿斯塔那地区的唐代永徽四年（653年）的面制女俑头、男俑上半身像和面猪。

到了宋代，捏面人已经成为民间节令很流行的习俗。南宋孟元老在《东京梦华录》中记载："寒食前一日谓之炊熟，用面造枣锢，飞燕，柳条串之，插于门楣，谓之子推燕，以油面糖蜜造如笑靥儿，谓之果实花样。"当时的面点，造型有人物、鸟兽、飞燕等。宋代《梦粱录》中曾记载着把面塑用在春节、中秋、端午以及结婚祝寿的喜庆日子。

到了明代，面塑逐渐脱离食用，演变成单纯艺术形式独立存在。一些身背工具箱四处奔波的面塑艺人出现在繁华闹市，以此为生计，进一步促进了艺术水平的提高。菏泽古碑为证，清咸丰二年（1852年），山东菏泽穆李庄做泥塑的王清源、郭湘云采用染色的小麦粉与糯米粉捏成小人销售，很受欢迎。

到了清光绪年间，天津出了一位"面人张"，捏面人的艺术精湛，可惜其技艺失传了。

近代，受文人艺术的影响，面塑的内容和形式不断出新，面塑由

旧时的面塑

街头小玩意儿变为民间工艺美术品，深受人们喜爱。

流　程

面塑按其使用功能可分为两类，一类是专用于收藏的面塑，另一类是可以食用的面塑。用于收藏的面塑通常用精面粉、糯米粉、盐、防腐剂及香油等制成，而用于食用的面塑则用澄粉、生粉等制成。

制作面塑，和面是关键环节之一。由于面塑的流派众多，故和面的配方和手法有所不同。

下面以山西面塑为例简单介绍一下面塑的流程。

山西民间有个习俗，那就是逢年过节、婚丧嫁娶以及其他喜庆时日，都要捏制面塑以示庆祝。这些食用面塑，大都出自农村、乡镇、城市家庭妇女之手。山西面塑以上等白面为原料，经过揉面、造

现代的面塑艺术品

型、笼蒸、点色而成。比如，山西万荣县高村一带的面花很有名气，品种有花鸟虫鱼、瓜果蔬菜等。花馍的制作方法是在发好的白面里掺上生面，用剪刀、竹刀、梳子等工具剪样、压痕、重叠，制成花坯。入笼蒸熟，趁热点彩、插枝即可。

山西收藏类面塑，地方不同，制作方法也不一样。山西南部的新绛县、襄汾县蒸制面塑讲究染色，面塑制品华丽别致。霍州一带，面塑不讲究修饰着彩，有着朴素雅致的特点。忻州、定襄等地的面塑，则以塑为主，着色为辅，色与面的本色相间。

灰塑：凸凹有致墙身画

　　灰塑，又名灰批，俗称墙身画，是一种建筑装饰艺术，是用石灰、麻刀、纸浆和铁丝等塑制而成的饰件，常用于脊饰和檐下、门楣窗框等部位以及亭台牌坊构件。灰塑起源甚早，以明、清两代最为盛行，尤以祠堂、寺庙和豪门大宅用得最多。

渊　源

　　在西方，做建筑灰塑比较早，古罗马庞培城的市内就有灰塑，距今将近两千年了。而在中国，它的来历则至今无从确定。

　　有材料显示，灰塑工艺在唐僖宗中和四年（公元 884 年）就已经存在。

旧时建筑上的灰塑

此后，明、清两代的灰塑最为盛行，逐渐形成了这门独特的民间手工行业。现存的明代正德六年（公元1512年）广东佛山的"郡马梁祠"牌坊是灰塑与砖雕装饰相结合的较早的实例。随着建筑技术的发展，灰塑美化装饰也大大地发展了。佛山现存的清代与民国年间的旧式民居，还到处可以见到灰塑艺术制品。

中华人民共和国成立后，灰塑受岭南绘画和雕塑艺术的熏陶，经过不断探索和积累，技艺水平得到了传承和提高，在广州地区出现了一批知名的灰塑艺人。

2008年6月7日，灰塑经国务院批准被列入第二批国家级非物质文化遗产名录。

流　程

灰批工艺较精细，过去多先用螺壳灰后用石灰在建筑物上进行雕塑造型，表现形式有多层式"立体"灰批，有浮雕式"半沉浮"灰批，也有圆雕式单个造型"单体"灰批等。

多层次立体灰批要求高，难度大，以开边瓦筒、铜铁线作躯干、筋骨、支架，用根灰和纸根灰进行单个物体立体造型，特别是对人物头部更要精雕细塑，然后，在壁上批塑出浮雕或通雕衬景饰物，最后把单个立体雕塑人物安装上去，组并成一幅立体画。

半沉浮灰批工艺简单些，方法是先在壁上打上铁钉，糊上根灰，用根灰进行半浮雕批塑模型而成。

灰塑的主要材料为石灰，拌上稻草或者草纸，经反复锤炼，制成草根灰、纸根灰，并以瓦筒、铜线为支撑物，在建筑物上进行雕塑，加漆不同的颜料塑制而成。

灰塑的工序主要为：

1. 塑造

先根据具体的建筑情况（如类型、结构等）为对方构思雕塑内容，再进

旧时建筑上的灰塑

行测量和设计，在现场勾画出草图。然后在相应的建筑位置打入钢钉，用铜线在固定位置扎上骨架。骨架定好后可以用草根灰进行第一次批底。往骨架上包灰，每次不能超过3厘米厚，而且每次包灰要间隔1天。同时每次包灰前都应将前一次的草根灰压紧实。以此类推，层层包裹，直至灰塑的雏形成型。

间隔一至两天后，开始往草根灰表层上铺加纸筋灰，以求雕塑表面细腻光滑。纸筋灰要紧紧地压在草根灰上，而且每次厚度不能超过2厘米。

经过纸筋灰定型后，根据不同需要，将颜料与纸筋灰混合拌匀，在定型的灰塑上面上一层色灰面（底色面），让颜料能长期保持其自身色泽。做一

层色灰就是对这个灰塑雕塑的最后定型和修型。

2. 着色

此道工艺必须在完成上一步骤（上色灰）后的同一天进行，因为要保持灰塑雕塑本身的适当湿度，让其充分吸收各种色彩的颜料。着色时要按照由浅色到深色，逐渐加色的顺序进行。每上好一层颜色，需要等三至四个小时以后才能上第二层颜色。如果时间间隔不够，则会把下面一层未干的颜色弄浑浊。最后是黑色勾勒线条。至此，整个灰塑工艺过程完成。

酥油花：严肃细腻佛像多

酥油花发源于西藏自治区而独秀于青海塔尔寺，是藏族独有的雕塑艺术，用洁白细腻的酥油为原料，调入各种矿物质颜料制成。酥油花是在0摄氏度以下制作完成的，其塑造工艺繁复而奇特，多在冬季三个月间进行。塔尔寺酥油花集雕塑艺术之大成，不仅具有很高的艺术水平和独特的艺术风格，而且规模宏大壮观，内容丰富多彩。

渊 源

公元641年，唐朝朝廷同吐蕃联姻，文成公主被迎送到拉萨时，带去了一尊释迦牟尼身像，后来将佛像供奉于大昭寺，藏族人民为了表示敬意，在佛像前献了贡品。按印度传统的佛教习俗，供奉佛和菩萨的贡品有六色，即花、涂香、圣水、瓦香、果品和佛灯。可当时已是草枯花逝之际，无法采撷鲜花，只好用酥油做了一束花献于佛前。

1409年，宗喀巴大师首次在拉萨大昭寺发起祈愿大法会时，组织制作了大型立体人物群像的酥油花供奉于佛前。此后，酥油花传入宗喀巴大师的诞生地塔尔寺，在此后相沿成习。

酥油花

　　此后，每年春节前几个月，酥油花艺人便将纯净的白酥油，糅以各色石质矿物染料，塑造成各种佛像、人物、飞禽、走兽，有的还组成宗教故事及神话故事等。

　　每年正月十五，皓月升起，华灯初放，塔尔寺便迎来了一年一度的元宵酥油花灯节，人们做花、赏花，祈求吉祥平安，几百年来从未中断过。

　　2006年5月20日，塔尔寺酥油花经国务院批准被列入第一批国家级非物质文化遗产名录。

流　程

　　酥油花是一种油塑工艺品，以酥油为主要制作原料。酥油是青藏高原藏族等牧民的奶油类食物，这种油脂呈凝固状，柔软细腻，色泽纯净，清香扑鼻，可塑性极强。起初，酥油花的内容单调，制作粗糙，后来相继建立

了上下两个酥油花院，一个叫"杰宗曾扎"，一个叫"贡茫曾扎"，俗称上花院和下花院，专门培养油酥艺僧。每院有艺僧二十人左右，这些艺僧一般在十五六岁入院，终生从艺。上、下两个花院分别有总监（称"掌尺"）主持，决定当年酥油花的题材、构图、制作分工等事项。

酥油花图案

由于两个花院相互竞争，在题材和制作工艺上互相保密、封锁消息，长期以来各自形成了一定的独立流派，它们在竞争中发展，每年都以新的面貌、新的技艺展示各自的成果。

制作完成的酥油花画面要向前呈20度左右的斜度，一是便于观者稍抬头即可观全景，二是怕酥油花自上而下融化，弄花下面的造型。一般而言，制好的酥油花，因受气温的影响，每隔一两年就要重塑一次。

酥油花捏塑在发展中形成了浮塑和立塑两类。浮塑形似浮雕或半立体状高浮雕彩塑，立塑即立体镂空彩塑，它在形式上有单塑、组塑之分。酥油花捏塑根据规模和用途又可分为中小型龛供酥油花塑和大型观赏型酥油花塑两大类。

酥油花的制作工序主要有：

1. 绑扎基本骨架

根据所拟定的题材内容精心设计，用软革束、麻绳、竹杯棍子等物扎成大大小小不同形态的"骨架"，即所塑造的基本模型。

2. 做坯胎

塑造的第一道原料是用上年拆下来的陈旧酥油花掺和草木灰反复捶打捣砸，做成韧性好、弹性强的黑色油泥。然后用这种黑色油泥在骨架上塑造

成粗糙但精准的一个个造型，其塑法近似面塑或泥塑。基本形体做好后，须经掌尺对形体姿态、尺寸大小、相互整体结构比例进行修改、审定后才算定型。

3. 敷塑

塑造的第二道原料是在加工成膏状的乳白色酥油中揉进各色矿物质颜料，调和成五颜六色的油酥原料，仔细地涂塑在做好的形体上，有的还要用金、银粉勾勒，完成各色形象的塑造。要是塑造红花绿叶或是玲珑剔透的玉石宝玩，则直接用彩色油料一次塑成。

4. 装盘

将塑造好的酥油花按设计的总体要求，用铁丝一一安装到位，固定在几块大木板上或特制的盆内，高低错落有致，件件立体悬空，观赏者可以从不同的角度观瞻。

第五章
刺绣织染类手工艺

刺绣，又称丝绣，是中国优秀的民族传统工艺之一。中国刺绣主要以江苏（苏绣）、湖南（湘绣）、广东（粤绣）、四川（蜀绣）为主，称为中国的"四大名绣"。苏绣绣工精细，粤绣构图丰满，湘绣施色鲜明，蜀绣针法严谨。与刺绣相伴而生的就是织染，我国早在原始社会就会利用自然纤维捻线织布、制毯缝衣，还发明了养蚕缫丝，并能运用矿植物颜料在织物上进行简易的染色和着色工艺，这是纺织印染工艺的萌芽时期。随着时代的发展，印染工艺日趋成熟。近年来，手工织染产品以质朴自然、神韵兼备、工艺手法独特，深受人们欢迎，这也是传统手工织染工艺永不凋谢的生命力所在。

苏绣：用针如发细者为

苏绣是以苏州为中心包括江苏地区刺绣品的总称，刺绣与养蚕、缫丝分不开，所以刺绣，又称丝绣。苏绣具有图案秀丽、构思巧妙、绣工细致、针法活泼、色彩清雅的独特风格，地方特色浓郁。在刺绣的技术上，苏绣大多以套针为主，绣线套接不露针迹。经过长期的积累，苏绣已发展成为一门品种齐全、绣工精细、变化多端的完整艺术，主要有装饰画、实用品等。

渊　源

据考证，苏绣已有4000多年的历史，自春秋时期开始就已形成了一定的规模。

汉代刘向《说苑》中记："晋平公使叔向聘于吴，吴人饰舟以送之……，有绣衣而豹裘者，有锦衣而狐裘者。"由此可见春秋时期吴地已有刺绣。

三国时期，公元223年，吴王孙权曾命人手绣《列国图》，在方帛上绣出五岳、河海、城邑、行阵等图形，有"绣万国于一锦"之说。

到了宋代，据《清秘藏》记述，"宋人之绣，针线细密，用线一二丝，用针如发细者为之。"建于五代北宋时期的苏州瑞光塔和虎丘塔都曾出土过苏绣经袱，在针法上已能运用平抢铺针和施针，这是目前发现最早的苏绣实物。

宋代以后，苏州刺绣之技十分兴盛，工艺也日臻成熟。农村家家养蚕，户户刺绣，城内还出现了绣线巷、滚绣坊、锦绣坊、绣花弄等坊巷，可见苏州刺绣之兴盛。

元代的苏绣，见诸文献记载的并不多，《清秘藏》中则道："元人用线

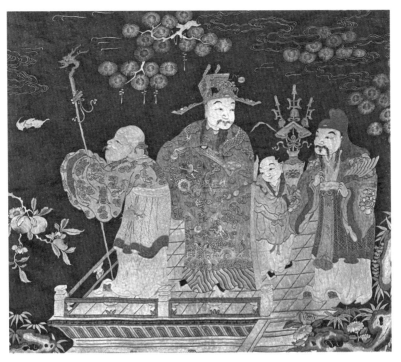

清代苏绣三星图

稍粗，落针不密，间用墨描眉目，不复宋人精工矣！"可见，元代的绣品较之宋代没有明显的进步。

明朝时，苏绣已成为苏州地区一项普遍的群众性副业产品。苏绣在运用针法、色彩、图案、面料诸方面逐渐形成独特的艺术风格，以"精细雅洁"著称。

清代苏绣更是盛况空前，苏州被称为"绣市"而扬名四海，加上宫廷的大量需求，豪华富丽的绣品层出不穷。

民国时期，由于社会动荡，日寇侵华，百业萧条，苏绣生产状况每况愈下，艺人、绣工纷纷转业。

1955年，苏州市由老艺人朱凤指导、李娥英等青年艺人发掘研究，恢复了北宋时期已失传数世纪的"双面绣"技法。

1958年，苏州开始推广机绣。20世纪80年代末，又部分采用电脑绣花，大大提高了日用绣品的生产能力。

1990年时，吴县绣娘达12万之众，人数之多，超过历史上任何朝代，苏绣进入了一个全面发展、提高的新时期。

2006年5月20日，苏绣经国务院批准被列入第一批国家级非物质文化遗产名录。

2014年，苏州镇湖刺绣艺术馆被文化部列入第二批国家级非物质文化遗产生产性保护示范基地。

2018年5月24日，入选第一批国家传统工艺振兴目录。

流　程

苏州刺绣之所以令人爱不释手，是其品种、造型、图案、画稿、针法、绣法、色彩、技艺、装裱等多方面的综合体现。

苏绣制作工具一般包括：绷框（有手绷、卷绷两种）、绷架（用三脚凳一副）、站架、剪刀、针（最细者为羊毛针，为明代朱汤所创。其次为苏针，针身匀圆，针尖锐而针鼻钝，不易伤手）、线（有花线、纱线、金线、银线及绒）等。

绣制的流程包括：

1. 选稿

绣稿的来源大体有两种：一种是专为刺绣而作的画稿；另一种是选自名家的作品，包括国画、油画、照片等。

2. 上稿

上稿前，先要审查拟用的画稿，根据画稿的内容和题材考虑绣种、针法，以及用哪一种质地的底料。

3. 操作

刺绣是一种艺术性的劳动，要求刺绣者懂得一些基本画理。还要求刺绣者具有耐心细致的劳动态度和持之以恒的精神。

4. 成品

绣件在完成之后，可以用熨斗熨平，以使其光滑伏贴，精品则无须熨。

湘绣：层次分明花样齐

湘绣是我国"四大名绣"之一，湘绣主要以纯丝、硬缎、软缎、透明纱和各种颜色的丝线、绒线绣制而成。特点是构图严谨，色彩鲜明。湘绣擅长以丝绒线绣花，绣品绒面的花形具有真实感，曾有"绣花能生香，绣鸟能听声，绣虎能奔跑，绣人能传神"的美誉。绣品中既有名贵的欣赏艺术品，也有美观实用的日用品。

渊源

湘绣起源于民间刺绣，已有两千多年历史。现已发现最早的实物是1958年从长沙楚墓中出土的一幅龙凤图。1972年，马王堆汉墓中又出土了40件刺绣衣物和一幅铺绒绣锦。这些绣品图案多达十余种，绣线有18种色相，并运用了多种针法，采用了连环针、齐针（或平针）、接针和打子针等多种针法，使绣品产生针脚整齐、线条洒脱而丰富、图案多样的特点。从绣品上可以看出当时绣工是非常娴熟的，具有很扎实的功底。这些绣品在一定程度上反映出西汉时期的湘绣工艺已达到了相当高的

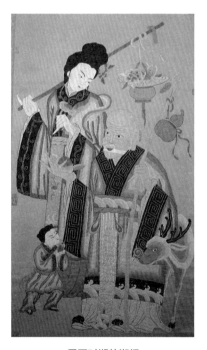

民国时期的湘绣

水平。

随着时代的发展，明末清初，长沙城内出现了刺绣作坊。到了清朝，湘绣已遍及湖南广大城乡，处处可见"母友相传，邻亲相授"的传艺学艺的生动场面，特别是长沙一带，湘绣成为家家户户的农村副业。据清同治《长沙县志》载，长沙县是湘绣生产的传统基地，多数农家妇女均以刺绣为业，曾有"绣乡"之称。城内绣庄众多，到清末有26家，绣工逾万，年产绣品2万多件。

光绪二十四年（公元1898年），优秀绣工胡莲仙的儿子吴汉臣，在长沙开设第一家自绣自销的"吴彩霞绣坊"，作品精良，流传各地，湘绣从而闻名全国。

光绪末年，湖南的民间刺绣发展成为一种独特的刺绣工艺系统，成为一种具有独立风格和浓厚地方色彩的手工艺商品走进市场。这时，"湘绣"这样一个专门称谓才应运而生。此后，湘绣在技艺上不断提高，并成为蜚声中外的刺绣名品。

中华人民共和国成立后的数十年间，湘绣取得了长足发展。

2006年，湘绣入选第一批国家级非物质文化遗产名录。

2014年，湖南省湘绣研究所被文化部列入第二批国家级非物质文化遗产生产性保护示范基地。

流　程

湘绣的"绝招"要数20世纪下半叶的双面全异绣，设计的巧妙和针法的变化二者结合得惟妙惟肖，使湘绣技艺提高到一个更高的水平。

总体来说，湘绣制作流程包括：

1. 制稿

制稿是湘绣的第一道工序，一幅好的绣品离不开一个好的构图。

2. 临稿

勾勒于蜡纸之上的素描之后，要用一根细小如发丝的小针按照绣稿的细

线刺出匀称的小孔。完成之后，将已经裁好的真丝缎面放于纸稿底部，临拓出一张张绣稿。

3. 选料

选料要根据绣品的种类和工艺表达要求选择最佳的底料。底料包括普通缎料和精品缎料。一般来说，素库缎（硬缎）是一种材质较厚的真丝底料，主要以白、米黄色为主，因材质名贵，主要用于绣制极品、精品湘绣。软缎材质较软，以白色、仿古色为主，主要用于绣制普通绣品。透明尼纶、透明真丝，以白色为主，主要用于绣制极品、精品双面绣。

4. 印版

印版是将制作好的手工模版用油墨印刷至底料（缎面）的过程。

5. 配色

绣稿出来了，剩下的就是配线了，一般多种颜色，近两千个色相，全靠配线艺人一双眼睛根据设计者的思路配出恰当的颜色。线料主要分为丝线、绒线、金银线等。

6. 饰绷

在刺绣之前需要将其紧紧绷于一个绣花棚架之上，并压条，拉筋。在绣制的过程中还要根据需要换好几次绷架。绷架根据绣品不同有特大号、大号、中号、小号以及高矮之分，手绷有约20种型号，一般的绣品都选择中号的绷架饰绷。

7. 绣制

通常一名湘绣艺人要达到绣制精品的程度非十余年刺绣经历不可，千针万线游走于绣稿之上，看线，选线，通常一名湘绣艺人要达到绣制出精品的程度非十余年刺绣经历不可，千针万线游走于绣稿之上，看线、选线、辟丝、分线穿针、断线，一丝一缕上都极见功底。

8. 拆绷

拆绷相对于绣制来说比较容易。将绣好的绣品细心拆下，除掉上面多余的绒线和线头，然后将已经绣好的绣品放松、拆下。

9. 整烫

绣品绣制完成之后，应将其整烫。因为绣线在100摄氏度左右高温下更能折射出丝质的光泽，让整幅绣品充满了动感和活力。

10. 饰裱

任何一件湘绣艺术品，都离不开精心饰裱，也是绣品的最后的工序。通常，一件绣品在饰裱和框架的选择方面应与绣品的构图和颜色搭配。

苗绣：以针代笔记历史

苗绣是指中国苗族民间传承的刺绣技艺。苗族的刺绣艺术，是苗族历史文化中特有的表现形式之一，是苗族妇女勤劳智慧的结晶。没有文字的苗族，天才式地运用了苗绣这种挑绣的绘画功能来描绘原始图腾，记述历史，再现风情民俗。苗绣以前多用于礼品馈赠，而现在，人们多用苗绣装饰家里。

渊　源

苗绣主要流传在贵州省黔东南地区苗族聚集区。苗绣是苗族文化的重要组成部分，也是中国服饰文化的瑰宝。

关于苗家刺绣的起源，说法很多，但苗族没有直接的文字。按照苗家的民间传说，苗族先民为了避兽妖之害，仿照危害人的动物的花纹，在身上刺破皮，涂上朱砂或其他植物原有的色彩。后来，发明了养蚕抽丝纺织做衣，便在衣服上描绘、刺绣花样。由此推断，现在的苗绣，起源于古代濮人的雕题文身。雕题就是用刺刺破皮，涂以朱砂或其他色彩；文身就是用刺仿龙、凤、夔花纹雕题。

到了濮人的后裔南蛮，发明了蚕桑之术后，雕题文身开始从刺青艺术形

成美的装饰艺术，出现了"描"。描就是用朱砂等色彩仿生物色彩在蚕帛上描绘花纹。到了骨针、铜针出现后，雕题文身进一步演变成挑花和织花。到周代有了铁针，濮人后裔的挑花技艺便发展到了相当可观的程度。随着时间的推移，往凿花、绣花技艺发展。

苗绣

濮人后裔凿花、绣花技艺到春秋、战国时期，形成了湘绣、蛮绣。

因为组成苗族的氏族部落大多居住地分散，各个氏族均形成各自的文身装饰艺术。随着各氏族间频繁的交往，装饰纹样的相互借鉴、补充、渗透的现象也日渐增多。

唐代时，东谢苗族是"卉服鸟章"，即在服装上绣许多花鸟图样。

明代时，贵阳苗族喜用彩线挑成"土锦""织花布条""绣花衣裙"。

清代文献记载，苗族刺绣织锦的很多，如黔东清水江苗族刺的"锦衣"和绣的"苗锦"。

苗族刺绣的题材丰富，有龙、鸟、鱼、铜鼓、花卉、蝴蝶，等等。按地区而言，苗绣大概分为雷山苗绣、花溪苗绣和剑河苗绣三大类。

2006年5月20日，苗绣经国务院批准被列入第一批国家级非物质文化遗产名录。

2013年5月，花溪苗绣代表贵州少数民族艺术参加深圳的第九届文博会，获得很高的评价。

流 程

苗绣主要用来镶嵌服装的衣领、衣襟、衣袖、帕边、裙脚等部位，亦可用其技术来缝制挎包、钱包等。苗绣以五色彩线织成，图形主要由规则的若干基本几何图形组成，花草图案极少。几何图案的基本图形多为方形、棱形、螺形、十字形、之字形等。

苗绣的材料是布和线，它们的种类很多，有麻布、棉布、丝绸布、化纤布等，有工厂生产的布和苗族村民自己织的家蜀布。一般来说，要根据不同刺绣针法的要求，选用不同质的布料。绣花、插花要求用细薄的丝绸布或化纤布；挑花、串花则要求用较厚实的家织棉布、麻布或工厂生产的经纬纹路较明显的布；捆花、洒花、点花、贴花、粘花、堆花等用的布料，则要求不甚严格。

绣线的种类多，有丝线、棉线、麻线、毛线、金线以至锡线和铜线等。麻线主要用于比较粗犷的绣品；毛线用在网丝格较明显的粗麻布或毛线织的锦布上；金线、锡线、铜线除少部分单独串花刺绣外，主要是辅以大面积的绣花、插花做捆花或洒花之用；棉线、丝线是供大面积的绣花、插花之用，要求布料细薄光滑，也有做贴花、堆花、补花钉牢而用的。

苗族刺绣的主要工具是绷架、针、剪刀、顶针、针夹等，刺绣主要步骤为：

1. 花样和粘花

在绣帛上画样刺绣的，手艺熟练者，可用毛笔摞墨（颜料）直接画；手艺不够熟练者，就要把绣的布料铺好，在所需绘画的部位放上复写纸，复写纸上摆图案复写。若没有复写纸，可用2B至6B的软铅笔在图案背面，按花的印子涂抹，然后摆在布料上，用复写纸在图案正面着力描绘，就会在布上显出花纹来。用纸花做绣模的，先在绣布上选好粘花的位置，再上绷架，然后将纸花用糨糊粘在预定部位上。

2. 上绷架

在绣布上留出应绣位置，上好绷架，用针引线刺布绕绷架周围均匀捆缝一圈。标准是布绷得紧，没有松弛现象。

3. 配线

绣者可根据纹样的内容及装饰对象，结合配色设计精心搭配好不同颜色、不同粗细的绣线。将备用的线分开存放，一般是夹在书页中，方便刺绣时取用。

4. 刺绣

根据绣布及绷架的大小，或一手在绣布上，另一手在布下配合；或一手拿花绷，另一手反复刺绣。绣时每次穿针不能过长，否则容易打结，影响绣花速度和效果。

5. 绞边缝合

若是单幅绣品，则将绣花布边反向里折，用针线绞边，不断使布线头抽脱。若绣花布块是做其他装饰用的，则需要注意缝合时被装饰品和绣布不起皱纹。

粤绣：繁而不乱纹理明

粤绣亦称"广绣"，泛指广东近两三个世纪的绣品。粤绣针步短，色彩浓艳，花纹生动写实，构图繁而不乱，色彩富丽，光彩夺目，针步均匀多变，纹理分明，多使用浓郁的七彩原色及光影变化，具有西方绘画的韵味。粤绣常以凤凰、松鹤、牡丹、孔雀等为题材，混合组成画面，颇具艺术特色。

渊　源

粤绣是广东刺绣艺术的总称，它包括以广州为中心的"广绣"和以潮州

清代粤绣花鸟图

为代表的"潮绣"两大流派。

关于粤绣起源有一段真实的故事。据史籍记载，唐代一个叫卢媚娘的14岁的广东姑娘在一幅一尺见方的丝绢上绣出一卷《法华经》，字体比粟米还小而且点画分明。这个故事说明粤绣的历史是多么悠久绵长，技艺是多么的卓越超群。

粤绣发展到明代，已经成为民间重要的手工业之一。明代正德九年（1514年）一个葡萄牙商人在广州购得龙袍绣片回国献给国王而得到重赏，粤绣从此扬名海外，每年均有不少产品输出国外。嘉靖年间，广州刺绣艺人已经达到极高水平，能够娴熟地和创造性地运用绒线绣，用孔雀毛、马尾作线缕和勒线，用金线和银线刺绣。

明末到清朝中期是粤绣业的繁荣时期。英国商人开始来样征订加工件。粤绣开始从民间小作坊小批量生产逐渐向商品生产发展。

清乾隆二十二年（1757年），清高宗诏令西方商舶只限进广州港，促进了粤绣的发展，使粤绣名扬海外。乾隆五十八年（1793年），广州成立刺绣

行会"锦绣行"和专营刺绣出口的洋行，对于绣品的工时、用料、图案、色彩、规格、绣工价格等，都有具体的规定。

到了清朝中叶，由于粤剧和粤曲的繁荣，使粤绣又增加了一类新品种——粤剧戏服。当时广州状元坊制作的戏服已享誉国内，连宫廷戏班也慕名前来定制。乾隆年间粤绣业已成行成市，绣坊、绣庄多达50家，从业人员3000多人。

光绪年间（1875—1908年），广东工艺局在广州举办缤华艺术学校，专设刺绣科，致力于提高刺绣技艺，培养人才。潮州刺绣艺人林新泉、王炳南、李和彬等24人绣制的作品曾在1910年南京南洋劝业会上获奖，在当地被誉为"刺绣状元"。

清末民初时期，粤绣业依然保持发展势头。1929年，在广州举办的四省市绣品展览竞赛中，粤绣以"孔雀牡丹""番狮""雪地风景"等作品参展，被评为中国四大名绣之一。

1952年，潮州市抽纱公司下设刺绣部，组织刺绣生产和出口。1956年，广州市成立艺锋、民艺等刺绣生产社。1957年，广东省潮州市和广州市相继成立工艺美术研究所，总结、整理粤绣的传统技艺经验。后来，潮州又成立刺绣研究所。

1982年，潮绣作品《九龙屏风》和《吹箫引凤》获中国工艺美术百花奖的金杯奖。

2012年，林智成、康惠芳、陈少芳、孙庆先被文化部列为国家级非物质文化遗产项目传承人。潮绣大师康惠芳于2015年8月11日被联合国授予"文化大使"称号。

今天，随着市场经济的发展，粤绣逐渐向普通日用商品发展。

流　程

粤绣针法丰富，有基础针法、辅助针法、象形针法三大类，直针、续针、捆咬针、铺针、钉针、勒针、网绣针、打子针等45种。

清代粤绣蜡嘴梅花

制作工序和其他刺绣类似，主要为：

首先，设计绣稿。

其次是过稿，就是把绣稿平铺紧贴在绣布上面，将绣稿的图案印在绣料（绸、缎、纱、绢等纺织品）上。

然后是上绣架，把已经描好绣稿的绣料绷紧在绣架上。

接着就是刺绣，刺绣前须备齐各色绣线，根据画面构图设计绣纹，再使用恰当的针法进行绣制。

完成绣制工作后，把绣幅从绣架上卸下来。

最后是熨平绣纹，使绒线更加光亮，再绷紧绣品，装上镜框，一幅精美的刺绣作品即正式完成。

蜀绣：逼真传神誉天下

蜀绣又名川绣，是在丝绸或其他织物上采用蚕丝线绣出花纹图案的中国传统工艺。蜀绣以软缎、彩丝为主要原料，具有针法严谨、针脚平齐、变化丰富、形象生动、富有立体感等特点。蜀绣作品选材丰富，绣品种类繁多，是观赏性与实用性兼备的精美艺术品。

渊 源

早在汉代，成都的织锦业就很发达，朝廷还专门设置锦官来管理，所以成都又称"锦城"。

汉末三国时期，蜀锦、蜀绣就已经闻名天下。作为珍稀而昂贵的丝织品，蜀国经常用它交换北方的战马或其他物资，从而成为主要的财政来源和经济支柱。据晋代常璩在《华阳国志》中记载，当时蜀中的刺绣已十分闻名，并把蜀绣与蜀锦并列，视为蜀地名产。

唐代末期，南诏进攻成都，掠夺的对象除了金银、蜀锦、蜀绣，还大量劫掠蜀锦、蜀绣工匠，视他们为奇珍异物。时至宋代，蜀绣之名已遍及神州，文献称蜀绣技法"穷工极巧"。

到了宋代，天下重归统一，蜀绣有了更大的发展。据《全蜀艺文志》记载："蜀土富饶，丝帛所产，民制作冰绣等物，号为冠天下。"可见当时蜀内刺绣之盛。

清朝中叶以后，蜀绣逐渐形成行业，当时各县官府均设"劝工局"以鼓励蜀绣生产。由于选料、制作认真，成品工坚、料实、价廉，长期以来行销于陕西、山西、甘肃、青海等省，颇受欢迎。

清末至民国初年，蜀绣在国际上已享有很高声誉，1915年在巴拿马参加

蜀绣

比赛荣获金奖。民国后期，蜀绣虽然不再绣制朝衣和贡品，但绣制日用品的范围越来越广，几乎包括人们日常生活的方方面面。

抗战时期，文化中心南迁，许多画家和技工来到成都，为蜀绣的发展做出了积极贡献。

中华人民共和国成立后，在四川设立了成都蜀绣厂，使蜀绣工艺的发展进入了一个新阶段，技术上不断创新。

1981年后，蜀绣有了较大发展，除蜀绣厂专业从事刺绣的工人外，农村郊县加工刺绣的人员迅速增至七八千人。

2009年，成都蜀绣企业只有十多家，2014年，经过长达5年的发力，成都蜀绣培训绣娘5500多人，有1500余名绣娘长期从事蜀绣刺绣工作。2015年，蜀绣及相关产业实现产值2.6亿元。

2006年5月20日，成都蜀绣经国务院批准被列入第一批国家级非物质文化遗产名录。

流　程

据统计，蜀绣针法有12大类，130余种之多，常用的针法有晕针、铺针、滚针、截针、掺针、沙针、盖针等，各种针法交错使用，变化多端，或粗细相间，或虚实结合。

蜀绣题材多为花鸟、走兽、山水、虫鱼、人物，制作流程包括：设计、勾稿、上绷、配线、刺绣、装裱、检验等。

蜀绣以软缎和彩丝为主要原料，绣工和针法特点可以概括为："针脚整齐，线片光亮，紧密柔和，车拧到家"。所谓"车"是指刺绣的关键部位，如动物的眼睛、一朵花的花瓣等处，由中心起针，逐渐向四周扩展。所谓"拧"则是指运用长短不同的针脚，从刺绣形象的外围逐渐向内添针或减针。这种独特的绣工使绣品有张有弛，浓淡适度，疏密得体。

马尾绣：古色古香华美精

水族马尾绣是中国水族妇女世代传承的、最古老又最具民族特色的、以马尾作为重要原材料的一种特殊刺绣技艺。马尾绣的制作过程烦琐、复杂，成品古色古香、华美精致、结实耐用。这项水族独有的民间传统工艺，被称为刺绣的"活化石"，是研究水族民俗、民风、图腾崇拜及民族文化的珍贵艺术资料。

渊　源

水族在全国有40多万人口，主要分布在贵州省的三都、荔波两县。水族马尾绣的起源，相关资料上不见记载，可能主要是水族有养马赛马的习俗，马尾绣应运而生。其实，这种以丝线裹马尾制作图案的刺绣方法，有两个较为明显的好处，一是马尾质地较硬，能使图案不易变形；二是马尾不易腐败变质，经久耐用；另外，马尾上可能含有油脂成分，利于保持外围丝线的光泽。

随着时代的变迁，马尾绣艺术也在变化，两条背带的主色调也发生了变化：中华人民共和国成立前的背带色调主打黄色，与封建社会以黄色为高贵

马尾绣

相关联；中华人民共和国成立后的背带色调主打红色，与今天人们以红色为吉利的观念相关联。

马尾绣还有一奇特之处，就是绣品上缀有铜饰。铜饰形状做成古代钱币的样子，以红线穿贴于马尾绣片里，如星星点点的小花，须仔细看才能发现。除了做装饰外，水族同胞还认为铜有驱邪避凶的功能。

贵州省三都县是全国唯一的水族自治县，位于贵州省黔南布依族苗族自治州东南部。自治县三洞乡板告村是马尾绣的发祥地，那里的马尾绣工艺品远近闻名，成品远销海内外。

现在，马尾绣工艺传承出现严重断层，马尾绣的工艺制品质量下降，人们已很少愿意使用，水族年轻女子极少愿意学习马尾绣工艺。水族马尾绣这一特殊的工艺需要国家重视和保护。

2006年5月，贵州省三都水族自治县申报的水族马尾绣经国务院批准被列入第一批国家级非物质文化遗产名录。

流　程

马尾绣工艺主要用于制作背小孩的背带及翘尖绣花鞋、女性的围腰和胸牌、童帽、荷包、刀鞘的护套等。马尾绣用料考究且工艺烦琐、复杂，一般而言，刺绣一件成品需十来道工序，耗时一月之多。马尾绣的制作方法是，将两三根白线缠绕在马尾上（白色马尾最佳），然后用缠好的马尾盘在已描绘好的花纹轮廓上，接着在白线条的凹缝处绣、挑、补、梭各种彩色丝线，刺绣艺人按所设想的图案一针一线地绣在底布上，丝丝镶嵌，勾勒成各种各样的精美图案，再配以五颜六色的丝线丰富所绣图案的色彩。最后，用金色的小铜片点缀其间。整件刺绣作品一共要经过52道工序才算完成。

具体可以分为六个步骤：

第一步，制作马尾线。即用丝线（多数以白色为主）将二至三根马尾绕裹起来，做成马尾线。

第二步，固定框架图案。用一根大针将马尾线穿好，再用另一根稍小的针穿上同色丝钱，然后一边用马尾线在布面上镶成各种图案，一边用穿有丝线的小针专门将图案固定在布面上。

第三步，填心。即用各色丝线（多以黑色、墨绿色和紫色为主）将固定好的图案空隙部分填满。

第四步，镶边。用橙色和墨绿色丝线在四周挑成"花椒颗"的镶边图案。

第五步，订"金钱"。在绣品上订上闪亮的小铜片以增加绣品的亮度。

第六步，装订。由于马尾绣制作工序烦琐、细致，并且每一步都是纯手工制作，人们为了方便操作，便将绣品分解成若干小片，待每一片都完工后，再用针线将它们按次序订在一起。

六道工序完工后，一件完整的马尾绣工艺品就完成了。

缂丝：一丝一缕寄衷情

缂丝又称"刻丝"，是中国传统丝绸艺术品中的精华，是中国丝织业中最传统的一种挑经显纬、极具欣赏价值的装饰性丝织品。宋元以来，缂丝一直是皇家御用织物之一，常用以织造帝后服饰、御真（御容像）和摹缂名人书画。因织造过程极其细致，有"一寸缂丝一寸金"和"织中之圣"的盛名。缂丝以其贵重而渐为皇家所垄断，现存传世缂丝珍品主要集中在故宫博物院。

渊 源

20世纪初，曾在亚洲进行过三次深入探险考古的英国文物大盗斯坦因（Marc Aurel Stein，1862—1943年）所著的《新疆之地下宝库》中，推测缂丝工艺由来已久，作为一种特殊工艺的缂丝最早来自西域少数民族的缂

明代缂丝凤凰牡丹

毛。1973年，在新疆的吐鲁番阿斯塔那古墓群中出土了一件十分珍贵的缂丝腰带，中国的考古学家考证是公元7世纪的舞俑腰带，是中国目前发现的最早的一件缂丝实物。

缂丝起源于何时已很难考证，但从传世的实物来看，早在中国汉魏之间就有了。缂丝工艺发展到唐朝时期，在东西方文化交流的背景下不断发展和完善。

唐朝政治稳定，经济繁荣，丝织技术发展迅速，这都为缂丝技艺的产生创造了条件。唐代妇女服饰流行高腰裙，缂丝腰带在当时已经流行。缂丝在唐代中期已经比较常见，目前已知均为宗教用品或生活用品。

宋代是历史上缂丝技艺的鼎盛时期，官府设立专门的机构管理手工业生产，在少府监下辖的文思院有42个作坊，其中就有"克丝作"。北宋末年，缂丝画借助彩色丝线的表面力，甫一出世就达到"夺丹青之妙、分翰墨之长"的效果。到南宋时期，缂丝画达到巅峰，花鸟虫鱼、山水人物，凡中国画表面的题材，都能在缂丝上找到相应的作品。

南宋时期，政治、经济和文化中心南移，缂丝的产地也从北方扩展到了南方的苏淞地区。当时苏州吴县境内盛产丝绸，并且其丝弹性好、强度高，是制作缂丝的最佳材料，因此缂丝一经传入，便迅速发展。

元代，缂丝艺术大量用于寺庙用品和官员的官服上，并开始采用金彩。缂丝简练豪放，一反南宋细腻柔美之风，这对明、清两代的缂丝艺术极有影响。元明时期在缂织工艺上的创新较少，但色彩线的配制却别具匠心。崇尚金色的元代出现了圆金线缂织。

明代，朝廷力倡节俭，规定缂丝只许用作敕制和诰命，故缂丝产量甚少。明宫廷"御用监"下设"缂丝作"，以管理缂丝的生产。但宣德朝后，随着国力的富强，禁令渐弛，织造日多，至明成化年间，缂丝生产再趋繁盛，作品主要产于苏州、南京和北京等地。明中期，苏州地区的丝织业更加繁荣，缂丝品除宫廷御用和达官贵人专享之外，民间富裕人家也开始使用。

清代缂丝产量大幅增加，品种更加丰富，技术也有创新，形成了一次发展高潮。清代的缂丝则被大量用于各种花纹的服装和室内陈设用品上，大到整件龙袍、挂屏，小到荷包、扇套，同时这一时期缂织的巨幅佛像及宗教画也较多。清代缂丝的生产中心仍在苏州，技法更趋成熟。

辛亥革命，帝制被推翻，服装也"改朝换代"，时装开始流行，缂丝品的市场越来越小。抗日战争期间，日本占据苏州之后，便把苏州缂丝作为专门出口日本的特供品。抗日战争结束后，苏州缂丝业失去了日本这唯一的市场，整个缂丝业"崩盘"。

20世纪70年代末，我国实行改革开放，日本商家大批量地向中国订购和服腰带和贵袈衣（日本和尚高档礼服性袈裟），缂丝行业迅猛发展，苏州、南通及杭州地区缂丝厂家和作坊也逐渐成立。高峰时，从业人员达一万之众，缂机上万台，超过历史上任何时代。

进入20世纪90年代，金融危机导致日本等主销区的缂丝产品需求量猛然下降，苏州缂丝大量产品只能堆在仓库里，大部分缂丝企业陷入亏损，只能停产，从业人员也大量流失。

目前，国内专门生产缂丝产品的企业很少，主要分布在苏州、南通等地，主要生产缂丝艺术品和缂丝日用品"和服腰带""贵袈衣"等。

2006年5月，苏州缂丝织造技艺入选第一批国家级非物质文化遗产名录；2009年9月，缂丝又作为中国蚕桑丝织技艺入选世界非物质文化遗产。

流　程

缂丝是一门古老的手工艺术，它的织造工具是一台木机，几十个装有各色纬线的竹形小梭子和一把竹制的拨子。织造时，艺人坐在木机前，按预先设计勾绘在经面上的图案，不停地换着梭子来回穿梭织纬，然后用拨子把纬线排紧。织造一幅作品，往往需要换数以万计的梭子。

缂丝制作工具主要有：织机、竹筘、梭子、梭子、剪刀、撑样板。

缂丝技法主要有：平缂、掼缂、勾缂、搭梭、长短戗、包心戗、参和

戗、凤尾戗、子母经，等等。

工艺流程主要是：

将生丝上调到织机后轴。

牵经（穿竹筘）：把生丝经线按需要的根数、尺寸牵出。

上经：包括接经头、拖刷经面、打结、嵌经面、捎紧。

交：把经面上的经丝交替分为一根上一根下。

打翻头：把每根经丝扣上丝线圈，结在木条板上，分成上下两排，使经面可上下交替开口。

拉经面：在上好的经面上，拉上几梭纬线，使经面排列均匀。

上样：把图案勾稿用撑样板托于经丝下面，用蘸墨毛笔依样在经丝上勾画出来。

摇线：将熟丝色线摇绕至梭子中的竽筒（古称"挣"，材料为竹子或木头）上，然后将线筒装进梭子。

缂织：足踏竹棒，控制翻头上下开口，手工穿梭，穿梭后将梭子在纬线上均匀拨压，另一手将线条轻轻按压，逐渐放松纬线，拨压好后交替经面开口穿梭拨压。完成后将作品从织机上剪下。

修毛：完成后的缂丝织品正面附毛（纬线线头），织品铺平后用剪刀将线头修剪无痕，至此作品全部完成。

⚏⚏ 土家织锦：粗犷古朴骨丰满

土家织锦俗称"西兰卡普"，所谓"西兰"就是"被面"，"卡普"就是"花"，意即"带花的被面"。土家织锦是土家姑娘用一种古老的木腰机，以棉纱为经，以五彩丝线或棉线（也有用毛线）为纬，完全用手工织成的手工艺术品，表现山水、人物、树木、花卉与飞禽走兽，形象逼真，栩

栩如生。土家织锦工艺独特，造型美观，内容丰富，是足可与湘绣齐名的艺术。

渊　源

土家织锦是土家族文化的精粹，历史源远流长，史籍中有零零碎碎的记载。《后汉书·西南蛮夷传》中所说哀牢夷"织文革绫锦"的"兰干细布"，就是土花铺盖的前身，称"武陵蛮"有着"好五色衣服""衣裳斑斓"的习尚，"武陵蛮"是历史上对土家族使用过的一种称呼。

历史上，土家织锦有着不同的称谓，春秋战国时，称"表布"，三国时有"武侯锦"之称，宋史有"溪布""溪峒布"的记载，到了明清，地方志则称之为"土锦"，现今，土家人习惯称为"西兰卡普"或"打花铺盖"。

作为土家人在劳动生产中发明的织造物，土家织锦与土家群众的生活息息相关。每逢重大节日、祭祀、婚嫁喜庆等，土家织锦都会派上用场，甚至成为活动中不可或缺的信物或神物。

中华人民共和国成立后，土家织锦受到党和国家的重视。1957年土家族被确定为单一民族，土家族织锦随之正式被称为"土家织锦"。1984年，龙山县创办民族织锦厂，聘请了土家织锦老艺人叶玉翠为顾问。1988年，叶玉翠被授予"全国工艺美术大师"的荣誉称号。

土家族织锦作为"中国四大名锦"之一，于2006年6月被列入首批国家级非物质文化遗产名录。

2008年，龙山县苗儿滩镇被国家文化部公布为"中国民间文化艺术之乡——土

很多织锦纹样取材于过去的木雕样式

家织锦之乡"。

流　程

土家织锦有两大品种、两大流派和数百种图纹表现形式，主要有"西兰卡普"（土花铺盖）和花带两类。

西兰卡普在土家织锦中最具代表性和典型性，它的图纹构成和色彩都更趋成熟，单个纹样复杂，且完整丰满。土家花带是土家织锦中的一个小品种，主要用于背带、腰带、裙带等。

西兰卡普基本定型的传统图案已达两百多种。加工设备十分古老，一直沿用具有上千年历史的"腰裹斜织机"。织机由机头、滚板、综杆、竹筘、梭罗、踩棍、滚棒、篙筒、挑子、撑子、地桩和布鸽（又称鱼儿）等组成。西兰卡普的工艺比较复杂，全部是手工技艺，主要工艺流程有：纺捻线、染色、倒线、打桩牵线、装筘、滚线、捡综、翻篙、捡花、捆杆上机、织布边、挑花织锦。

织机的传动系统，主要为竹竿带动绳索，由绳索带动杠杆，由杠杆及绳索带动综杆提综，完成织物组织变化的各种工艺动作。织机的动力来自操作者的脚力，经线的绷紧张力来自操作者腰部的力量，纬线的喂进和打紧全凭操作者双手。在准备工序的过程中，还有纺纱捻线、染色漂洗、倒筒牵线、挑综装筘、梳线上机等。

苏州宋锦：裱画制衣坚韧挺

宋锦是中国传统的丝制工艺品之一，开始于宋代末年，产品分重锦、细锦、匣锦及小锦。重锦质地厚重，产品主要用于宫殿、堂室内的陈设。细锦是宋锦中最具代表性的一类，厚薄适中，广泛用于服饰、装裱。宋锦，因其

主要产地在苏州，故又称"苏州宋锦"。宋锦色泽华丽，图案精致，质地坚柔，被誉为中国"锦绣之冠"。

渊 源

据西汉《说苑》一书记载："晋平公使叔向聘吴；吴人饰舟以送之，左百人，右百人，有绣衣而豹裘者，有锦衣而狐裘者。"由此可见，早在2000多年以前苏州就有织锦了。唐代时苏州就产土亥八蚕丝绯绫，五代时已产五彩的织锦。

到了宋代，特别是宋高宗南渡以后，全国的政治、文化中心移到了江南地区，为适应艺术事业发展的特殊需要，在苏州织锦中出现了一种极薄、极细的供装裱书画用的品种。其中有青楼台锦、紫百花龙锦、柿红龟背锦等40多个品种。这些美丽的织锦与书画一起被保存了下来。所以后世谈到锦必提宋锦，宋锦由此得名，流传至今。

宋锦到了元代逐渐衰败，明代，又有所恢复，据王鏊《姑苏志》载：当时织锦品种有海马云鹤气、宝相花、方胜等。后来锦图案一度失传，至清康熙年间，苏州机坊向秦兴季氏购得宋裱《淳化阁帖》十帙，上有所裱宋锦20余种，使苏州古锦恢复生产。

民国初年，因军阀混战，宋锦业逐步萎缩，濒临失传。到中华人民共和国成立前夕，宋锦业濒临绝迹，仅剩织机12台，不少织锦工人都只好改行度日。

中华人民共和国成立后，成立宋锦生产合作社（宋锦漳缎厂、织锦厂），使苏州宋锦得到了恢复和发展。20世纪80年代初，苏州织锦厂专门成立了设计室和

苏州宋锦花样

科技组，着手研究扩大传统宋锦织物的生产，该厂设计的宋锦1979年被评为信得过产品，1981年荣获江苏省百花奖。

2006年5月20日，宋锦织造技艺经国务院批准被列入第一批国家级非物质文化遗产名录。2009年9月，联合国教科文组织保护世界非物质文化遗产政府间委员会又将宋锦列入世界非物质文化遗产。

流　程

宋锦的制作工艺较为复杂，以经线和纬线同时显花为主要特征。其制作工艺多采用"三枚斜纹组织"，两经三纬，经线用底经和面经，底经为有色熟丝，用作地纹组织；面经用本色生丝，用作纬线的结接经。纬线有三种：一纬纹与地兼用，二纬专做纹纬，分段换色织造，其纹样多为几何纹骨架，其间饰的团花或折技小花，规整工致。

宋锦图案一般以几何纹为骨架，内填以花卉、瑞草，或八宝、八仙、八吉祥。八宝指古钱、书、画、琴、棋等，八仙是扇子、宝剑、葫芦、柏枝、笛子等，八吉祥则指宝壶、花伞、法轮、百洁、莲花、双鱼、海螺等。

蜡染：蓝白相间纹样细

蜡染，古称"蜡缬"，是一种以蜡防染的传统手工印染技艺。贵州的苗族蜡染最为有名，其纹样精细，点、线、面处理巧妙，色彩层次调配合理，特别是将染物轻度揉捏，破蜡后形成的自然"冰纹"，更是别具艺术效果，称得上蜡染艺术的"灵魂"。有的虽无冰纹，但也具有本身独特的艺术风韵。现在，苗族蜡染已经自然融入苗族人的生活和审美中，更多地呈现为有意味的艺术形式。

渊 源

中国的染织工艺早在西周时期（公元前11世纪至公元前771年）已得到较大的发展。据《礼记》等文献记载，织物的染色当时设有一种叫"染人"的专官主管，楚国还设有专门主持生产靛蓝的"蓝尹"工官，足见当时的丝织、染色工艺已颇具规模。

苗族蜡染

秦汉时代，西南地区的苗族、瑶族、布依族等少数民族的先民就已经掌握了蜡染技术。据《贵州通志》记载："用蜡绘花于布而染之，既去蜡，则花纹如绘。"这种蜡染布曾被称为"阑干斑布"，又因为主要产于苗族、瑶族生活的地区，所以又称为"徭斑布"（瑶族在古代又曾被称为"谣""徭""摇"）。

六朝时，蜡染开始流行，隋代宫廷特别喜欢这种手工艺品，并且出现特殊花样。

宋代，五溪地区的"点蜡幔"（蜡染）已很盛行。明、清时期，黔中一带苗族也多用蜡染衣料。民国年间，蜡染盛行于湘西、贵州、云南、川南的大部分苗族人中。

按苗族习俗，所有的女性都有义务传承蜡染技艺，每位母亲都必须教会自己的女儿蜡染。

2006年5月20日，苗族蜡染技艺经国务院批准被列入第一批国家级非物质文化遗产名录。

流 程

蜡染的制作工具主要有铜刀（蜡笔）、瓷碗、水盆、大针，骨针、谷

草、染缸等。

蜡染的制作工具是一种特制的铜刀，而不是毛笔，因为毛笔容易被蜡冷却凝固。这种铜刀是用两片或多片形状相同的薄铜片组成，一端缚在木柄上，刀口微开而中间略空，以易于蘸蓄蜂蜡。根据绘画各种线条的需要，有不同规格的铜刀，一般有半圆形、三角形、斧形等。

蜡染工艺的流程有：布面制作、蜡液制作、蓝靛制作、上蜡、浸染、脱蜡、缝合等十来道工序。其中上蜡最为关键。苗族蜡染上蜡方法有两种：其一是利用印花的镂空板，即先用镂空板夹压好织物，再往镂空处灌注蜡液；其二是蜡刀，在平整光洁的织物上绘出各种图案，待蜡冷凝后，将织物放到染液中浸染，然后用沸水煮去蜡质。

蜡染的工艺流程大概为：

1. 画蜡前的处理

先将自产的布用草灰漂白洗净，然后用煮熟的芋捏成糊状涂抹于布的反面，待晒干后用牛角磨平、磨光，石板即是天然的磨熨台。

2. 点蜡

把白布平贴在木板或桌面上，把蜂蜡放在陶瓷碗或金属罐里，用火盆里的木炭灰或糠壳火使蜡熔化，便可以用铜刀蘸蜡。作画的第一步是经营位置，有的地区是照着纸剪的花样确定大轮廓，然后画出各种图案花纹；另外一些地区则不用花样，只用指甲在白布上勾画出大轮廓，便可以得心应手地画出各种美丽的图案。

3. 染色

浸染的方法，是把画好的蜡片放在蓝靛染缸里，一般每件需浸泡五六天。第一次浸泡后取出晾干，便得浅蓝色。再放入浸泡数次，便得深蓝色。如果需要在同一织物上出现深浅两色的图案，便在第一次浸泡后，在浅蓝色上再点绘蜡花浸染，染成以后即现出深浅两种花纹。当蜡片放进染缸浸染时，有些"蜡封"因折叠而损裂，于是便产生天然的裂纹，一般称为"冰纹"。有时也根据需要做出"冰纹"。这种"冰纹"往往会使蜡染图案层次

更加丰富，具有自然别致的风味。

4. 去蜡

经过冲洗，然后用清水煮沸，煮去蜡质，经过漂洗后，布上就会显出蓝白分明的花纹来。

制作彩色蜡染有两种方法：一种是先在白布上画出彩色图案，然后把它"蜡封"起来，浸染后便现出彩色图案；另一种方法是按一般蜡染的方法漂净晾干以后，再在白色的地方填上色彩。民间蜡染所用的彩色染料，是用杨梅汁染红色，黄栀子染黄色。

扎染：形色自然妙趣成

扎染古称扎缬、绞缬、夹缬和染缬，是中国民间传统而独特的染色工艺。扎染原理与方法很简单，先将织物用线扎好，按一定的方法加以绞结后再浸入染液，保留底色，染色后取出松开束绳即可出现特殊的几何图形与花纹。扎染工艺有一百多种变化技法，各有特色。如扎结每种花，即使有成千上万朵，染出后却不会有相同的花朵出现。这种独特的艺术效果，是机械印染工艺难以达到的。

渊　源

扎染起源于何时，目前尚无定论。据专家推测，印染工艺当在夹缬之前。我国现存最早的扎染制品，是出土于新疆维吾尔自治区公元408年东晋时期的作品。由此推测，扎染这种工艺早在东晋时就已相当成熟。

在南北朝时，扎染产品被广泛用于妇女的衣服，在《搜神后记》中就有"紫缬襦"（上衣）、"青裙"的记载，而"紫缬襦"就是指有"鹿胎缬"花纹的上衣。

唐代时，扎染发展到鼎盛时期，贵族穿绞缬的服饰成为时尚。在唐诗中我们可看到当时妇女流行的装扮就是穿"青碧缬"，着"平头小花草履"。当时著名的纹样有"鱼子缬""撮晕缬""玛瑙缬""鹿胎缬"，等等。

扎染

到了宋代时，提倡朴素，为抑制侈靡、重振国运、以安社稷，政府曾下令禁止扎染作品的生产及使用。以后随着战乱不休、兵荒马乱局面的出现，扎染工艺便日趋衰落，但西南边陲的少数民族仍保留着这一古老的技艺。

明清时期，洱海白族地区的染织技艺已到达很高的水平，出现了染布行会，明朝洱海卫红布、清代喜洲布和大理布均是名噪一时的畅销产品。

至民国时期，居家扎染已十分普遍，以一家一户为主的扎染作坊密集著称的周城、喜洲等乡镇，已经成为名传四方的扎染中心。

云南大理染织业继续发展，周城成为远近闻名的手工织染村。1984年，周城兴建了扎染厂，带动近5000名妇女参加扎花，80%以上销往日本、英国、美国、加拿大等10多个国家，供不应求。

2006年，扎染技艺经国务院批准入选第一批国家级非物质文化遗产名录。

2007年，云南大理周城的张仕绅被确定为扎染技艺国家级传承人。

2011年，海安县申请的南通扎染技艺被列入江苏省级非物质文化遗产名录。

2014年，焦宝林被评为南通扎染技艺省级传承人。

流　程

扎染工艺分为扎结和染色两部分，它是通过纱、线、绳等工具，对织物

进行扎、缝、缚、缀、夹等多种形式组合后进行染色，其目的是对织物扎结部分起到防染作用，使被扎结部分保持原色，而未被扎结部分均匀受染，从而形成深浅不均、层次丰富的色晕和皱印。织物被扎得越紧、越牢，防染效果越好。

扎染一般以棉白布或棉麻混纺白布为原料，主要染料来自苍山上生长的蓼蓝、板蓝根、艾蒿等天然植物的蓝靛溶液，尤其是板蓝根。

扎染的主要步骤有画刷图案、绞扎、浸泡、染布、蒸煮、晒干、拆线、漂洗、碾布等，其中主要有扎花、浸染两道工序，技术关键是绞扎手法和染色技艺。染缸、染棒、晒架、石碾等是扎染的主要工具。

1. 扎花

扎花，原名扎疙瘩，即在布料选好后，按花纹图案要求，在布料上分别使用撮皱、折叠、翻卷、挤揪等方法，使之成为一定形状，然后用针线一针一针地缝合或缠扎，将其扎紧缝严，让布料变成一串串"疙瘩"。

2. 浸染

浸染，即将扎好"疙瘩"的布料先用清水浸泡一下，再放入染缸里，或浸泡冷染，或加温煮热染，经一定时间后捞出晾干，然后再将布料放入染缸浸染。如此反复浸染，每浸一次色深一层。缝了线的部分，因染料浸染不到，自然成了好看的花纹图案，又因为人们在缝扎时针脚不一、染料浸染的程度不一，带有一定的随意性，染出的成品很少一模一样，其艺术意味也就多了一些。

浸染到一定程度后，最后捞出放入清水中将多余的染料漂除，晾干后拆去缬结，将"疙瘩"挑开，熨平整，被线扎缠缝合的部分未受色，呈现出空心状的白布色，便是花；其余部分成深蓝色，即是底，便出现蓝底白花的图案花纹来，至此，一块漂亮的扎染布就完成了。

蓝印花布：色彩明亮不褪色

蓝印花布是一种曾广泛流行于江南民间的古老手工印花织物。它用天然植物蓝草的液汁，经浸泡沉淀手工印染制成，因有蓝底白花或白底蓝花的花布，所以又称"药斑布""浇花布"和"蓝斑布"。用蓝印花布制成的蚊帐、被面、包袱、头巾、门帘等生活用品，图案充满浓郁的乡土气息，自然、清新，具有鲜明的地方色彩和民族特色。

渊　源

南通，古名胡逗洲，原先仅是长江泥沙沉积下来的零星沙洲。隋朝以前，南通市区一带逐渐成洲，洲上多流人，以煮盐为业。五代十国时，南通称静海，至后周显德五年（958年）改称通州。

南通历史上以生产南通小布著称，当地的农妇有农暇时以织取耕的习惯，所以纺织出的棉布非常精

蓝印花布

美。棉花种植的兴起、纺纱织布技艺的不断成熟，为蓝印花布在南通的发展提供了必要的物质保障。

南通蓝印花布的历史可追溯至南宋时期（1127年—1279年），当时油纸伞在民间广为流传，民间印染艺人用聪明和智慧，巧妙地把油纸和刻花版结合在一起，由黄豆粉加石灰、米糠等做防染浆料发明新的印染制作技艺，推动了油纸版漏浆防染印花业的发展。据《古今图书集成·职方典》记载：

"以布抹灰药而染色、候干、去灰药，则青白相间，有人物、花鸟，做被面、帐帘之用。"随着元末明初棉纺织业的发展，南通蓝印花布染纱、染布的技术逐步形成。当时所用的染料以蓝色为主，其次为黑色及红色，都是天然染料。

明朝末年，南通已有专门运销染料的商店，称为"靛行"，并在当地物产中作为主要的贡品上缴朝廷。

清《光绪通州志》中，还专门记载了南通地区蓝印花布制靛的过程。

从20世纪90年代开始，在现代化的过程中，南通整个蓝印花布的生产一直在滑坡，生产人员少，技术不能得到及时的延续和更新，加之不擅长推销，销路也不畅。

2006年，南通被中国民间文艺家协会授予"中国蓝印花布之乡"称号。

2006年，南通蓝印花布印染技艺被列入第一批国家级非物质文化遗产名录。

2013年1月，南通蓝印花布印染技艺被列入首批国家级非物质文化遗产保护研究基地。

2014年，南通蓝印花布入选"江苏符号"，成为国家认可的地理标志保护产品。

流　程

民间蓝印的技法基本上保持了几百年来的传统工艺，具体为：

1. 配色

把蓝靛倒入小缸中，2.5千克蓝靛配4千克石灰、5千克米酒加适量水搅拌，使蓝靛水变黄，水面上起靛沫，民间俗称"靛花"，即可倒入大缸待染。

2. 看缸

旧时调色下缸由看缸师傅一人操作，一般不传外人。每天清晨由师傅看大缸里的染色水是否达到要求，用碗舀起缸中苗水，先用食指在头上轻擦

一下，手指沾到油脂后，再放在碗边的苗水上，看颜色大小，如碗中水面迅速推开，缸中靛水颜色大，反之，缸中水必须经过灰酒调整，成熟后方可染色。在染坊中，灰多称缸"老"或称"紧"，使蓝靛下沉布不易上色；酒多称缸"软"或称"松"，是染坊老师傅讲得最多的口头语。

3. 下缸

缸水保持在15℃以上，一般在农历十月初生火加温，燃料为稻糠、棉（花）籽壳或木屑，它们的特点是基本没有明火，保温性能好。白天开炉加温，晚上关门封炉，直到来年3、4月份气温升高后，方可停火。刮上防染浆的坯布，须浸湿后方可下缸。布下缸须漫染充分后出缸氧化，这样反复浸染7到8次，直到颜色达到满意为止。

制作过程主要为：

1. 挑选坯布

农家一般都挑选棉质好的上等布料，染制蓝印花布；普通坯布以染制纯蓝色为主。

2. 脱脂

将所选布料放入含有太古油等助剂的水中浸泡，温度在50℃～60℃之间，然后再将布料放置清水中，待2~3天后取出晒干待用。

3. 裱纸

刻花所用的纸版，一般用3~5层纸裱制而成。纸质为贵阳皮纸或桑皮纸2~3层，高丽纸1~2层，用面粉自制糨糊刷裱，晾干后刷一层熟桐油，待干后压平使用。

4. 画样、替版

先用羊毛自制刷帚（直径为4~5cm），一头包扎收紧，再用刷帚蘸少许颜料粉把原样替下或重新设计样稿。

5. 刻花版

一般用两至三层油板纸订合在一起，刻时刻刀须竖直，力求上下层花形一致。刻刀用铁皮切割斜口后，用竹片夹紧包扎而成。刻刀分斜口单刀、双

刀、用铁皮自制圆口刀（俗称"铣子"）三种类型。单刀刻面为主，用双刀所刻的线宽窄一致，铣子分大小数种，主要铣制花版所需的圆点。刻版时，纸板下垫季青树板，它材质细嫩，不容易伤刀口，刻画自如。铣纸板时下面垫的是"白果"树墩，材硬质松。

6. 上油

先用卵石把刻好的花版反面打磨平整，然后刷熟桐油，晾干，经过2~3次正反面刷油，最后晾干压平待用。

7. 刮浆

刮浆前先将坯布洒水后卷布。在民间，蓝花布防染浆料曾用过玉米粉、小麦粉、糯米粉等，经过几代人的摸索和实践，最终选用了黏性适中的黄豆粉，但单纯的黄豆粉夏季容易变质，且成本高，加石灰粉后不仅上浆好刮，染好后也容易刮掉灰浆，故民间都沿用豆粉加石灰做防染浆，其比例为1：0.7。有时根据花型要求也采用糯米粉和石灰做防染浆。刮浆时用力要均匀。刮刀在江浙一带一般用铁锻造而成，手柄为木制圆形，在湖南、湖北亦有用牛角和木板做成。刮浆时接版更为重要，花型复杂时对版要准确，排版要自如。然后将刮有防染浆的坯布晾干。

8. 染色

染色前将竹篮放入缸中间，以防所染的布沉入缸底泛起缸脚，影响染色。然后把刮上浆的布松开放在水中浸泡，直至布浸湿到浆料发软后即可下缸染色。布下缸20分钟后取出氧化、透风30分钟，并不断转动布面使其氧化均匀，根据面料的不同和气候变化可调整下缸和氧化的时间。

9. 刮灰

出缸布晒干后灰碱偏重，要"吃"酸固色，清洗后，把布绷在支架上，用定制两头圆形的刮灰刀或家用菜刀倾斜45°用力适中刮去灰浆。

10. 清洗、晾晒

布经刮灰后需要两至三次清洗，把残留在布面的灰浆及浮色清洗干净后晾干。因受到刮浆、染色、晾晒等工艺因素的影响，蓝印花布的长度一般限

定在12米以下，由染色师傅用长竹竿将湿布挑到7米高的晾晒架上，最后用端布石将布滚压平整。

蜀锦：图案华美锦之首

蜀锦专指蜀地（四川成都地区）生产的丝织提花织锦。蜀锦多用染色的熟丝线织成，用经线起花，运用彩条起彩或彩条添花，用几何图案组织和纹饰相结合的方法织成。在我国传统丝织工艺锦缎的生产中，历史最悠久，影响最深远。

渊　源

四川古称蜀，这里桑蚕丝绸业起源最早，是中国丝绸文化的发祥地之一。蜀锦兴于春秋战国。公元前316年秦灭蜀后，便在成都夷里桥南岸设"锦官城"，置"锦官"管理织锦刺绣。这一时期，蜀锦纹样从周代的严谨、简洁、古朴的小型回纹等纹样发展到大型写实多变的几何纹样、花草纹样及吉祥如意的蟠龙凤纹等。

汉朝时，成都蜀锦织造业便已经十分发达，朝廷在成都设有专管织锦的官员，因此成都被称为"锦官城"，简称"锦城"。

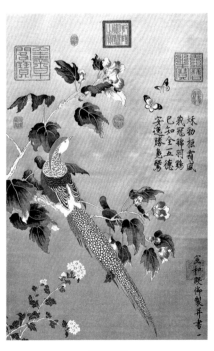

蜀锦花鸟

东汉末年，三国纷争，相对稳定的成都其蜀锦织造却达到空前的地步。《吴书·甘宁传》中说得最有趣，称东吴大将甘兴霸原籍四川忠县（今巴郡临江）人。早年在长江中上游一带做水贼，他的贼船全用蜀锦做帆为标记，号称"锦帆贼"。《蜀书》记载，公元211年刘备入成都，取府库藏锦分别赏赐诸葛亮、关羽、张飞和法正等每人一千匹。诸葛亮治蜀期间，更是把养蚕织锦、盐铁官营视作富国强兵的两大经济政策，"今民贫国虚，决敌之资，惟仰锦耳"。蜀锦在当时不仅是对外贸易的商品，也是军费开支的来源。诸葛亮在南征时又把蜀锦织造技艺传授给各地百姓，使西南少数民族地区的织锦技术有了很大发展。

隋朝时，成都织造的绫锦，质量精美。蜀锦无论生产规模还是技艺都进入鼎盛时期。蜀锦代表着中国古代丝织技艺的最高水平。这些精美的蜀锦，通过丝绸之路和其他贸易途径，广泛流传海内外。蜀锦当时大量流入日本，许多蜀锦被日本视为国宝，至今日本京都正仓院、法隆寺仍有收藏。

唐代的蜀锦，在纹样图案上更加丰富多彩。当时生产的"蜀江锦"不但花纹色彩生动和谐，有的还采取了六色并用的"晕色"，端庄丰满，富丽堂皇，与同时期绘画"唐三彩"有同工之妙。

五代十国时期，王建、孟知祥等为蜀主，织锦业仍然十分发达，品种亦有增加。

宋元时期，成都建"成都府锦院"，主要生产皇室用锦、贸易用锦，品种有八达晕锦、灯笼锦、曲水锦等。南宋后期，政治经济中心南移，织锦中心随之转移，虽然蜀地继续发展着，但到元朝以后，生产规模等已经不及之前。

明朝后，蜀地丝织业较元代有所恢复和发展。但在明末清初，蜀地遭遇了史无前例的战乱，一时城空。自康熙起，清初外逃或被掳走的织锦艺人才陆续回到成都，重操旧业，丝织业开始缓慢恢复。

19世纪末至20世纪初，民间穿绸着缎和用玄黄色的"衣禁"被取消，团花马褂和锦缎鞋帽风行一时，蜀锦业开始繁荣起来。据《清朝续

文献通考》记载，光绪年间，成都有机房两千处，织机万余架，织工四万人。

宣统元年（1909年）蜀锦参加南洋博览会，获得特等奖。

鸦片战争以后，洋货充斥市场，民族工业受到很大打击，蜀锦已失去昔日的风光，规模、产量已不及以往，至中华人民共和国成立前，已是一片萧条景象。中华人民共和国成立后，失业的蜀锦工人在政府的扶持下，于1951年9月，通过生产自救，组建了成都市丝织生产合作社（成都蜀锦厂的前身），恢复了蜀锦的生产。

20世纪80年代，设计人员对蜀锦进行了系统的发掘、整理。但随着工业化的进展，手工织机逐渐被现代织机所取代，到20世纪90年代，蜀锦业开始走下坡路。

2006年5月20日，蜀锦织造技艺经国务院批准被列入第一批国家级非物质文化遗产名录。

流　程

蜀锦其价如金主要体现在制作工艺上。要完成一件作品，从程序上说，主要需经历初稿设计、定稿、点意匠、挑花结本、装机、织造等几个重要过程。每一道程序又涉及很多独特的技艺。

用蜀锦大花楼木质机织造蜀锦，拽花工和织手须掌握多种技能。这些古代织造蜀锦的技能令人叹为观止：

1. 打结

这是织工的基本技能，也是学习手工织锦的第一道关。在一分钟内，用极细的丝线打出十二个结并剪掉线头，使其看上去像从来没断的才能及格。

2. 打竿儿

最注重身体协调性的技能。左手拽着线做短距离的前后运动，右手转动纺轮。根据需要打出不同股数的竿儿以做纬线。

蜀锦花色纹样

3. 拉花

在万千根稍粗于丝的线中拉花提起织机上的经线。力量要合适，经线不能提得太高，易断；也不能太矮，太矮了梭过不去。放线要干脆，否则，许多纤线会搅在一起。

4. 投梭

脚变换着踩竖脚竿将16面综框轮换升降，双手左右开弓投梭，其间每投一梭要用扣压纬线。两者所用力量均非常重要。若力量过重，另一只手很难接到梭；过轻，梭过不去，会割断经线造成经线断裂，如果这样，则成千上万根经线需要人工捞头手工打结。用扣压纬线时，如果力量掌握不均会令锦面图案时紧时松而变形。

上面提到的只是织造时必需的一些基本技能，最难的是织工在手脚眼耳并用的情况下保持协调和对织机构造的熟悉。

土印花布：色泽绚丽民族情

　　维吾尔族土印花布技艺所在区域为新疆维吾尔自治区的南部和东部，是维吾尔族人聚居的地方。按维吾尔族人的传统，凡是人的眼睛能看得到的地方，都要进行精心的装饰，因此在过去，印花布的使用十分普遍，无论贫富，家家必备。制作土印花布的技艺极富地域民族特色，土印花布图案精美，色彩搭配新奇合理，是一种精美的工艺美术品。

渊　源

　　棉花在新疆维吾尔自治区出现至少有1300年的历史，纺纱织布大约也有同样久的历史，《大唐西域记》记述，于阗国"工纺织拖绸"，产"白叠布"。

　　公元840年以后，新疆维吾尔族人的祖先古回鹘人西迁进入新疆维吾尔自治区南部和东部，承袭了古西域人使用棉布制品的传统，在棉布制品上进

新疆土印花布纹样

行装饰大约也有相近的历史。公元10世纪以后，南疆的维吾尔族人皈依了伊斯兰教。公元14世纪中叶以后东疆的维吾尔族人也皈依了伊斯兰教。伊斯兰教严禁描绘人及动物等"有灵魂"物体的图像，维吾尔族人不能从事绘画艺术，发展出了相当发达的以几何图案和花卉图形为主的工艺美术。

历史上维吾尔族土印花布曾有刻版印花和模戳印花两种，但流传至今的是以木章戳印的方式，在白棉布上进行工艺图案装饰。1845年5月4日，奉皇命到南疆履勘垦务的林则徐来到和田，他在日记里这样写道："……亦善织布，伊犁库存官布，皆由此地运往也。"

印花布的传统颜料是石榴皮、石榴汁、锅黑等植物和矿物颜料，20世纪60年代以后渐被化工染料代替。

近年来，新疆土印花布工艺有很大的改进，质量不断提高，销售前景乐观。

流　程

维吾尔族的民间印花布是典型的手工艺品。在工艺形式上分模戳多色印花和镂版单色印花两类。

模戳多色印花，是将纹样复画于梨木或核桃木上，从木模立戳制纹，雕刻成凹凸分明的图案，然后用此模戳蘸黑色染液，印出黑色纹样。另外用一个单独纹样戳可以拓印成多样的纹样，形成一个组合的整体图案。然后，再用不同的填色模戳和用毛笔、毛刷蘸上其他各种颜色的染液，按其纹样所需加以拓涂而形成色泽绚丽的多色的印花布。

镂版单色印花方法比较简单，首先将纹样图案复画于厚纸板或铁皮上，镂空花纹成为印版。然后在印染时将镂版压在白布之上，用石膏粉、面粉和少量鸡蛋清混合成的灰浆涂抹在布上。取掉镂版，待灰浆干后，将布放入染液中浸染，有灰浆部分的白布就染不上颜色。待晾干白布后，去其灰浆，就出现白色相间的民族图案，成为单色印花布。由于印花为白色，布底色为蓝色，所以也称蓝印花布。

制作土印花布的工艺流程为：选布、上浆、印花、漂洗。关键技艺有

新疆土印花布

两点：

1. 刻制木图章

工艺流程为选木料（一般是梨木）和加工坯料（刨平打光）雕刻；木图章有的是祖传的印花布匠人自己刻，有的出自木匠之手，图案并没有严格的规范，都是匠人们的即兴之作，但是绝对脱离不了几何图案和花卉图形约定俗成的样式。共几十种纹样，因流传地区不同，各地都有自己独特的纹样。

2. 图案的拼合布排

传统工艺并不在布料上打画稿，专业一些的工匠会在布料上轻轻打几道墨线，防止图案走形，但大部分人是随心所欲，印到哪儿算哪儿，图章印不到的地方就用手指或毛笔补画一番。

树皮布：坚韧耐用源自然

黎族树皮布又称纳布、楮皮布、谷皮布等，是以植物的树皮为原料，经过拍打技术加工制成的布料。树皮布见证了人类衣物从无纺布到有纺布的发展过程。我国汉代司马迁在《史记·货殖列传》中的"榻布"，是有关树皮布最早的文献记录。如今在海南黎族的闽方言、哈方言地区，仍有会制作树

皮布及懂得缝缀树皮布衣、帽、腰带的黎族人家。

渊　源

　　黎族树皮布制作技艺的历史非常悠久，据古代典籍记载，至少在3000年以前海南岛便出现了树皮布。由晋人裴洲的《东观汉记》一书可知，汉代已有用树皮布做冠的记载，当时边疆少数民族还以树皮布制衣裳、被褥。古代文献中所称的楮冠、谷布衣，就是用树皮制成的衣冠产品。

树皮布衣服

　　宋代《太平寰宇记》、元代《文献通考》和清代《黎岐纪闻》等书籍中，均有海南黎族"绩木皮为布"的记载。

　　清代，琼州定安县知县张庆长（1752—1755年在任）《黎岐纪闻》载："生黎隆冬时取树皮捶软，用以蔽体，夜间即以代被。其树名加布皮，黎产也。"

　　大概到了明代，海南沿海地区已经不再使用树皮布；中部黎区则大约使用到清代以后。

　　1931年和1932年，德国人类学家史图博先后两次到海南进行黎族的田野调查，写了一本《海南岛民族志》，书里提及"海南岛的布……，用树皮经捣击后做成的"，他还例举1909年柏林民族学博物馆陈列出的海南树皮布证实。

　　中华人民共和国成立前，海南黎区的黎族人，大多会后一种制作树皮衣或被子的制作技术。今天，海南省民族博物馆以及白沙、昌江、陵水、保亭等县博物馆收藏有树皮布。至今，一些偏僻黎村仍有老人知道树皮布的制作

方法。

2006年5月20日，该制作技艺经国务院批准被列入第一批国家级非物质文化遗产名录。

流　程

黎族地区可以用于加工的树皮有很多种，如厚皮树、黄久树、箭毒树、构树等，古代的黎族人民多用楮树树皮捶成布来制作衣物。楮树树皮也是制造桑皮纸和宣纸的原料。

树皮衣的制作有一套很烦琐的工序，包括扒树皮、修整、将树皮放在水中浸泡脱胶、漂洗、晒干、拍打成片状和缝制。然后人们利用加工好的树皮布剪裁缝制帽子、枕头、被子、上衣、裙子、兜卵布、口袋等生活用品。尽管这一技艺分为若干工序，但所用工具并不多，其中以捶打工具最为重要，石拍是制作树皮布的器具之一，也是树皮布文化的标志。此外，需要的工具还有钩刀（砍刀）、木槌、木棒等。其制作过程大致如下：

1. 选材剥取

在上山选树前，先用麻线量好物体尺寸，再到森林里选择所需的树木，把量好尺寸的麻线大致比画后，才用钩刀在树干的一段上下各划一圈。剥取树皮前，用木棒拍打树干，稍为松后，再用钩刀竖划一刀，便可从竖刀缝处翘皮。如遇到难剥处，须用削尖的木棒揳进树皮，剥下的树皮成片状。

2. 压平浸泡

剥下的树皮不平整，要放在地上用石头或其他物件压平，过10多分钟后，再把树皮放入溪水里浸泡，使树皮充分地吸收水分并脱胶。

3. 捶打

将浸泡好的树皮取出放在石头上，用木槌捶打，需有一定的力度，但又不能把纤维击断。反复多次，树胶脱落后，显出柔软、洁净的纤维。

4. 晾晒

把含有水分的树皮纤维放在干净处晾晒，约两天时间便可晒干，成为成

品树皮布料备用。

5. 缝合

制作树皮布时，把片状的树皮纤维按尺寸划开，再用竹针系麻线缝合。

龙被：天上取样人间织

龙被，因产地主要在古崖州地区，也称为崖州被，有些地方叫作大被、绣被。龙被是黎族织锦中的一种，是黎族在纺、织、染、绣四大工艺中难度最大、文化品位最高、技术最高超的织锦工艺美术品，是黎族进贡历代封建王朝的珍品之一。遗憾的是，龙被技艺因缺乏保护措施已失传。如今龙被成为具有极大收藏价值的文物。

渊　源

海南黎族是海南岛上最早的居民，是远古百越的南越支系。大约在中原殷周之际，黎族先民就已经劳动生息在海南岛上，并且遍布全岛。

海南黎族的纺织品大多以棉花为料品，通称"织贝"。各种史籍记述中的黎锦、黎单、旨花布、五斑布、白布、按搭、食单、龙被等，都是在织贝的基础上发展的棉纺织品。

据载，西汉元封元年（公元前110年），汉武帝平服南越后，在海南岛开设珠崖、儋耳两郡，此时，海南有名的纺织品，也开始成为朝廷的贡品。可见，距今两千多年前的黎族织贝已经堪称卓然不群的织品。

黎族龙被产生于东汉明帝时代，当时龙被作为贡品而深受封建帝王的喜爱，汉明帝则开设画院，广招著名画师、艺匠和纺织良工，专为皇室设计制作各种雕绘龙章龙纹的建筑和用品。由于有纺织工参与宫廷画院的设计，龙的形象开始出现在黎族岁贡的织贝上，龙被艺术也开始出现。这种"天上取

样人间织"的龙被，经过心灵手巧的黎家妇女的精心织绣，龙的形象格外生动传神，成为艺术史上的一大创举。

元初，女纺织家黄道婆，在流寓海南的30多年中，虚心地向黎族人民学习先进的纺织技术。13世纪90年代，黄道婆回到家乡松江乌泥泾镇（今上海华泾），引进了黎族的纺织工具加以改进，制成了弹、纺、织等一整套生产工具，广泛传授黎族妇女织造黎锦、龙被时发明的非常别致的错纱、配色、综线、挈花等技术。

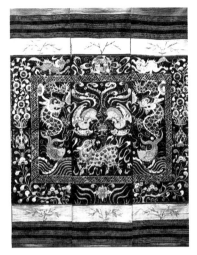

黎族三联幅龙被

清代、民国时期是龙被的织绣工艺发展的最高峰，而后开始停滞不前，20世纪50年代后有部分地区开始停止织造龙被，现在的黎族妇女已不再织绣龙被了。现在，龙被的技艺已经失传，现有的龙被都是古代流传下来的。

流　程

龙被的织造是一个复杂的过程，从摘棉、脱棉籽、纺纱、染纱到织绣出龙被，要5至6个月时间，甚至是一年时间。

据资料显示，龙被的织制主要有两种方法，一种是使用踞腰织机，另一种是脚踏织机。踞腰织机所织的龙被花纹图案比较传统，色彩单一，数量较少。而脚踏织机所织的龙被，是旧时一种比较先进的织法，质地厚，质量好，流行也比较广。它的特点是先织制好布料，然后才在布料上任意刺绣花纹图案。龙被难度最大的是刺绣花纹图案部分，由于图案变化多，色彩十分丰富，所表现的范围比较广。

龙被的构图谨密，层次分明，以蓝色或黑色为底布，以金黄色、红色、紫色等为主色调，幅图的色彩搭配合理，图案绚丽多彩，主体感强。在织造龙被之前，要杀一只鸡举行简单的宗教仪式，请神灵保佑织造者眼明手快，

早日完成织造任务，完成后也要举行法事，感谢神灵保佑使龙被如期完成。平时不能挂龙被，只有在举行重大的宗教仪式和丧葬时才动用龙被。

龙被图案很多，动物图案有龙、凤、鹿、公鸡、鲤鱼、青蛙、喜鹊等，植物图案有木棉花、龙骨花、泥嫩花、梅花、竹、青草等，自然界方面的图案有雷公、闪电、太阳、月亮、星星、流水、田野、大海、蓝天等。

第六章

陶瓷漆艺类手工艺

通俗地讲，用陶土烧制的器皿叫陶器，用瓷土烧制的器皿叫瓷器，陶瓷是陶器、瓷器的总称。陶瓷在工艺上因材施艺，散发材料的天然美感，贴近人民生活，在艺术上洒脱肆意，在民间历千年而不衰，具有独特的地方乡土气息，突出的产品有伏里土陶、石湾陶塑、景德镇瓷器等。

除了陶瓷类，漆工艺也是一项古老的技艺。我国制作和使用漆器，已有七千年历史。漫长的漆艺史，是技术不断进步、种类不断增多、品质不断提升、影响不断扩大的历史。在漆艺中，积淀着十分丰厚的历史文化。漆艺之美，是材质、技术、艺术、文化等诸元素的综合产物。在新的历史时期，陶瓷和漆艺都在焕发新的光彩。

伏里土陶：造型奇特绝世艺

伏里土陶是山东省枣庄市山亭区西集镇伏里村一种古老的地方传统手工制陶技艺，它保持着原始社会新石器时代的形制，是山东土陶中独系发展起来的稀有艺术品种。伏里土陶具有很高的艺术、考古、收藏、陈列、装饰等价值，是不可多得的艺术珍品，被专家誉为"鲁南民间艺术一绝"。

渊　源

伏里村位于山东省枣庄市山亭区西集镇西南一公里处，曾为夏代至西周中期偏早的古倪国国都所在地。伏里村，相传是三皇五帝之一伏羲氏的故里，因而得名。

1992年，考古学家在这里发现了一处大汶口时期的文化遗址，所出土的陶器的生产史可上溯到五六千年前。伏里大汶口时期文化遗址出土的陶器多数是陶罐、陶鼎等生活类的器具。后来，青铜器盛行，制陶业衰落。

到了汉代，伏里土陶重新兴盛起来。西汉中后期到魏晋，社会上风行厚葬习俗，殉葬品除了奇珍，还随葬大量的陶猪、陶羊、陶仓等土陶制品。这一厚葬习俗，促进了制陶业的发展。

明清时期，伏里制陶工艺达到鼎盛，一大批土陶艺人把这一艺术推向了一个新的高

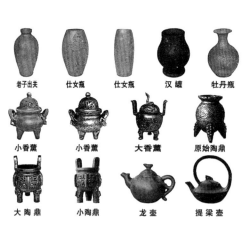

老子出关　仕女瓶　仕女瓶　汉罐　牡丹瓶

小香薰　小香薰　大香薰　原始陶鼎

大陶鼎　小陶鼎　龙壶　提梁壶

伏里土陶的一些样式

峰，出现了像刘玉贵、张大昌、甘家生、于志江等著名制陶工匠。

现在的伏里土陶，按其用途，可分成祭祀、赏玩、生活用品三大类。祭祀类有方鼎、香筒、烧香用的圆鼎等；赏玩类有大站狮、蟾蜍、鸡兔鱼等，除狮子、牛等用于摆设外，大多数是儿童玩的口哨；生活类主要有阖缸、大小花罐、妇女梳妆用的八角松枝盆、烫酒用的酒壶等。如今，伏里的土陶艺术品已传入美、日、法、德等21个国家和地区，并被中国美术馆、日本玩具博物馆等机构所收藏。

2009年，伏里土陶被列入山东省级非物质文化遗产名录。

流　程

伏里土陶烧制有大、小窑屋之分，大窑屋烧制生活器皿类的大件，小窑屋烧制祭祀器、赏玩器，还有个头较小的工艺生活用品类。

伏里土陶至今仍沿袭古老原始制作方式，工艺流程主要为：

1. 备土

根据制器不同，在土场铲除杂乱层，取黑立土、红黏土刨下晒干，备够一窑，运回窑屋场子。

2. 和泥

用适当的水渗透，滋润一夜，第二天早上用木锨翻一遍，用脚踩。踩好后，搬进屋码垛。一段时间之后，用铲子铲下或用弓子采下，够一天用的，轮番踩三遍，直到非常柔软方可使用。这个过程，大小窑屋都一样。

3. 制器

大窑屋的匠人根据不同季节的社会需求，决定生产罐子窑还是缸盆窑。根据窑装量分别制出各种陶器的数量，陶坯胎下轮或出模后，根据不同天气，进行反复晾晒。不同器物进行晾晒的时间不同，所要求的天气也有很大区别。陶器的成功与否，与晾晒有很大关系。四五成干的时候，将陶坯规矩成型。规矩成型的方式有两种：一是刮，二是拍。刮就是用一个月牙形的扁木片，刮陶坯内腹部，直到刮出满意器形为止。拍多用于制缸等大型

陶器上，这是一种二次成型的生产方式。第一次是拉出陶器的底半截，晾晒到三四成干的时候，再做上半截。做完以后，为了加强上下半截的结合密度，工匠用拍和锤里外对应，同时小心拍打。里边的锤面非常平整，外边的拍为沟槽形。成型的陶坯七八成干的时候，转到干燥的环境中继续干燥、备烧。

4. 上釉

陶器在三四成干的时候上釉，一般在晾晒场地直接上釉。釉是一种传统的矿物质原料，有白陶料、红陶料、低温红陶料等数种。上釉方式根据不同器物采取不同的操作方式。盆以白陶料、彩陶料为主，罐、缸以红、白釉兼用，个别的还有彩陶，如洗脸盆。方法是：上完白陶釉以后，工匠再用赭红石研浆，用毛笔画鱼衔草图案。

5. 烧制

待一窑器物干燥后，全运到窑边晾晒，目的是充分晾去水分。一早搬运到窑屋边的空地上，晾好了，开始装窑，然后是烧制，时间一般是24小时左右。闷火后封窑，慢慢调节窑温下降快慢，凉后出窑。

石湾陶塑：寓巧于拙生异彩

石湾陶塑技艺是主要分布在广东省佛山市禅城区石湾镇街道及周边地区的一种汉族民间传统制陶技艺。石湾陶，景德瓷，可以说是概括了中国陶瓷的精髓。与景德镇陶瓷业不同，石湾窑是民窑，它除了生产日常用陶瓷外，还大量生产美术陶瓷等作品。石湾陶塑无论是型制、纹饰或者釉色上都鲜明地散发出岭南原始艺术流风余韵和岭南人的精神品格。

渊　源

石湾陶塑技艺是在日用陶器的基础上发展起来的。石湾出现大型窑场的历史最迟可上溯至唐朝。20世纪50年代和60年代先后在佛山石湾和南海奇石发现唐宋窑址，发掘出的均属半陶瓷器，火候偏低，硬度不高，坯胎厚重，胎质松弛，属较典型的唐代南方陶器。

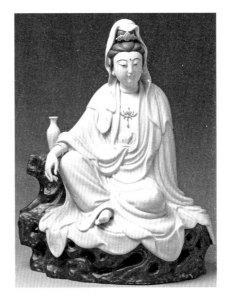

石湾陶塑观音像

宋代是陶瓷极盛时期，整个社会的消费时尚推动了陶瓷业的空前发展。当时石湾陶业发展的两个重要因素是交通便利和陶土比较丰富。本来就有陶瓷业基础的石湾便很快发展成为岭南重要的陶器生产基地。

宋代石湾生产的日用陶器，造型及装饰手法都注入了艺术表现形式，器形饱满、均衡，种类也比唐代丰富得多。

宋代石湾陶器的装饰艺术非常重视纹饰。纹样题材广泛，形象丰富，极尽工巧细密，达到了相当高的艺术水平。

南宋至元代，佛山是中原汉族移民的聚居地。他们把北方的汉族陶瓷技艺带到石湾，与石湾原有的制陶技艺相融合，大大地提高了石湾陶器的制造水平与艺术水准。

自明代起，石湾打破了过去单一日用陶瓷出口的状况，艺术陶塑、建筑园林陶瓷、手工业用陶器等也不断输到国外，尤其是园林建筑陶瓷，很受东南亚国家人民的欢迎。

明代以后，种类和题材则渐趋广泛，百姓日常劳动、生活情景，各类花

鸟虫鱼、菜蔬瓜果、神仙人物与历史人物，都在石湾陶塑艺术中得到真实、生动的表现。

清代，石湾陶瓷业进入鼎盛时期，大量各式日用陶瓷品的生产和风格独特的陶塑瓦脊、建筑装饰构件、陶塑神仙佛像、园林用品等美术陶瓷的生产，不仅内销，还大量远销东南亚和欧美市场。

中华人民共和国成立后的50年来，石湾陶塑工艺从作品的题材内容到表现手法，都有很大的发展，今天的石湾已成为我国最大的陶瓷产地之一。

2006年5月20日，石湾陶塑工艺经国务院批准被列入第一批国家级非物质文化遗产名录。

流　程

石湾陶塑技艺按实物形态可分为人物陶塑、动物陶塑、器皿、微塑、瓦脊陶塑五大类。

清代的石湾陶塑

石湾陶塑的技法多姿多彩。陶塑工艺产品生产的成型技法上，至今还保留着手印和卷筒塑制空。

石湾陶塑的制作工艺按顺序可分为原料加工、泥坯塑制、赋釉及煅烧四大工序。

1. 原料加工

配泥是石湾陶瓷制作常用的方法之一。配泥的目的一方面是为了清除杂质，另一方面是把产地来源不同、成型和煅烧性能不同的土，搭配成符合制作者所需要的，具有一定烧成温度范围的、能和釉及煅烧温度相呼应的熟土。

2. 泥坯塑制

石湾窑制品以手工拉坯为历时最长、产量最大的成型方法，其中手工拉坯成型是在转轮上制作圆形器皿的基本方法，在产品的造型技法上，继承和发展了传统的刀塑、按塑、捏塑、贴塑四种方法，使各种造型具有气韵生动的艺术效果。

3. 赋釉

石湾陶塑釉色有90多种。上釉的方法有：搽、涂、荡、泼、浸、淋等十多种方法。

石湾窑千多年来使用的釉基均是当地农村的生活废弃物生火后残留的稻草灰、桑枝灰和松柴灰。长期以来，石湾窑所使用的着色剂均是东平河道里的淤泥，淤泥内的金属成分以氧化铁为主，淤泥配上稻草灰、桑枝灰、松柴灰便成了酱黄釉、黄褐釉。

4. 煅烧

从考古提供的证据来看，石湾窑最早出现在唐朝，那时候的窑多为后靠山腰、向上倾斜的"龙窑"，目前石湾使用的窑炉若以火焰运作可分为明焰式、半隔焰式和隔焰式三种。

牙舟陶：淡雅和谐文物韵

牙舟陶是贵州特产，产品多为生活用具及陈设品、动物玩具和祭祀器皿，其特点造型自然古朴，线条简洁明快，色调淡雅和谐，具有浓重的出土文物神韵。牙舟陶以生产烟斗、盐辣罐、酸菜坛、茶壶、土碗而著名，其生产的陶器有很高的使用价值，贮存食物不易腐败，伏天泡茶经久不馊。

渊　源

牙舟镇是贵州南部平塘县的一个山区小镇，离省城贵阳150公里，离县城28公里。牙舟镇附近广布一种灰黄而黏的优质泥土，此种泥土是生产陶器的上好原料。

牙舟陶的历史并不是很长，据了解有600多年的历史。与明代洪武年间朱元璋挥30万大军南下、扫除叛军有深厚渊源。30万大军自北到南，需适应不同的气候环境、生活习性，为了更好地转变生理习惯，北方大量的制瓷工艺者随军到达云贵地区，工艺与当地的生活习性和民族特色相融合，形成牙舟陶的雏形。

牙舟的先民开始用这些优质黏土烧制陶器，牙舟陶的生产初以原始爬坡窑烧柴为主，制作工艺从打土坯到制模上釉，全用手工操作，做工细腻，操作仔细，煅烧时间长，产品质量上乘。牙舟陶在发展过程中，融入了贵州本土的陶文化内涵，形成了独具一格的贵州陶艺。

在明朝和清朝时期，牙舟陶除了在中国内地销售，还曾远销欧洲的法国和东亚的朝鲜、日本，南洋的马来西亚、菲律宾等国。

牙舟陶

在辛亥革命前，牙舟陶就已远销东南亚，到民国期间则发展到100多家小作坊，有陶窑48座。中华人民共和国成立后，牙舟陶发展更快。从20世纪60年代起，牙舟陶器多次被选参加在北京、上海、广州等地举办的"全国工艺美展"及"全国陶瓷展览"展出。后又被选送到日本、朝鲜、丹麦、芬兰等国展出。

2008年，"牙舟陶器烧制技艺"入选第二批国家级非物质文化遗产名录。

2010年9月亮相上海"世博会西郊国际贵州馆"，牙舟陶声名日渐远扬。

如今，牙舟陶的文化价值和市场效应越来越受到商家关注。

流　程

牙舟陶的釉色以玻璃釉为基础，以黄、白、绿、紫、褐色为基调色，在设计上选择蜡染、刺绣、桃花图案，以浮雕的手法体现，形成各种光泽莹润的色调，具有浓厚的民族、民间风格。在烧制过程中，玻璃釉表面会出现自然裂变现象，形成各种和谐的裂纹，很富于装饰性。

牙舟陶的制作一般不用翻型，以手捏为主，手捏的小动物形象逼真生动，千姿百态，神韵别致。生产牙舟陶的泥土灰黄而黏，这种泥土广布于牙舟镇一带，易脱水，黏性强，是生产陶瓷的上好原料。牙舟陶的生产都以小陶窑式的家庭作坊为主，在制作工艺上从打土坯到制模上釉，全用手工操作。

牙舟陶

紫砂陶：清茶一盏香溢远

紫砂陶是中国特有的手工制造陶土工艺品，制作原料为紫砂泥，原产地在江苏宜兴，又名宜兴紫砂壶。紫砂陶以紫砂壶最常见，其特点是不夺茶香气又无熟汤气，壶壁吸附茶气，使用日久空壶里注入沸水也有茶香，故有"人间珠宝何足取，宜兴紫砂最要得"的美誉。历史上曾有"一壶重不数两，价重每一二十金，能使土与黄金争价"之说。

渊 源

宜兴紫砂陶源自北宋，自宋代延至明正德年间（10世纪至16世纪），为紫砂陶初创时期。

1976年，宜兴羊角山古窑遗址出土了大量紫砂陶残器。经南京大学历史系和南京博物院鉴定，这座紫砂古窑址的年代为北宋。1966年南京出土吴经墓（明嘉靖十二年墓葬）紫砂提梁壶一件，其紫砂造型、制作技法与羊角山宋窑残器的拼复件对比，完全一脉相承。

清代的紫砂壶

从万历到明末是紫砂器发展的高峰时期，前后出现"四名家""壶家三大"。"四名家"为董翰、赵梁、元畅、时朋。董翰以文巧著称，其余三人则以古拙见长。"壶家三大"指的是时大彬和他的两位高足李仲芳、徐友泉。

到了清代，紫砂艺术高手辈出，紫砂器也不断推陈出新。清初康熙时期开始，紫砂壶引起了宫廷的高度重视，开始由宜兴制作紫砂壶胎，进呈后由宫廷造办处艺匠们画上珐琅彩烧制或制成珍贵的雕漆名壶。雍正也曾下旨让景德镇按照宜兴壶的式样

民国时期的紫砂瓶

烧制瓷器。乾隆七年（1742年）宫廷开始直接向宜兴订制紫砂茶具，至此紫砂壶成为珍贵的御前用品。

咸丰、光绪年间，紫砂艺术没有什么发展。在稍后的20世纪初叶，由于中国资产阶级蓬勃兴起，商业的逐渐发展，宜兴紫砂自营的小作坊如雨后春笋般迅速发展起来，诞生了一些制壶名家。

中华人民共和国成立后，1954年成立合作社，举办了紫砂工艺学习班。现在宜兴制作紫砂陶的艺人不下12000人。宜兴的紫砂壶，由于工具与窑炉进步，制作的式样达千百种之多，名家辈出。

流　程

紫砂成型工具很多，主要有搭子、竹拍子、挖嘴刀、木拍子、滴棒、各种矩车、线梗、复只、勒只、明针、虚坨、木转盘、篾只等。

以紫砂壶为例，制作过程包括：

1. 预备

预备包括预备原料、工具等。

原料的准备，包括挖泥、炼泥和选料。矿中挖出的硬块状的泥料经过捣碎、过筛、澄滤，所得细土下窑储藏，叫作"养土"。

工具预备，主要是泥凳（工作台）、搭子（打泥条等）、拍子（打身筒等）、尖刀、矩车（做圆形泥片）、线梗（光滑各种装饰线条的工具）、明针（牛角片，光滑表面）等。

2. 制作

紫砂器成型的主要方法是手工捏作。先捏器身，然后挖足、开面，最后加柄、嘴、盖等。制好的坯要经过细致的修整，有些器物再加装饰。紫砂一般不上釉，也有少量用釉装饰的，大件采取泼釉法，小件采取浸釉法。一般单色釉上一次，彩绘器上两次。

3. 烧制

器坯阴干后装匣钵进窑烧制。传统方法烧制紫砂器的窑是"龙窑"，即头低尾高的斜式窑。龙窑一般长达40米，每隔一米为一节，烧炉在头部，燃料为木柴和柴草。窑背两侧各有50个烧火眼，从烧火眼投入燃料。窑身两旁，每隔四到五米辟一个进出口，从这里装坯、取器。每窑需以1100℃到1200℃的窑温烧40～42小时；烧成后，停15～24小时，再开窑取器。用龙窑烧制，窑工很辛苦。现在紫砂厂已改用烧重油的新式窑炉，既节省人力，又提高了烧造质量。

紫砂器烧成后还要磨光上蜡，上蜡是紫砂特有的工序。彩绘的紫砂器，需经过两次装烧。

景德镇陶瓷：典雅秀丽声如磬

景德镇瓷器，江西省景德镇市特产，瓷质优良，造型轻巧，装饰多样，是称誉世界的古代陶瓷艺术杰出代表之一。景德镇瓷器风格独特，以"白如玉、明如镜、薄如纸、声如磬"而享誉世界。

渊 源

景德镇从汉朝开始烧制陶器，距今1800多年；从东晋开始烧制瓷器，距今1600多年。随着时代的发展和江南地区经济的繁荣，景德镇制瓷技术也有所提高，产品远销各地。

583年，南朝皇帝陈叔宝为了造豪华的亭台楼阁，诏令这里的窑户烧造雕镂精巧的陶瓷柱石。不久，隋朝建立，隋炀帝又要这里造狮象大兽两座献给皇宫。这都说明，当时景德镇地区的制瓷业已有相当的技艺水平。

北宋时期景德镇白釉壶

宋代景德镇制瓷业已呈现繁荣局面，据考古发现，宋代窑址分布多至30处，陶瓷的器型也发展到数百种之多。当时，景德镇瓷器以灵巧、典雅、秀丽的影青瓷（青白瓷）著称于世。

到元代，最大成就就是创制成功至今仍享有盛誉的青花瓷。

在元代的基础上，明代的景德镇瓷业就更加突飞猛进。明时，景德镇官民竞市，景德镇真正成了"天下窑器之所聚"之地；永乐时，景德镇成功地烧出了玲珑瓷；到成化年间，又烧制出精细的青花玲珑瓷。

由于明末战乱，清初的景德镇瓷业生产曾一度受到影响，甚至停滞不前。到了康熙十九年（1680年）以后，景德镇的瓷业恢复过来，形成了康熙、雍正、乾隆三朝瓷业生产的鼎盛时期，从而跃上了历史的巅峰。

乾隆时期之后，由于各种社会原因，景德镇瓷业生产从巅峰开始走下坡路。民国时期，社会仍不安定，军阀混战，民不聊生，景德镇瓷业处于奄奄一息境地，整个瓷业生产陷入低谷。

中华人民共和国成立以来，景德镇在原有的小作坊的基础上重新组建了景德镇十大瓷厂。自20世纪90年代开始十大瓷厂因经营不善陆续停产。

2006年，景德镇传统瓷窑的营造技艺被列入国家级非物质文化遗产名录。

流程

景德镇手工制瓷工艺专业化程度强，行业分工极其细致，最核心的包括拉坯、利坯、画坯、施釉和烧窑五项工序。

1. 拉坯

拉坯是成型的最初阶段，也是器物的雏形制作。它是将制备好的泥料放在坯车上，用轮制成型方法制成具有一定形状和尺寸的坯件。

2. 利坯

它是将经过印坯工艺后的粗厚不平、规格不齐的粗坯经过两次旋削，使之厚度适当、表里一致。

3. 画坯

景德镇釉里红瓷器

它是用青花料在坯胎上绘画，打青花箍或写青花字，最后上釉烧成。

4. 施釉

它是在器坯内外上一层玻璃质釉、使之光润。其方法有蘸、浇、吹、荡、涂等。

5. 烧窑

是成瓷的最后一道关键工序。它是将装有成坯的匣钵按窑位置放在窑床上，用松柴或槎柴烧至1270℃至1300℃，采取先氧化焰，后还原焰的方法，分溜火、紧火、

净火三个阶段，用一天一夜（24小时）的时间，把匣钵内的坯胎烧成瓷胎。

德化白瓷：质地坚密润似脂

德化白瓷，源于福建德化，它是世界陶瓷之都。德化陶瓷制作精细，质地坚密，晶莹如玉，釉面滋润似脂，以"白"见长，故有"象牙白""猪油白""鹅绒白"等美称，在我国白瓷系统中具有独特的风格。瓷雕技艺享誉天下，在陶瓷发展史上占有重要地位，在国际上有"东方艺术"之声誉。

渊 源

早在宋元时期，德化碗坪仑窑在生产青白瓷的同时就生产出了白瓷。据考古发掘出土资料表明，在碗坪仑窑遗址出土有北宋至南宋初的青白瓷残片，在屈斗宫窑遗址则发现大量元代烧制的青白瓷。另据历史资料记载，德化窑经过宋、元时期的稳步发展后，特别是元代所生产的青白瓷，很大部分是通过海路运输大量销往海外。

明代，德化窑白釉瓷又有了进一步发展，工艺大师们研制出一种温润乳白、如脂如玉的白瓷，这在当时全国制瓷业中独树一帜，至此，德化窑达到了全盛时期。

进入清代以后，青花瓷器代替白釉瓷器逐渐成为德化窑生产的主

清代德化窑书卷观音像

流产品，窑址遍布县境各地。

明清是中国对外贸易的重要时期。在对外贸易中，瓷器仍然是重要商品。德化瓷器凭借有利的国际环境、地理条件和自身高超的工艺水平，很快就成为中国的一种外销瓷，并在以后数百年间盛烧不衰而名扬海外。

晚清以后，随着帝国主义的经济侵略，德化瓷业走向衰落。

中华人民共和国成立后，陶瓷业再次进入崭新的发展时期。1972年，德化县第一瓷厂成立攻关小组，成功恢复了明代"象牙白"瓷的配方生产，研制出了一种白中闪黄的瓷种，定名为"建白瓷"。1979年，轻工业部授予德化瓷厂所产的建白瓷雕优质产品证书。

2006年12月27日，国家质检总局对德化白瓷实施地理标志产品保护。

流　程

德化白瓷被法国人誉为"中国白"，它是利用德化当地特有的高岭土，经过高温烧制而成的陶瓷制品。

德化白瓷的主要制作流程为：

1. 瓷土加工

把瓷土淘成可用的瓷泥。将淘好的瓷泥分割开，摞成柱状，便于储存和拉坯。

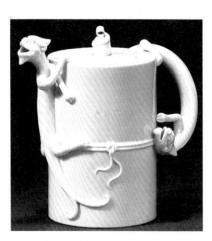

明末清初德化白瓷螭龙执壶

2. 拉坯

将摞好的瓷泥放入大转盘内，通过旋转转盘，用手和拉坯工具，将瓷泥拉成瓷坯。

3. 印坯

根据要做的形状选取不同的印模将瓷坯印成各种不同的形状。

4. 修坯

通过修坯这一工序将印好的坯修

刮整齐和匀称。修坯又分为湿修和干修。

5. 捺水

用清水洗去坯上的尘土，为接下来的画坯、上釉等工序做好准备工作。

6. 画坯上釉

画好的瓷坯粗糙，上好釉后则光滑又明亮。常用的上釉方法有浸釉、淋釉、荡釉、喷釉、刷釉等。

7. 烧窑

经过数十道工具精雕细琢的瓷坯，在窑内经受上千摄氏度高温的烧炼。经过几天的烧炼，窑内的件件瓷坯已变成了精美的瓷器。

龙泉青瓷：名剑优瓷并蒂花

古代龙泉名窑是宋代"官、哥、汝、定、钧"五大名窑之一，历史悠久，驰名中外。龙泉青瓷"青如玉，明如镜，声如磬"，以瓷质细腻、线条明快流畅、造型端庄浑朴、色泽纯洁而斑斓著称于世。自宋代起，龙泉青瓷便远销亚、非、欧许多国家和地区。

渊　源

三国两晋时期，龙泉当地的老百姓利用本土优越的自然条件，吸取越窑和瓯窑的制瓷技术与经验，开始烧制青瓷。这一时期的青瓷作品制作粗糙，窑业规模也不大。

到五代和北宋时期，吴越国的统治者俯首称臣，每年向中原君主上供瓷器，官窑无力承担，于是龙泉窑业开始大力发展，烧制青瓷的技术水平日益提高。

到了南宋时期，龙泉青瓷出现了崭新的面貌。北宋覆灭后，北方人大

明代龙泉青瓷玉壶春瓶

量南迁，全国政治经济中心南移，而北方汝窑、定窑等名窑又被战争所破坏，瓯窑和越窑也相继衰落。到南宋晚期，由于北方制瓷技术的传入，龙泉窑结合南艺北技，开创了我国青瓷史上的巅峰时代。

南宋统治者为解决财政困难，鼓励对外贸易，于是龙泉青瓷就借海上贸易兴起之利，从海路大量出口，行销世界各国，成为当时主要的出口商品之一。

南宋末期，龙泉窑进入鼎盛时期，粉青和梅子青的烧制成功，巧夺天工，在我国瓷器史上留下了光辉的一页。

元代，龙泉窑依然为宫廷和贵族烧制瓷器，元代统治者继续奉行对外贸易政策，使龙泉青瓷生产规模在元代继续扩大，窑址和产品的数量都达到前所未有的程度，产品品种增多，远销国外。

元代后期，随着阶级矛盾和民族矛盾的加剧，严重影响了青瓷的生产。到了明代永乐年间，由于郑和下西洋，海外贸易促进了青瓷生产。此后，海上贸易之路变为西方殖民者侵略之路。明王朝实行海禁，青瓷外销量锐减，龙泉窑窑口纷纷倒闭，改烧民间通用青瓷，造型、烧制都不及以前精致。

到了清朝，龙泉窑窑场所剩无几，产品胎质粗糙，龙泉青瓷至此凋零。

民国时期，随着外商涌入中国，曾掀起了一场仿古青瓷热。一批民间制瓷艺人开始研制、仿造古青瓷，但工艺落后，成品率极低，釉色优劣不稳。

中华人民共和国成立后，龙泉青瓷开始恢复生产，重放光彩，再度辉煌。

2006年5月20日，龙泉青瓷烧制技艺经国务院批准被列入第一批国家级非物质文化遗产名录。

流　程

龙泉青瓷传统烧制技艺具体工艺流程有粉碎、淘洗、陈腐、练泥、拉坯、晾干、修坯、装饰、素烧、上釉、装匣、装窑、烧成等多道工序。具有特色的传统技术是：

1. 青釉配制

制釉的主要原料为紫金土、瓷土、石英、石灰石、植物灰。配制过程是将上述原料分别焙烧、粉碎、淘洗后按比例混合制成釉浆。好的釉配方需要数百次试验才能成功，多以师徒或家族相传，秘而不宣。

龙泉青瓷

2. 厚釉装饰

坯件干燥后施釉，可分为荡釉、浸釉、涂釉、喷釉等几个步骤。厚釉类产品通常要施釉数层，施一层素烧一次，再施釉再素烧，如此反复四五次方可，最多者要施釉十层以上，然后才进入正烧。

3. 青瓷烧成

龙泉青瓷烧成过程分烘干、氧化、恒温、还原、高火氧化、降温六个阶段。厚釉青瓷烧成难度大，温度偏高或偏低，都达不到如玉的效果。素烧温度比较低，一般在800摄氏度左右，而釉烧则在1200摄氏度左右，按要求逐步升温、控温，控制窑内气氛，最后烧成成品。现代艺人们需要借助温度计，结合观察火焰颜色及其他长年积累的经验控制烧成温度、时间与火候。

金砖：宫廷御用地位尊

金砖因其质地坚细，敲之若金属般铿然有声而得名，又称御窑金砖，是中国传统窑砖烧制业中的珍品，也是古时专供宫殿等重要建筑使用的一种高质量的铺地方砖。如今，金砖成为人们收藏、赠送好友的极佳礼品。

渊　源

金砖名字的由来有三种说法，一种是金砖是由苏州所造，送往京城的，所以是"京砖"，后来演变成了金砖。另一种说法是金砖烧成后，质地极为坚硬，敲击时会发出金属的声音。还有一种说法是在明朝的时候，一块金砖价值一两黄金，所以叫作金砖。

金砖制作是一种古老的传统手工技艺。这种世界上独一无二的金砖出产在苏州郊外。因为苏州土质细腻、含胶状体丰富、可塑性强，制成的金砖坚硬密实。而且苏州靠近大运河，运输方便，可以从水路直达北京通州。几百年来，它的工艺代代相传，延续至今。

金砖创制年代无考，但据有关文献记载，金砖在明代已有大量生产制造。明永乐年间，明成祖朱棣迁都北京，建造紫禁城，宫中派出官员到苏州监制金砖。陆慕镇的黄泥适宜制坯成砖，所产金砖细腻坚硬，"敲之有声，断之无孔"。从明代算起，金砖也有600年历史了。

到了清代的乾隆年间，金砖的质量和数量都达到了高峰。金砖均

御窑金砖

为正方形。由于它系"钦工物料"，为皇家所用，所以地位特殊，加之严格的选料，精细的加工，使之烧成后颜色纯青，敲之声音悦耳，断之无孔，细如端砚，因此身价百倍。

金砖是专为京城的皇帝制造的，所以开始称京砖，后来转音为金砖，但也不应排除因质地优良而一开始就称为金砖。正因为这样，金砖在民间传世极少。

随着社会的发展，金砖也从皇家权贵的府邸走向了寻常百姓家，金砖的衍生产品，像砖雕、九宫格金砖习字版等都饱受好评。此外，御窑金砖还远销海外。美国纽约明轩和惜春园、日本池田市六角亭等，都使用了御窑金砖。

2006年，御窑金砖制作工艺被列入国家级非物质文化遗产名录。

流　程

金砖的制作需要经过选土、制坯、烧制、出窑、打磨和浸泡等几道工序。

1. 选土

所用的土质须黏而不散，粉而不沙。选好的泥土要露天放置整整一年，去其土性。然后浸水将黏土泡开，让数只牛反复踩踏练泥，以去除泥团中的气泡，最终练成稠密的泥团。

2. 制坯

泥团经过反复摔打后，将泥团装入模具，平板盖面，两人在板上踩，直到踩实为止。普通的金砖，只要按照需要的尺寸和厚度把泥土制成坯块即可。然后阴干砖坯，要阴干7个月以上，才能入窑烧制。

3. 烧制

装窑必须用大窑，并且只能在窑心放50到100块金砖坯，四周用杂砖坯料围护，以防窨水时，水滴在金砖上出现白色斑点。

烧制时，先用糠草熏一个月，去其潮气，接着劈柴烧一个月，再用整柴

烧一个月，最后用松枝烧40天，才能出窑。到了清末以后没有那么考究了，只用麦柴旺火烧十二个昼夜。不过需窑工经常观察火候，及时弄出去柴灰，添入麦草。

4. 出窑

在耗时四个月之后，方可窨水出窑。所谓窨水，指的是一窑砖烧好后，必须往窑里浇水降温。这些浇向窑里的水，得由窑工们沿着窑墩外那条又陡又高的砖梯挑到窑顶，再从窑顶浇入窑中。窨水后约再需三天时间方能自然冷却。这时窑工可以进窑搬出成品。

出窑后还要经过严格检查，如果一批金砖中，有6块达不到"敲之有声，断之无孔"的程度，这一批金砖就算废品，要重新烧制。

5. 打磨

刚从窑里搬出来的金砖还只能算是璞一样的半成品，它还需要打磨，打磨是运用极其简单的工具，在一个圆形的水槽（金砖工艺）里进行，一边磨，一边冲水，让金砖表面变得平滑。金砖的使用时间越长，越加光亮，甚至可以当镜子用。

6. 泡油

打磨之后的金砖，要一块块地浸泡在桐油里。桐油不仅能使金砖光泽鲜亮，还能够延长它的使用寿命。

在铺设金砖时，先须按尺寸切磨加工，以使墁好的地面严丝合缝。然后经过抄平、铺泥、弹线、试铺等几道工序把砖铺好刮平。最后在墁好的金砖上浸以生桐油才完工。

蟋蟀盆：小房间内大斗场

用来饲养斗蟋蟀的器皿，叫作蟋蟀盆，也称为蛐蛐罐。蛐蛐罐有瓷制、

陶制、玉制、石制以及漆器制品。而最有价值的，是瓷制和陶制两种。蟋蟀罐的制作工艺分南北两个流派，北方罐制作较粗糙，壁厚，形状单一，花纹少；而南方罐形状、花纹都很多，做工极为精致。

渊　源

"斗蟋蟀"兴起于唐玄宗时期，"斗蟋蟀"兴盛，各类蟋蟀器皿便随之而生，蟋蟀盆的起源就可以追溯到唐朝中叶。那时，蟋蟀盆材质多以竹、木、石、铜器为主，直至

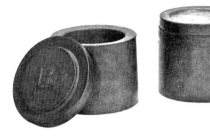

清代的蟋蟀盆

宋朝才以陆慕澄泥所制的蟋蟀盆为养虫者首选。

从宋、元、明、清至今，苏州蟋蟀盆制作名家辈出。

明清时，蟋蟀盆已具有相当高的水准，做工精细，器形古朴，很多式样至今仍为现代艺人所喜爱、模仿。

中华人民共和国成立后，因蟋蟀盆为"玩物丧志"之物，一度停业遭到冷落。从1981年开始，有些人开始烧制蟋蟀盆，但生产数量很少。到了20世纪90年代，蟋蟀盆烧制一度达到鼎盛时期。如今，陆墓御窑村、南窑村和日益村有百余户烧制蟋蟀盆，产品供不应求，销往全国各大城市，并漂洋出海。

流　程

蟋蟀盆的制作工艺很复杂，制坯可细分为选泥、浸泥，搅拌、筛滤、晾干、踏熟、制坯、加光、托底、配盖、刮纹、做光、研磨雕刻等步骤。

以陆慕蟋蟀盆为例，所选的泥土特别讲究，是刨开了阳澄湖10多米地层后，取出的只有约50厘米厚的泥层中的泥。这种泥土质地细密，称为"苏泥"，杂质极少。

陆慕蟋蟀盆制作先是将澄泥进行一个夏天的晒泥，再经过一个冬天的冻泥后放在水里浸泡搅拌，然后筛滤去除杂质，再放入水缸内静置数日，再筛滤，须反复三次，即"三搅三滤"，等待沉淀好将水倒去，留下沉淀泥浆，然后将黏稠泥浆装袋扎紧阴干货晒干，待泥干后，储存于室内，数月后才可使用。制作时搓泥压模，做成盆身粗坯，再把底粘上去，配盖子，刮去外面的杂质，放在室内阴干，再通过修坯、雕刻、压花等多道工序阴干后才可入窑烧制。一个盆从开始到完成大概需要一个月的时间，而一个精品泥盆的制作周期长达六七个月。

脱胎漆器：东方珍品黑宝石

福州脱胎漆器历史悠久、艺术精湛、造型优美、巧夺天工，最大优点是：光亮美观、不怕水浸、不变形、不褪色、坚固、耐温、耐酸碱腐蚀。福州脱胎漆器最大特点是：轻。国际友人称它为"珍贵的黑宝石""东方难得的珍品"。

渊　源

我国漆器可分为原始漆器与脱胎漆器。在远古时期，原始漆器多为木料制作，在原始木料上用生漆裱于木胎，但不能脱。福州的脱胎漆器与其他漆器却有不同，其关键在于"脱"，他们在制作内胎时，用一种内模原胎加工成型后方能脱去内模原胎、剩下内胎，因而称为脱胎。

福州脱胎漆器发源于清乾隆年间，漆匠沈绍安在一座寺庙里发现大门的匾额虽然木头已经朽烂，但是漆灰夏布裱褙的底坯却完好无损。细心的沈绍安从中得到启发，回家后不断琢磨试验，继承发扬了传统漆艺，创造出了最早的脱胎漆器。沈绍安因此成为福州脱胎漆器的鼻祖。

1920年，沈绍安第五代孙沈正镐、沈正恂把泥金和泥银调到漆料中，做出来的作品达到了华丽辉煌、灿烂夺目的效果。

1898年，沈正镐、沈正恂选送脱胎漆器作品参加巴黎国际博览会，并获得金牌，从此福州脱胎漆器在国际工艺美术界崭露头角。

1905，清政府授予沈绍安五代孙沈正镐"四等商勋，五品顶戴"，1910又晋升沈正镐、沈正恂为"一等商勋，四品顶戴"。

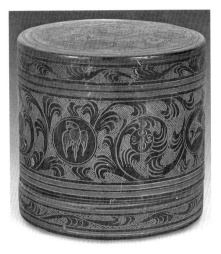

脱胎漆器

1949年后，沈氏兰记漆器店改制为脱胎漆器公司。

此后，福州脱胎漆器经历了国有、集体企业的关、停、整、改，如今是以工作室、小型作坊和私营工厂为主的生产组织形式，遍布于福州城区及近郊。

2006年5月20日，福州脱胎漆器经国务院批准被列入第一批国家级非物质文化遗产名录。

流　程

福州脱胎漆器的制作方法有两种：

1. 脱胎

先用泥土、石膏或木模等制成内胎，以生漆作为黏剂，用夏布、绸布等逐层裱褙，连上两道漆灰料，阴干后脱去内胎，这就是脱胎漆器的雏形；再经过填灰、上漆、打磨和阴干处理等几十道工序，才做成半成品——漆器行话称"地底"，最后再加工配上彩漆和各种装饰，才制成脱胎漆器。

2. 木胎

它以楠木、樟木、榉木等坚硬木材为坯，不经过脱胎，直接涂漆，工序与脱胎布坯相同。

金漆镶嵌：荟萃百工显造诣

金漆镶嵌是一种传统漆器艺术珍品，向来为皇家所用。以木胎成型、髹漆，然后在漆底上运用镶嵌、雕填、彩填、堆古罩漆、刻灰、平金开彩、断纹、刻漆、金银、罩漆等装饰技法。清朝灭亡后，这门原本主要为宫廷服务的漆器工艺传向民间。

渊 源

1978年在浙江省余姚县（今余姚市）河姆渡村古文化遗址挖掘到大量文物，其中有一件木碗，内外都有朱红色涂料，色泽鲜艳。经科学鉴定，它的物理性能和漆相同，距今已有7000年历史。

在历史的长河中，漆器不断丰富发展。从工艺上讲，最早的漆器装饰方法主要是漆绘。商代出现了玉石镶嵌和螺钿镶嵌，战国时期出现了脱胎漆器，汉代出现了雕填戗金工艺，三国时期出现了虎皮漆工艺，唐代出现了剔红（雕漆），宋代出现了断纹工艺。

到了元代，北京金漆镶嵌在元代已经颇为成熟，当时设有油漆局，属工部，配备副使一员掌管髹漆之工。元代开创了软螺钿新工艺，漆器主要品种有雕漆、戗金和螺钿镶嵌等。

明代漆器生产出现了一个新的兴盛时期。永乐年间皇室在果园厂（今西什库东）专门设立了官局制造漆器。明永乐年制漆器，以金银锡木为胎，有剔红、填漆两种。所制盘、盒、文具不一。

到了清代，在内务府造办处下设42作中专门有"漆作"，产品主要有车、小船、轿、仪仗及皇室、贵族所用的日用家具和器具及各种装饰摆件。

清朝灭亡后，一直主要为宫廷服务的漆器工艺也散布民间。据不完全统计，自清末至1937年几十年间京城陆续开业的金漆镶嵌漆器作坊有十余家。

金漆镶嵌的屏风

1937年至1949年，是北京漆器行业的萧条时期。日本侵略者占领北京后，北京的漆器行业面临灭顶之灾，除少数一两家外，纷纷倒闭。

1949年至1956年，是北京漆器行业的恢复时期。1956年，在社会主义改造的高潮中，"京艺"等北京16家漆器作坊以"公私合营"方式联合建厂。当时的著名漆器艺人魏子言建议，明代著名漆工黄成所著《髹饰录》一书中有"金漆"之说，而"金漆"与"镶嵌"结合，因此取名金漆镶嵌厂。2005年3月改制为北京金漆镶嵌有限责任公司。

2008年，金漆镶嵌髹饰技艺被列入国家级非物质文化遗产名录。

流　程

金漆镶嵌用料讲究，做工精细。工艺步骤主要是：设计、制作木胎、髹饰漆胎和装饰。

装饰主要包括彩绘、雕填、刻灰、镶嵌、断纹、虎皮漆等工艺。

1. 设计

要求造型美观，结构科学，主题突出，布局合理，适应工艺，便于操作。

2. 木胎

选用上好木材经烘制定型处理后制成木胎。一般选用红白松木。因为松木木性较为稳定，不易开裂走形。

3. 髹饰漆胎

首先要在木胎上披麻或裱糊布、纸，涂刮数道灰腻子，道道打磨，以起到平整、加固、托漆的目的。再施以数道中国天然大漆或合成大漆，道道打磨平整，出亮产品还需抛光，制成漆胎。要求漆色匀正，平整光洁。如使用天然大漆需要窨干，必须掌握好窨房的温湿度。

装饰，通常分为彩绘、雕填、刻灰、镶嵌四大工艺，断纹、虎皮漆等亦可囊括其中。

1. 彩绘

彩绘即"彩画"。一般以黑、红、紫、黄等各色漆胎为画面，以各种色漆及金银粉为颜料，以特制的画笔为工具，精心描绘。细分又有描漆、描金、锼金、平金之别，或兼而有之，千变万化，既可金光耀眼，亦可质朴素雅。

金漆镶嵌家具

2. 雕填

全称"彩漆雕填"。雕填的基础是彩绘。彩绘之后，需按纹样轮廓，用特制的钩刀勾勒出较为浅细的纹路，称之为"刺"或"雕"。打金胶后，戗之以金银粉或填彩漆，称之为"填"。运用雕填工艺对花瓣树叶、鸟羽兽毛、人物景物等细微部位的刻画称之为"撕

筋"，细如毛发，宛若游丝。

3. 刻灰

漆器一般以松木为底，上漆前会在木头上刷灰层作为过渡，古人不仅在漆上大做文章，还穿透漆层，在灰底上以勾、刺、片、起、铲、剔、刮、推等技法，雕刻出凹陷的纹路，称为"刻灰"。

4. 镶嵌

亦称"花镶嵌"。以各种天然软硬质玉石和螺钿、牛角、兽骨等为原料，以锼、磨、堆、铲、镂、雕等技法制成人物、花鸟、山石、楼台等浮雕，镶嵌于漆胎之上，有平嵌、矫嵌、立体镶嵌之分。

5. 断纹

即在漆地之上制作均匀细密的裂纹。从工艺上划分有晒断、烤断、撅断、颤断之别；从艺术形式上划分，有龟背断、梅花断、蛇腹断、流水断之别。

雕漆：古朴庄重耐酸碱

雕漆工艺，是把天然漆料在胎上涂抹出一定厚度，再用刀在堆起的平面漆胎上雕刻花纹的技法。由于色彩的不同，亦有剔红、剔黑、剔彩及剔犀等不同的名目。北京雕漆的造型古朴庄重，纹饰精美考究，色泽光润，形态典雅，并有防潮、抗热、耐酸碱、不变形、不变质的特点，是北京传统工艺美术的精华之一。

渊　源

史料记载，北京雕漆始于唐代。据我国仅存的一部历史漆书——明代名漆工黄成著、杨明作注释的《髹饰录》记载，我国唐代已有"剔红"的制

作，刀法快利，古朴可赏。

宋、元的雕漆工艺，在唐代的基础上有了很大发展。宋代雕漆实物留世极少，不易见到。元代有名的漆工张成、杨茂两家的作品，我国现有珍藏。

宋、元的雕漆一般为锡胎和金银胎，品种以盒为主，刀法灵巧，刀口圆滑，花卉图案多为"死地花"（不雕刻锦纹图案的花卉），富有浓厚的装饰趣味，给人以浑厚古朴的印象。

至明代，雕漆工艺发展很快，是我国雕漆艺术成熟的时期，并以明永乐、宣德两世为最盛。明朝统治者为了享乐，于明永乐年间在北京设有果园厂，是当时宫廷制造雕漆工艺品的大型官办手工业作坊，制作出的工艺品供宫廷使用。当时的雕漆制品，仍以红为多，朱红含紫，稳重沉着。

清代的雕漆工艺品，大多数是在乾隆和嘉庆年间所制。在乾隆年间，由于皇帝本人喜爱雕漆制品，因此，大力提倡生产。宫廷所用的雕漆品种繁多，这样便使雕漆生产在乾隆时期出现了空前的繁荣局面。但是，繁荣一时的北京雕漆，在乾隆以后却逐渐衰退，到光绪二十二年（1896年）已无官营作坊，技艺几乎失传。后由于清宫内需要修理雕漆工艺品，北京的民间雕漆又兴起。

民国时期，北京雕漆开始有了比较大的发展。1920—1934年间，雕漆作坊发展到几十家，大都设在崇文门、前门及朝阳门一带，从业人员达500多人。产品以造型大方、胎型规矩、漆色鲜艳、雕刻精细、锦纹多样而著称。当时有代表性的较大作坊仍是"继古斋"。

1949年后，北京市政府召集分散在民间的继古斋雕漆传人建成北京雕漆生

清代雕漆花瓶

产合作社，1958年转为北京市雕漆工厂。

2006年，雕漆技艺被列入第一批国家级非物质文化遗产名录，被称为"燕京八绝"之一。

流　程

制造雕漆漆器的主要原料包括：

1. 大漆

又名生漆、土漆、天然漆、中国漆，是从漆树上割取下来的浅灰白色液体树汁。在原生漆的基础上进行加工可以得到制作漆器需要的各种漆料，主要有净生漆、加潮漆、罩漆、彩色漆、退光漆、金脚漆，等等。

2. 桐油

雕漆工艺的制作，除去主要原料大漆外，桐油也是必不可少的原料。桐油的作用是防止潮湿之气侵入木料内部，充当隔离剂。

3. 颜色

雕漆的传统颜色是红、黑、黄、绿，最常用为红色。但由于颜色用量的不同，各种颜料的配比也有差别。一般包括下列颜料：银朱、天然朱砂、丹红、绛矾、石黄、汉沙黄、钛青蓝、靛华、钛白粉、石青、石绿、漆绿、钛绿、烟煤等。

4. 胎料

雕漆的胎料，主要是铜。目前，北京雕漆使用的铜，主要是国产的，以洛阳地区较好，也有一定的进口铜。

5. 木材

雕漆使用的木材最好是陈年旧料，不容易发生

民国时期雕漆盒子

干裂和变形。

6. 夏布

夏布属于麻的织物，包括麻、麻布，也是雕漆制胎中不可缺少的主料。

雕漆主要工序为雕，主要原料为漆，故名雕漆。雕漆的工艺过程十分复杂，要经过制胎、做底、着漆、雕刻、磨光等十几道工序，各工序技艺要求都很高。

1. 制胎

由于漆是液体，是装饰材料，因而漆器都需要底胎，底胎可分为木胎、金属胎、脱胎、合成胎及其他胎胚。各胎坯的制作十分复杂，不再详述。

2. 做底

雕漆中无论何种胎骨，在髹涂罩漆之前，都必须对胎子表面进行特殊的加工处理，这个过程俗称"漆地子"。铜胎需要经过彻底的清洗、刷漆灰、放入窨室中干燥、再入烤箱烘烤等程序；木胎则首先烘烤，再用涂料涂饰封闭整个木胎，并每髹涂一次漆就进入窨箱一次，待生漆、生桐油干燥后，便调制漆灰，通体涂刷，然后糊布，自然干燥，最后在布面刮刷漆灰。

3. 着漆

也叫髹漆、刷漆、上漆、抹漆等，都是在胎骨上包涂、刷抹各种漆。要求每层光漆不能过厚，且必须每层干透后再涂刷，由于漆层厚度不一样，需要时间长短也不一，但一般4至5毫米的漆层，就需要光漆70至100层，耗时少则四五个月，多则将近一年。光漆达到厚度后，需要对胎体进行修整，保持胎体原形。

4. 雕刻

按雕刻先后顺序，可以分为刺、起、片、铲、勾、锦纹及甲叶、龙鳞、房座、菊花瓣等过程。简单介绍几点：

刺是运用刺刀扎进漆层中，扎到接近垫光漆层为止。

起又称为剔，古代把雕漆称为剔红、剔黑、剔彩等，就是把雕刻中不需要的部位剔除掉，只留下图案纹样需要的部位。

片是运用片刀对锦纹以上的漆层，按图案要求进行雕刻，这是雕刻中的精华，处于雕刻的中心技艺地位。

5. 磨光

当雕刻完毕后，要达到漆质光泽润滑，还必须经过烘烤、磨砺、抛光、作里、擦拭、上光等一系列工序，将漆质本身的美感显现出来。

当雕漆成品完成后，还需要与之相应的座、架、盒等配套艺术，从而成为完整的、高贵的艺术珍品。

推光漆器：映影如镜器中王

平遥推光漆器是当地一种完全以纯手工制造的名贵工艺品，因手掌推出光泽而得名。推光漆器外观古朴雅致、闪光发亮，绘饰金碧辉煌，手感细腻滑润，耐热防潮，经久耐用，诚为漆器中之精品，是晋商故地的一张名片。

渊　源

春秋战国时期，平遥漆器已初具雏形。在汉代，漆器已达到了一个鼎盛时期。到魏晋南北朝时期，平遥推光漆器髹饰工艺已达到很高的水平。以此种技艺制作的漆器在唐代开元年间已闻名遐迩，明清两代由于晋商的崛起，推光漆器有了长足的进步，开始出口到英、俄等国。

清末，平遥城内有推光漆器铺店14家，老艺人王春是推光漆

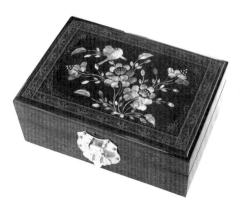

平遥推光漆器首饰盒

器行业技艺盖众的行家里手。此外，还有能漆善画、开创了全面擦色勾金、分色套版、丰富了色彩的阎道康，有设计、制作都超人一筹的赵学林，有推磨技术虽欠佳但勾金技艺精妙精到的马永富。这三人分别被称为漆器行业中的"状元""榜眼""探花"。

民国年间，推光漆艺人乔泉玉，在工艺上减少擦色，吸取了南方玻璃画的特点和唐宋工笔重彩之精华，发展了推光漆器绘画技艺，形成了特色鲜明的"乔派"风格。

1949年后，推光漆器生产得到进一步发展。

1958年，平遥推光漆厂在平遥城内西郭家巷成立。从此，平遥推光漆器由分散的个体经营发展为专业化生产。

1964年，平遥推光漆器在广州交易会上博得外商的普遍赞誉。

1989年，平遥推光漆器获得国家金杯奖。

2006年5月20日，推光漆器技艺经国务院批准被列入第一批国家级非物质文化遗产名录。

流　程

平遥推光漆器的生产，分木胎、灰胎、漆工、画工和镶嵌五道工序。

木胎车间使用松木做出各种家具的木胎后，灰胎车间就用白麻缠裹木胎，抹上一层用猪血调成的砖灰泥，这叫作"披麻挂灰"。

漆工主要是在灰胎上每刷一道漆，都先用水砂纸蘸水擦拭，擦拭毕，再用手反复推擦，直到手感光滑，再进行刷漆，每件产品一般上五道到八道漆，每上完一道漆干后需打磨——再上漆——再打磨，最后出光。

画工和镶嵌车间，对技术的要求更高，画工必须学习绘画四年以上，掌握了绘画的基本技巧，才允许在漆面上勾红点翠，独立操作。镶嵌是把河蚌壳、螺钿、象牙以及彩色石头加工成各种原件，由镶嵌工人根据图案的要求，巧妙地镶妥粘牢。

漆画：华美坚固装饰品

漆画是以天然大漆为主要材料的绘画。依据其技法不同，漆画又可分成刻漆、堆漆、雕漆、嵌漆、彩绘、磨漆等不同品种。漆画既是艺术品，又是和人民生活密切相关的实用装饰品，漆画质地华美坚固，适用于建筑，是现代壁画的理想形式。

渊 源

中国是世界上产漆最多、用漆最多的国家，漆画具有悠久的历史。浙江余姚河姆渡挖掘的朱漆碗，已有7000年的历史。河南信阳长台关出土的漆瑟，彩绘有狩猎乐舞和神怪龙蛇等形象的漆画，也有2000余年的历史。著名的还有湖南长沙马王堆出土的汉代漆棺上的漆画、山西大同司马金龙墓漆屏风画以及明清大量的屏风漆画等。

中国的现代漆画是在传统漆画的基础上发展起来的新型画种。20世纪70年代，有画家发现，大漆与各种装饰质材为现代漆画提供了无与伦比的丰富材料，中国的现代漆画开始蓬勃发展。

1979年，以吴川为首的福建省漆画研究会率先发起"首届福建省漆画展"，次年在中国美术馆展出，接着到四川巡回展出。

1983年，"天津漆画展"在中国美术馆展出；同年，"福建、江西、天津漆画联展"在中国美术馆

民国时期漆画木盘

展出。

1984年第六届全国美展上，漆画作为独立的画种得到确认。

1987年，中国美术家协会、中国工艺美术总公司等4家单位在中国美术馆以5个展厅的规模举办"首届中国漆画展"，展出701幅作品，全国漆器情报中心承担宣传联络并且在京召集"首届中国漆画研讨会"。

20世纪90年代是现代漆画的辉煌时期。21世纪，中国进入市场经济时代，漆画进入了商品流通市场，漆画创作空前繁荣，作品数量空前增加。如今，漆画已广泛成为室内甚至是室外的装饰品。

流　程

在漆画工艺中，主要运用漆刮、漆刷、描绘漆笔、扫笔、夹子、箩筛、研磨器具、磨炭、头发、水砂纸、油罐、玻璃板等，此外还有荫房、荫橱、刻刀、切刀、剪刀、锉刀、铲刀以及磨刀器具乃是漆画装饰工艺必备的工具。

漆画的制作是一个很复杂的工艺过程，要经过做木胎、做底、涂漆、勾

清代漆画百子图

画稿、雕刻、嵌填、打磨、退光八大工序。

1. 做木胎

先请木工做好一块极薄的木板，上面再包上一层白麻布，用漆浆贴牢，待干后就成为一块平整的木胎了。

2. 做底

在木胎上用刮刀抹上一层薄薄的漆灰，刮平晾干，再用水砂布和一块磨石沾水仔细打磨。磨平后晾干再刮灰，反复操作，大约刮8次漆灰后，木胎就变厚了。

3. 涂漆

先用刷子轻轻涂上黑色底漆，涂得要薄且均匀，也是涂一层磨一道，约四遍后开始上一道透明的面漆。

4. 勾画稿

即在漆板上用毛笔蘸白颜料勾出画稿，以线条为主。

5. 雕刻

沿画稿线条用刻刀进行雕刻，这一步非常关键，刀法必须准确娴熟，线条要均匀，深度要一致，不能跑刀，不能刻错，否则前功尽弃。

6. 嵌填

用漆浆调好糊状黄色漆料，用小刮刀一点点嵌入刻好的槽内，抹平晾干。

7. 打磨

这是一个很费工的活，得花好几天的工夫。一块漆板要反复打磨多次，分别用磨石、水砂布、极细的瓦灰打磨，将黄漆线条与黑底面磨得浑然一体，直到整个漆面非常平滑。

8. 退光

先用香油沾头发团磨，再用一双肉掌蘸水推磨，最后，平滑如镜，色泽光亮，照得见人影，漆画就算做好了。

漆线雕：盘绕堆雕形象真

漆线雕是泉州历史悠久、独具特色的传统民间手工艺品，它是纯手工制作，工序相当繁复。漆线雕做工精细雅致，形象逼真生动，风格古朴庄重，画面栩栩如生，堪称艺苑奇葩、中国一绝。

渊　源

漆线雕原为佛雕技艺的装饰工序之一，有1400多年的历史，其中以泉州漆线雕最为出名。

自唐代彩塑兴盛以来，漆线雕便被应用于佛像装饰，俗称"妆佛"，长期以来一直作为一种特殊行业广泛流传。泉州地区宗教信仰丰富多彩，大小寺庙林立，为佛雕工匠提供了良好的艺术施展空间。佛雕艺人用熟桐油、大漆、砖粉等原料经反复舂、捶、揉、捻，成为富有韧性的漆线土，再用手工搓成细如发丝的"漆线"，运用盘、结、绕、堆等工艺，在佛像坯体上饰出各种图案。

明末清初，泉州工匠们开始把漆线雕工艺用在寺庙、神佛雕像的装饰上。因技法尚不成熟，且用材粗简，以糯米粉和木胎为主，作品普遍存在保质期短、易虫蛀、易变形的缺陷。后来，工匠们发现用红砖瓦粉和漆液糅和成漆泥，再把漆泥附

清代漆线雕观音像

着在木胎上进行雕制，可使其保质几年甚至十几年。此后，漆线雕作为独特的工艺品开始流向市场，但早期的漆线雕作品少而昂贵，清朝康熙年间只在闽南一带大寺大庙中收藏着部分精品。

清嘉庆元年（1796年），著名的安海"庐山国"佛雕祖铺第三代传人邱朝凤、丘朝攀应台湾鹿港龙山寺之聘，携眷入台饰雕菩萨佛像，在海峡东岸传播闽南佛雕、漆线雕技艺。

到了近代，为适应时代的变化与社会的需求，泉州部分从事佛雕行业的艺人将漆线雕应用于工艺品雕塑，并通过厦门口岸源源不断地销往全国各地和海外，深受中外客商的欢迎。

20世纪80年代以来，泉州地区的漆线雕作坊及生产基地发展较快，市场上销售的漆线雕工艺品大部分产自泉州。

如今，漆线雕产品被作为国宾礼品已赠送给了几十个国家的领导人。

流　程

漆线雕最早被应用于佛像装饰。漆线雕为纯手工制作，工序相当繁复，由原来简单的条、雕、刻发展到条、盘、缠、堆、雕、镂等十种纯手工工艺流程，一件产品需耗时几个月甚至数载的专业制作时间。

传统泉州漆线雕制作工序为：

1. 备料

漆线雕的材料采用天然大漆、砖粉等多种材料混合而成。砖粉经与天然漆等材料混合后，经过几个小时的捶打，就形成

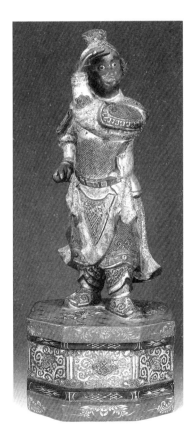

清代漆线雕孙悟空立像

像面团一样软硬适中、可搓、可塑的漆线团料。

2. 搓线

为了表现各种图纹、形状，用特别的搓板，由手工搓成各种粗细不同的柔软而有弹性的漆线。

3. 盘绕形体

以连绵不断的线紧密地盘绕做出层次丰富而繁复的纹样，并且重重叠叠，在光照下极为立体。以线条极尽精微地表现出卷云、柔水、繁花和缠草。

4. 表层贴金

将24K金箔贴在已绕出的纹样的漆线上。

大约经过这4道程序，一件漆线雕作品也就差不多完成了。

干漆夹纻：制作考究程序繁

干漆夹纻是用天台山本地的原始生漆、苎麻、五彩石粉、桐油等13种原材料，通过层层工艺处理后完成的作品。干漆夹纻的成品主要用于佛教造像，宫殿、庙宇建筑物的装饰、保护及民间器材的制作。

渊　源

干漆夹纻工艺是天台山民间工匠应用较早的一项优秀的传统手工技艺，以山漆、苎麻、香樟木为主要原料的"干漆夹纻"工艺，早在东晋以前就已在民间应用，并流传到周边地区。据史料记载，东晋时期，戴逵父子就在天台山一带将民间的"干漆夹纻"工艺用于寺院的木雕佛像制作。

千百年来，经过历代工匠的不断传承、革新，这项工艺逐步走向成熟。唐代中期，僧人思托就用此法在日本制作了一尊鉴真坐像，现已成为日本的

国宝。宋代天台的张延皎、张延裘兄弟用此法制成的一尊"伏填王释迦瑞像"由日僧带回日本，现供奉于清凉寺。

中华人民共和国成立以前，由于战乱不断，民不聊生，民间的干漆夹纻的工匠纷纷改行，使得这门工艺处于几乎失传的状态。

改革开放以来，天台山的工匠们用干漆夹纻工艺制作佛像，为天台山佛教文化的发展做出了不可磨灭的贡献。

20世纪80年代，得以此法传承的高级工艺美术师汤春甫组织工匠，对散落在民间的、濒临失传的

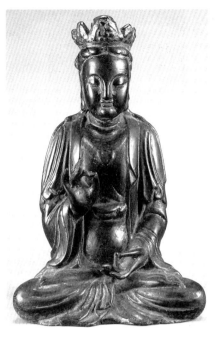

元代干漆夹纻观音坐像

干漆夹纻工艺进行发掘、整理。1999年他制作的千手观音像为故宫博物院收藏。

2006年5月20日，干漆夹纻技艺经国务院批准被列入第一批国家级非物质文化遗产名录。

流　程

干漆夹纻有完整的技艺流程，其制作由48道工序组成，从型模、上灰、夹纻、披灰到上漆、砂光、上朱、磨光、贴金，均采用苎麻、生漆、古瓦粉、火山灰、桐油、朱砂、五彩石等天然材料。它是用天台山本地的原始生漆、苎麻、五彩石粉、桐油等13种原材料，在麻布、漆料上层层包粘、反复打磨后再涂以朱砂等辅料，贴上金箔和砑光，经过工艺处理后完成的作品。

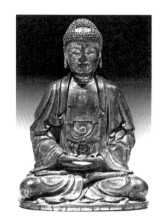

明代的干漆夹纻坐佛像

它的主要原料全是天台县本地的特产：生漆（天台街头镇一带）、苎麻（天台南平乡一带）、五彩石粉（天台苍山宝华林场的石矿）。

它的整个制作过程全是手工操作，因此对技术的要求相当高，在取材和用料上十分讲究，制作的成品具有经久不蛀、光泽润亮、不开裂、不变形的特点。